PAUL CASIMIR-PERIER

PROPOS D'ART

A L'OCCASION

DU SALON DE 1869

REVUE DU SALON

PARIS

MICHEL LÉVY FRÈRES, ÉDITEURS
RUE VIVIENNE, 2 BIS, ET BOULEVARD DES ITALIENS, 15

A LA LIBRAIRIE NOUVELLE

1869

Droits de Reproduction et de Traduction réservés

PROPOS D'ART

A L'OCCASION

DU SALON DE 1869

DU MÊME AUTEUR :

UN CHERCHEUR AU SALON

1868

PEINTURE

LES INCONNUS — LES TROP PEU CONNUS — LES MÉCONNUS
LES NOUVEAUX ET LES JEUNES.

Par PAUL PIERRE

Chez MAILLET, Libraire, 15, rue Tronchet, Paris.

PAUL CASIMIR-PERIER

PROPOS D'ART

A L'OCCASION

DU SALON DE 1869

REVUE DU SALON

PARIS

MICHEL LÉVY FRÈRES, ÉDITEURS
RUE VIVIENNE, 2 BIS, ET BOULEVARD DES ITALIENS, 15

A LA LIBRAIRIE NOUVELLE

1869

Droits de Reproduction et de Traduction réservés

La pratique et le commerce des lettres exigent certaines conditions, en dehors desquelles un écrivain, quel qu'il soit, jeune ou vieux, fort ou faible, offensera toujours, du plus au moins, ses lecteurs : la première de toutes est une juste dose de réserve et de modestie, qui signifient respect de toutes les opinions, et qui sont d'ailleurs compatibles avec les convictions les plus fermes. Mais il y a des formules de modestie qui crèvent de suffisance.

Il est certain que plus le niveau commun s'élève, et plus l'excès du particularisme, du moi, devient haïssable. C'est à ce mal sans doute qu'on a cru pourvoir dans le style moderne, en substituant le collectif à l'individuel et le nous au moi. D'aucuns ont cru que ce pluriel inventif allait, d'un trait de plume, corriger tous les vices d'orgueil de l'antique singulier. L'expédient, il faut l'avouer, était au moins bizarre ; c'est dans leur fin fond, et non à la surface, que doivent être guéries et pourchassées la personnalité maladive, la vanité, la jactance. Aucune formule, aucune humilité ne couvriront d'un voile assez épais l'infatuation du for intérieur. Comment donc y pourrait-il suffire d'un

simple chassez-croisez entre deux pronoms et deux temps, et quelle étrange panacée que voilà contre les fumées de l'orgueil !

Mais le roi dit : nous voulons ? Singulier exemple ! nos évêques aussi le disent dans leurs mandements, et, par la bouche d'un évêque, c'est bien plus encore que le roi qui parle, c'est Dieu qui tempête. Rien autre ici que la superbe et l'emphase qui se donnent carrière ; comment donc admettre qu'à les imiter il puisse y avoir symptôme de modestie ?

Faut-il s'incliner devant le nous parce que ce sont les docteurs de Port-Royal qui l'ont mis à la mode en ce sens ? les Arnaud, les Sacy, les Nicole étaient de grands discuteurs, surtout des caractères ; mais l'homme n'est pas parfait, et ce ne serait pas la seule honnête absurdité dont se fussent entichés ces pieux solitaires.

Aussi bien, quoique libres de tous vœux et liens conventuels, Port-Royal formait-il un faisceau d'esprits, que le lecteur savait être associés et volontiers solidaires. C'est le cas du journaliste moderne qui, dans toutes matières politiques ou sociales, exprime rarement des opinions uniquement personnelles, mais qui sent à ses côtés ses amis et confrères du journal, et derrière eux toute une clientèle, entrée dans le sillon.

Partout ailleurs où l'écrivain est seul, que vient-il faire au demeurant, ce nous, si ce n'est multiplier et gonfler le moi ? si ce n'est prétendre ajouter la force du groupe

à ce que l'on pourrait, isolément, avoir d'autorité? Ce serait miracle, si, par le fait même d'attribuer à l'unité l'importance du nombre, on pouvait transformer du coup la pivoine en violette, et le sot insupportable en breveté de goût, de tact et de mesure.

Le moi c'est la grenouille, et le nous c'est le bœuf.

Notez bien en sus que, pour qu'on n'en ignore, et comme s'il avait peur de tout perdre à la fois, le sujet individu, déguisé sous ce nous, se rattrape sur ses adjectifs, qu'il met au singulier, contre tout bon sens et toutes règles ; en sorte que l'oreille n'a pas même gagné de subir moins fréquents les hiatus de voyelles et d'ouïr des liaisons plus souvent adoucies. Tout au contraire, avec son long cortège de verbes accordés, le nous épaissit, alourdit, allanguit la phrase, empâte et boursoufle les formes du style ; c'est un gros et gras personnage à la démarche pesante, au lieu d'un fin et vif compagnon à la verte allure et d'élégante maigreur.

Ainsi de ce côté tout est préjudice.

Où sont les avantages? Plus j'y regarde et plus je m'assure que, sur ce point important de l'étiquette littéraire, il y a lieu de réformer la réforme. Aussi bien suis-je peut-être ici très naïf, et le but primitif de cette réforme a-t-il été dès longtemps retourné. Ce nous de l'effacement, ce nous craintif d'autrefois ne serait-il pas devenu la formule en usage, et d'une majesté préméditée, chez les gros écrivains? On serait tenté de le croire, à l'emploi qu'en font quelques uns, à voir

l'aplomb de corpulence avec lequel ils s'étirent, s'étalent et se développent sur les coussins capitonnés de ce vaste pluriel.

A Dieu ne plaise que j'aie la sottise de généraliser ; d'attribuer aucune idée de puérile gloriole à tant d'éminents, aimables ou illustres lettrés ; — aucun mobile de vanité, dans le choix d'une formule, à tous ces grands esprits, à tous ces libres et fiers penseurs que j'aime sans les connaître et que j'admire pour les connaître bien ; non plus qu'aux dignes adversaires des idées dont je suis l'obscur serviteur !

Mais quand je tombe et m'empêtre dans ces pages où tel écrivain, tel critique, bouffi de flatteries, affolé, grisé par la séquelle des petits claqueurs, semble un dindon qui glousse en dandinant sa crête, l'unique effet de son nous sur mon moi, c'est qu'au lieu d'un seul de ces volatils, il me semble en entendre glousser un troupeau.

C'est pourquoi demande est faite au lecteur de vouloir bien juger la valeur ou la modestie de ce que nous pensons, enclusivement sur ce que je dirai.

DE LA CRITIQUE D'ART

I

Parmi les facultés éminemment libérales de l'esprit, il en est peu dont l'expansion et le développement au dehors demandent plus de réflexion préalable et plus de courage que la critique des beaux-arts; et cependant, à regarder autour de soi, combien d'exemples fameux sembleraient autoriser les plus téméraires incursions en pays de haute ou basse esthétique! Quand, avec une moyenne compétence, on écoute ceux qui disent les avoir explorés; quand, après avoir lu tout ce qui s'écrit sur ce vaste sujet, notamment sur l'art contemporain et sur ses manifestations périodiques, après avoir creusé ces appréciations magistrales, on y cherche appui, guide et conseil, on est stupéfait du degré d'audace ou de la superbe naïve qui le plus souvent s'y révèlent.

On s'ébahit à voir tant de babys de l'art, tant de novices du sens et du jugement critiques, se jeter à l'étourdie dans une si périlleuse entreprise. C'est que les scrupules comme les ambitions sont de taille et d'intensité différentes. Ce peut bien être effet d'illusion ou d'orgueil que de s'attribuer la réserve et la conscience qui manquent au prochain. Mais il n'est point impossible non plus que l'abus, contagieux pour ceux-ci, soit préservatif pour ceux-là. Tandis que l'endémie des légèretés courantes étouffera chez les uns tout instinct de prudence, d'autres en deviendront plus attentifs encore à s'interroger sur eux-mêmes.

Quand on est déjà loin de l'âge des témérités, et qu'on a vieilli dans l'amour des œuvres d'art, comment venir en parler sans trouble et sans effroi, si l'on pense aux devoirs qui vous incombent et si, avec la conscience de tout ce qui vous manque, on a celle des aptitudes si diverses et si rares qui seules en permettraient le plein accomplissement ?

Que si l'on veut chercher en effet, par voie d'analyse mélangée d'hypothèse, tout ce que devrait être le parfait critique, le critique idéal, de combien d'éléments ne trouvera-t-on pas l'assemblage nécessaire pour en former le parangon voulu ? — Qualités et facultés intellectuelles et morales, — conquêtes laborieuses, — et simples conditions de fait et de hasard.

Sincérité, bravoure, indépendance de caractère, élévation d'idées et passion de justice, ce seront les apports de l'esprit et du cœur.

Compétence fortifiée par l'étude, savoir technique, inventaire préalable, forme, expression, style sinon supérieur, au moins approprié, ce seront les acquits du travail; — auxquels devront s'ajouter des conditions fortuites et d'heureuses conjonctures : la force de conviction, l'instinct naturel, l'activité cérébrale, l'indépendance de position, la liberté d'esprit et de parole, et des loisirs suffisants.

Le critique doit être compétent; mais la compétence ne se prouve pas : elle est toujours contestable et toujours contestée; le temps seul confère, après nombre d'épreuves, un diplôme que beaucoup trouveront encore apocryphe. Sans doute il y a des instincts innés : l'esthétique de sentiment peut avoir ses généraux en chef de vingt un ans; mais ils y seront aussi rares, au moins, qu'à la guerre, et la règle, c'est que l'homme le mieux doué ne saurait prétendre à donner son propre goût comme un fruit mûr, qu'après l'avoir patiemment cultivé.

Or, si la vocation est rare, l'étude est longue. Insuffisantes, chacune isolément, leur complète harmonie reste une éternelle aspiration de notre faiblesse. Disons toutefois qu'à choisir entre la prédisposition et le travail, il vaudrait mieux ce

fier à la première. L'instinct fournit aux hommes d'organisation spéciale des intuitions vives et fatidiques auxquelles ni l'érudition ni l'observation obstinée n'équivaudront jamais. Mais l'autorité légitime n'appartient en somme qu'à celui chez qui la réflexion et l'étude, la pratique et l'intimité du beau et du vrai en toutes choses, se seront greffées sur un instinct vigoureux.

Le critique doit être convaincu ; ce n'est pas là une qualité moderne. Les convictions disparaissent dans l'amollissement des caractères ; elles se perdent dans le tohu-bohu des dissertations creuses et des bavardages, dans le conflit des intérêts et des prétentions. Elles s'émoussent au choc des contradictions, des vanités et des succès grotesques, des béates injustices et des justes colères ; elles ont des éblouissements de rubans rouges et des étourdissements de stupides hourrahs ; les plus fermes s'ébranlent au spectacle de la foule baillant à toutes médiocrités, et le dégoût les gagne, à la vue des mécènes agioteurs qui piaffent au nez des sots dans les choses de l'art.

A l'indépendance native du caractère il faut joindre celle des situations et celle des sentiments, que garrottent si souvent, ici les affections et là les intérêts : politique d'aliments ou politique d'honneurs. Il ne faudra donc pas avoir à ménager dans l'opinion d'autrui la caisse où l'on émarge,

non plus qu'à flatter les goûts d'un personnage ou d'une compagnie dont on soit dépendant.

Mais vous ne devrez être esclave encore, ni d'un serrement de main de la veille, ni d'une relation familière ou gracieuse ; — empêtré par ces amitiés ou ces accointances qui comptent encore plus de degrés et rivent plus de chaînes que le parentage.

Bref, en songeant aux attaques, aux soupçons, aux ruptures, aux haines que le désintéressement le plus notoire ne saurait conjurer, on comprend que le critique ne doit avoir d'intérêts, d'espérances ni d'affections d'aucune sorte qui puissent être mis en péril, s'il n'est toujours prêt à les sacrifier pour s'abstraire dans le domaine immatériel de l'art, auquel il s'est dévoué.

Il y aura donc souvent plus que du courage, il y aura de l'héroïsme à dire sa pensée tout entière. Comment avoir aimé l'art et les artistes, et s'être plus ou moins mêlé dans leur vie, sans en avoir préféré, recherché plusieurs, et pratiqué familièrement beaucoup ? Comment ne pas avoir souvent admiré le talent sans goûter la personne, ou subi ce vif chagrin d'aimer la personne sans goûter le talent ? Tant il est rare, hélas ! que les sources d'admiration et de sympathie légitimes coulent pacifiquement dans un même lit ! Il faudra donc à l'occasion savoir être cruel, si l'on ne

veut, ni se mentir à soi-même, ni compromettre son crédit par des transactions; il faudra surmonter ces répugnances qu'on ressent aussi bien à gonfler des esprits superbes qu'à désespérer des cœurs droits et simples; on verra se fermer plus d'une main amie, se durcir les visages et se détourner les regards bienveillants.

Où sont les intrépides pour qui la hauteur du but compensera de pareilles amertumes? Aux yeux de quels hommes forts la cueillette chétive des reconnaissances, tempérées d'infatuation, vaudra-t-elle de braver ces orages de rancunes, ces froissements de l'orgueil déconfit, et surtout d'infliger ces douleurs qui naissent de l'espoir abattu?

Se taira-t-on à point nommé pour tourner une situation périlleuse? Impuissante sauvegarde! les décimés du silence ne sont pas plus patients que ceux de la parole, et, de plus ils vous l'imputeront à lâcheté. Ils ôteront des causes de votre abstention le bon mobile qui s'y cachait, pour y mettre le mauvais qui n'y était point; de sorte que, sans avoir prévenu les hostilités, vous aurez, par le voulu de ces graves lacunes, déserté l'intérêt et trahi les devoirs de votre enseignement.

Parmi les éléments constitutifs d'une saine critique, un de ceux où la juste mesure est à la fois le plus désirable et le plus délicate, c'est le savoir proprement dit, entendant tout ce qui ressort des

lectures, des enseignements historiques et techniques, de l'érudition, de la science en un mot.

Ici l'excès et le défaut m'inquiéteraient également. Du côté de l'excès les écueils sont partout : analyse à outrance, dissertations, citations, rappels, ergoteries pédantes; vous soufflerez ce vent de sécheresse qui détruit toute sève, toute inspiration forte et naïve ; vous brasserez cette alchimie quintessentielle où tant d'artistes imprudents ont vu se flétrir leurs pinceaux; vous traînerez l'ennui du lecteur à travers des fourrés historiques, et vous serez suspect de voiler, sous un stérile inventaire du passé, sous un facile hommage aux jugements tout faits, une radicale impuissance à fonder solidement vos motifs personnels en jugeant l'art nouveau.

« Comment ne sent-on pas, dit H. Bayle, que,
» dès qu'on invoque la mémoire, la vue de l'esprit
» s'éteint. »

Mais, d'autre part, le défaut d'érudition suscitera contre vous deux griefs, — l'un apparent et le plus à craindre, — l'autre réel et le plus mérité ; d'où l'influence et la valeur de vos opinions seront affaiblies, tantôt injustement et tantôt à bon droit.

D'un côté ces opinions, toutes bonnes et saines qu'elles puissent être, seront tenues pour introduites en fraude. Sur la frontière qui sépare un écrivain du public, les preuves d'érudition sont comme ces taxes d'entrée réputées protectrices, et

que paient aux douaniers certaines marchandises dont la qualité n'en est pas mieux garantie.

C'est ainsi qu'aux yeux de bien des gens, si l'historien n'est pas toujours prêt à réciter ses dates par cœur, il verra la philosophie même de son histoire mise en question.

L'écrivain sera soupçonné d'ignorer sa langue et de la mal écrire, s'il n'est pas un répertoire vivant de solutions grammaticales. Enfin l'on déniera volontiers au meilleur des juges de paix jusqu'au sens intime de l'équité, s'il s'avoue médiocrement ferré sur Dalloz et Sirey.

Aussi bien faut-il en convenir : vous manquerez souvent, par défaut de savoir, de ce qui fait la lumière et la force du jugement, où tout est comparaison. Le summum réalisé de l'art humain vous étant inconnu, comme ses bornes fatales, vous pêcherez tantôt par indulgence et tantôt par sévérité. Que l'on montre une brouette au sauvage, c'est une merveille du monde à ses yeux ; et si nous-mêmes nous apprenions qu'on voyage aisément en ballon quelque part, nous pesterions contre le train express. C'est ainsi qu'une Vénus de Falconnet ou de Canova serait la plus belle des statues, pour qui, ne sachant rien de la statuaire antique, n'aurait vu ni la Vénus de Médicis ni celle de Milo.

Concluons que si pas trop n'en faut, assurément il faut de la science. Le critique doit savoir et connaître. Il doit aussi savoir à propos oublier

son *savoir*, et prendre l'érudition pour moyen, jamais pour but.

Notre parfait critique ne sera pas riche : la richesse mène infailliblement, par le goût à la possession, et à l'exclusivisme par le choix. Le supposerons-nous, à la rigueur, éclectique ? Il n'en aura pas moins vécu plus familièrement et de préférence avec tel temps, tel maître, telle école et tel genre, et sera partial tôt ou tard, sans en avoir conscience. Il se sera fait de son cabinet un petit monde intérieur, en regard du vaste monde artistique, et, pour ainsi dire, un état dans l'état. Si donc il est riche, au moins fera-t-il comme Rousseau :

« Qui n'aurait, dit-il, dans cette supposition,
» ni galerie ni bibliothèque, surtout s'il aimait la
» lecture et qu'il se connût en tableaux. »

Il sera de loisir. Depuis qu'on a fait la poésie mythologique si cocasse, et bien qu'il reste des *Musées*, si l'on ose encore parler des *Muses*, quelle est celle des neufs sœurs qui souffre des amants pressés,—qui tolère la passion à l'heure et l'amour dosé ? L'aumône offense les déesses. Il faut être pour elles dissipateur de son temps et prodigue de son cœur; on ne les satisfait pas avec un doigt de cour entre les ardeurs de la politique et les soucis du gain.

Le critique aimera la nature et l'aura souvent contemplée. Ce n'est qu'après l'avoir adorée dans

toutes ses parures de la nuit et du jour, étudiée dans ses divins caprices, et contemplée dans ses aspects solennels, qu'on peut recevoir confidence de tous ses secrets.

Mais outre cette intime accointance avec les détails délicats ou les grands ensembles de la matière et de l'espace, il aura, sur les données supérieures de la création terrestre, ces notions positives qui sont, dans la mesure du possible, comme les éléments exacts et mathématiques du réel et du beau. L'homme d'impression n'aura pas tué l'homme d'examen; la couleur et l'accent ne feront pas oublier la forme et la ligne. Il aura donc l'œil ouvert aux harmonies comme aux éclats de la couleur, en connaîtra les gammes et les accords et goûtera l'adagio non moins que l'andante. Mais il devra posséder encore, au degré suffisant, cette rectitude intérieure et ce sens des proportions, inhérents à la conception de l'idéal, et qui nous donnent comme le pressentiment avant-coureur de la beauté parfaite.

Enfin le juge, tel que nous le concevons ici, ne saurait être exempt d'un grain de la folie sacrée des amoureux et des poëtes. De là son enthousiasme et son culte du beau, du fort et du grand, sur quelque facette que le monde matériel en fasse briller l'éclair à ses yeux; de là sa haine agressive contre la platitude en tous ses repaires.

Puis il y aura lieu à le douer encore d'une

sainte aversion contre les préjugés, et d'une virile humeur contre le despotisme des traditions, en lui laissant juste mesure de religiosité ; — j'entends ici des religions dont la conscience toute seule est à la fois l'église, l'autel et le prêtre.

Si bien qu'on aura fini par faire de notre critique spécimen une chimère apocalyptique, une créature au-dessus de la création, dont le mieux pourvu d'entre les simples mortels ne saurait être qu'une ombre à peine indiquée, indécise et flottante.

II

L'aspirant critique d'art ne doit pas seulement tâter ses forces : après avoir franchi cette première barrière, il en trouve une seconde.

Quels doivent être le rôle et le but de l'écrivain ? à quelle influence, à quel résultat peut-il sensément prétendre ? son œil embrassera-t-il tout jusqu'à l'horizon, ou s'arrêtera-t-il au premier plan ? visera-t-il à l'éducation des foules, ou seulement à l'entretien des délicats ? Faut-il braver le martyr pour la conversion des gentils, ou communier en famille avec les fidèles ?

De ces deux fonctions l'une est-elle possible, et l'autre est-elle utile ? et peut-il y avoir là, pour personne, un autre intérêt que celui d'un exercice d'esprit sur un thème généralement sympathique ?

A de pareilles questions, il n'est guère de ré-

ponse, d'encourageante au moins. Rien de plus précaire et de plus lointain que le succès du prédicateur dans cette religion ; quiconque la veut hautement confesser doit faire de sa destinée deux parts bien tranchées : il se dévouera, lui vivant, aux résignations de toutes sortes, et ne comptera sur la récompense que pour sa mémoire, fort de cette foi qui soutient les apôtres.

Sans doute cette méfiance individuelle du goût, de la justice, ou de la clairvoyance collectives, ressemble fort à de la présomption. Il y a pourtant une autre manière de la concevoir et de l'excuser : ceux-là doivent en pardonner l'excès qui savent ou qui comprennent à quelles désolations, à quelle honorable et intime douleur du juste et du vrai l'impuissance de prouver condamne les convictions ardentes.

Quel connaisseur, quel voyant de l'art, sincère dans sa passion, sincèrement et passionnément imbu de sa lucidité, n'a pas eu mainte occasion de constater avec désespoir qu'en face de l'erreur, même alliée à de l'intelligence, il est radicalement impossible de rien démontrer ?

La science *exacte* calcule et décide sans appel.

La science *naturelle* s'appuie sur des lois ou sur des phénomènes.

La dialectique raisonne et subjugue.

La force est un argument sans réplique.

Avec la confiance de vaincre, il y a là plaisir de combattre ; tandis qu'il en est de la religion de l'art comme de celle des philosophes et de celle des églises ; c'est une métaphysique où l'esprit se meut dans sa liberté fière, mais en flagrant délit d'incapacité probative.

Mettez le connaisseur le plus ferme, le plus éclairé, le mieux parlant, aux prises avec un contradicteur, en face de l'œuvre en discussion ; que répondra-t-il quand celui-ci lui dira simplement :

« Vous trouvez cela beau ; moi je le trouve
» laid. Vous admirez, et moi je blâme ; tous vos
» discours ne me sont de rien. J'estime votre ar-
» deur et je pardonne à votre sainte colère ; mais,
» si vous avez de bons yeux, je ne suis pas aveu-
» gle et nous sommes d'accord sur les noms des
» couleurs, le vert m'étant vert comme à vous, et
» le bleu vous étant bleu comme à moi. Je sais
» comme vous, si ce n'est mieux, la perspective
» et l'anatomie. J'ai regardé, j'ai vu, comme
» vous l'avez pu faire, la nature et les hommes ;
» seulement, vous soutenez que votre plaisir a
» raison et que mon déplaisir a tort ; prouvez-le
» moi ! Vous prétendez que ma souffrance s'ab-
» sorbe dans votre jouissance, et que je reconnaisse
» comme une imperfection de mon organisme
» toute impression mienne qui détonnerait avec
» les perfections du vôtre. Montrez-moi la sanc-
» tion légale de cette ordonnance, et sinon, trou-
» vez bon que j'y désobéisse. »

Et maintenant, que notre expert appelle à so aide le sentiment, la raison, le fond et la forme, la philosophie et l'histoire, dictionnaires et grammaires, exemples et théories, synthèse, analyse; qu'il vide les arsenaux de la persuasion; après quoi, fût-il le champion de Raphaël contre un tenant de Tiepolo, non-seulement il n'aura pas imprimé la plus minime secousse à ce bloc rebelle, mais il n'aura pas même effleuré le droit de son adversaire à voir — à sentir et, par conséquent, —à juger au rebours.

S'il était un côté des arts plastiques où l'on dût se croire assuré de rattacher à de solides racines le type obligatoire et les conditions formelles du bon et du beau, ce serait celui de la ligne et de la forme pures, exactes, mesurées, telles que les Académies de tous les temps les ont définies et fixées pour être enseignées; c'est par là seulement que l'art aurait quelque rapport avec le positivisme des sciences.

Mais d'où vient alors que telle statue, sans tares académiques, puisse être et soit si souvent reconnue pour médiocre?

D'où vient qu'un tableau et même un simple trait, composé de figures très-exactement dessinées, n'obtiendra parfois qu'un succès d'estime? Tous les instruments de précision du monde y auront passé sans révéler un vice, et pourtant ce sera sans vertus. Cherchez maintenant le pourquoi? Vous accuserez l'expression, la physionomie, le

style ; ce sera le dessin de sentiment qui manquera sous le dessin technique,—l'âme au corps,—et là dessus des paroles sans fin. Mais ces paroles, que vaudront-elles en tant que réponse au pourquoi demandé? Un ruisseau nous arrêtait tout à l'heure ; à présent c'est un fleuve. Si la ligne et les proportions satisfaites laissent le mauvais en liberté, si l'observance des lois formelles ne suffit pas, comme criterium du mérite absolu, que faudra-t-il espérer de ce qu'on appelle expression, physionomie, mouvement, élévation et style? C'est passer des régions de l'exact et du palpable au pays du vague et de l'insaisissable. Ce sont ici toutes qualités qui relèvent exclusivement du sentiment, de l'intuition, d'une harmonie intérieure, et sur lesquelles deux hommes ne sauraient juger à l'unisson, sans une parfaite identité d'organisme physique et moral.

C'est assez dire qu'en matière d'art la controverse est fatalement stérile. Ces sortes de procès échappent à toute application de règles écrites et de jurisprudence antérieure. On n'y saurait invoquer aucune convention, aucun précédent ayant force de loi. On n'y pourra prouver ni peu ni beaucoup, ni jusqu'ici ni jusque-là, mais absolument rien, ou rien, absolument. Comme écrivain critique, on plaît où l'on choque, on exalte ou l'on abaisse, on est spirituel ou vulgaire, on venge ou l'on punit, mais arbitrairement, avec sa conscience pour seul code, et si l'on parvient quel-

quefois à se créer un règne d'un jour, on n'a jamais pu formuler une constitution.

— « Vous le savez, a dit M. Villemain, la poé-
» sie se peut nier comme la musique, comme la
» peinture, comme tout ce qu'il y a de plus élevé
» et de plus délicat dans les arts. Tous veulent
» des sens et une âme pour les saisir, leur privi-
» lége est d'être indémontrables par la seule
» abstraction. »

Privilége est bien dit, car les vérités indémontrables sont les plus hautes, et c'est ici la grandeur de l'art bien plus que sa faiblesse. Qu'importe qu'il soit nié par les manchots de l'esprit et du cœur, si l'élite humaine le cultive et l'honore? Les sens froids échappent à son influence? Les grossiers le bafouent et l'insultent? Où est le mal? La plus belle des femmes est aussi celle qui doit le moins tenir à l'amour d'un butor, et les plus délicats sont ceux qui se garent le mieux des sots et des gens de matière.

Le genre humain tout entier devînt-il aveugle, cela ne supprimerait pas la lumière. Or, aujourdhui comme autrefois, le dieu du jour est aussi celui de l'art,—Phœbus-Apollo; tous deux illuminent le monde, et se riant des ténèbres, ils sont toujours vainqueurs sans combattre.

L'art est une consolation que le ciel a créée pour les exilés sur terre, pour les réservés, les sensitifs, les meurtris, qui seuls en jouissent au profond. Qu'a-t-il à faire des sens repus, des

cœurs fermés et des yeux sans rayons? Quel honneur pourrait-ce être de lui rapporter d'eux un hommage rechignant? On ne prouve pas l'évidence, dit l'axiome; l'art est l'évidence de toutes les beautés. On ne le démontre pas, on le montre. On s'entretient de sa gloire entre adorateurs et croyants; on le contemple, on l'encense, on le chante; mais le discuter est folie!

III

Il y a quelqu'un pourtant avec qui le critique discutera forcément, c'est le critiqué. Artiste admiré, mais autrement qu'il eût voulu l'être; artiste admiré moins qu'à sa propre mesure,—artiste gratifié mi-partie de louange et de blâme,—artiste encouragé, contesté, nié, controversé seulement, tous, à voix basse ou haute, vont plaider *pro domo sua*. Tous vont juger leur juge. C'est ici le fossé le plus embarrassant, le véritable rubicon du critique; et ce qui l'inquiète le plus avant de le franchir, ce n'est pas de se heurter au contradicteur, au mécontent, à l'offensé même; non, c'est d'y exposer sa conscience et son humanité, son équité, sa courtoisie, sa mesure, toutes ces fleurs qu'il est si malaisé de garder fraîches, quand on les aventure dans les conflits humains.

On a dit, avec plus d'exactitude encore que d'esprit, qu'il fallait, en ce monde, être enclume ou marteau. D'aucuns renchérissent et concluent qu'il faut manger son prochain si l'on ne veut pas qu'il

vous mange. Par bonheur il y a des estomacs faibles et qui se soulèvent pour un rien ; autrement le prochain serait rare au marché, et la disette viendrait vite ; puis beaucoup ne font qu'y goûter sans toucher l'œuvre vive. Malgré tout, la critique d'art est de vaste appétit ; moins que toute autre elle peut faire maigre, et tout jugeur en art est forcément plus ou moins carnivore. Tout aristarque est un marteau qui frappe sur mainte enclume.

Mais il y a deux manières de sentir, de comprendre et d'exercer la fonction.

Les uns y vont gaîment et de gaîté barbare.

Ils s'acharnent au festin ; ils frappent avec bonheur ; ce sont les fils de Caïn. Quand ils étaient enfants, les gens de cette race écorchaient vives des grenouilles et démontaient des mouches pièce à pièce. Devenus hommes, ils chassent un serviteur pour un mot, rabrouent les pauvres, sifflent une femme au théâtre, martyrisent la leur au logis et terrifient leurs enfants. Ce sont là les bêtes auxquelles, dans la vie sociale, nous livrons les martyrs de la publicité.

Leur critique d'ailleurs est aisée,—c'est pour eux qu'on l'a dit. D'autant pourvue de proie que l'art est difficile, elle nourrit les mauvais instincts, toujours en nombre et toujours éveillés : le rire complaisant, la moquerie jalouse, la cruauté native lasse de refoulements, et la sottise que le mérite offense. Elle est, de plus, littéraire-

ment très-facile, pour peu que le tourmenteur ait de verve, de courant savoir-faire, et de trait. La nature a fait aux carnassiers des crochets pénétrants et de coupantes incisives; ils sont faits pour dévorer, ils dévorent, et nous ne les admirons pas pour cela. La critique bilieuse et méchante a la dent carnassière ; peu d'esprit lui suffit à dépecer les gens. Quelquefois elle en a beaucoup, et alors le monstre est complet ; rien ne l'émeut ; tout le pousse au contraire à cette vivisection que nous nommons « *critique.* »

Mais l'humanité, grâce à Dieu, compte aussi des natures douces et vaillantes, où l'énergie s'allie à la bonté, qui, dans l'art et partout, détestent le péché sans haïr le pécheur, et voudraient extirper l'un sans torturer l'autre. Tous les efforts sincères, même les plus malheureux, sont respectables et touchants. Quel homme de cœur méconnaîtrait les droits que donne au travailleur une persévérance courageuse ? Soit qu'on cherche dans le gain,—et par le gain dans l'indépendance,—le pain avec la dignité, pour soi-même ou pour une famille, tout labeur honnête est sympathique et sacré. Quel peut donc y être le tort, et quelle sera l'excuse de quiconque dépréciera le produit du travail ? l'erreur ? Ah ! quelle vertu c'est là auprès de tant de vices ! et pour ceux qui le savent, parce qu'ils savent la vie, que d'anxiétés dans la fonction critique ! Combien ils souffriront de la peine qu'aura prononcé leur justice ! tout y est pour eux matière à pesée, sujet

d'hésitation et besoin de contrôle. Si l'amour du beau, trop souvent, inquiète et limite en eux l'indulgence, leur bonté d'âme attachera le remords à leurs sévérités. L'impartialité tour à tour les importune et les domine ; partout et toujours agités, ballotés, perplexes; émus à décider si l'erreur qu'ils combattent fait à l'art un tort suffisant pour être le motif et l'excuse de la dénonciation qu'ils en vont porter.

Faut-il donc s'arrêter? doit-on s'abstenir? Non pas! l'excuse est suffisante. Quelque pesante qu'en soit la charge morale aux hommes de bonne volonté, la critique a ses rigueurs nécessaires. Si l'art est offensé, *suprema lex esto*! tout lieu de son séjour est comme un sanctuaire, où la moindre incartade serait un sacrilége. L'ambition même des œuvres plastiques,—cette espèce de dédoublement des choses créées qu'opère l'art, ce noble et téméraire plagiat des merveilles de la grande nature,— donne aux efforts de l'artiste un caractère qui le rehausse et l'honore sans doute, mais qui l'oblige encore plus, et le soumet à risques et périls.

Le royaume de l'art est une oligarchie, dont on n'atteint les sommets enviés qu'après mille épreuves. La lutte entre ceux qui gravissent a pour témoins, et pour juges légitimes, tous les intéressés qui regardent d'en bas. Les grimpeurs le savaient : ils ont dû s'attendre aux bravos comme aux huées. On ne peut tout avoir, et qui tient avant tout à demeurer paisible, doit rester dans la foule.

Qu'est-ce enfin que la critique si ce n'est l'opinion ? Toutes les deux ennemies du mal, contrepoids de l'erreur et barrage de la vanité,—en toutes choses et sur tous les chemins de l'ambition humaine,—elles gardent le commun patrimoine intellectuel et moral.

On a dit que le monde était aux flegmatiques. Sans l'opinion militante, le monde serait surtout à la médiocrité.

Car il y a dans l'opinion deux phases, la surveillance et l'acte. L'attention à tous les faits et gestes,—l'œil à toutes les transformations,—la lecture à tous les écrits,—l'oreille à toutes les voix, c'est l'opinion qui surveille. La critique, c'est l'opinion éclairée, décidée, qui vient agir, lutter et se défendre. Qu'elle emprunte la causerie, la discussion orale, le journal, la revue, la brochure ou le livre ; — qu'elle soit art, politique, religion, morale ou socialisme, elle est partout le droit du beau, du bon, de l'utile et du vrai, et ces droits-là priment tous les droits.

Partant un seul devoir s'impose à la critique : c'est d'être impersonnelle. Sans forfaiture, elle peut oublier les efforts, pour apprécier le résultat en toute liberté ; mais elle a le devoir de juger les actions et les œuvres comme s'ils étaient d'ouvriers et d'auteurs inconnus. Il faut y être sans partis, sans répugnances et, comme il se fait en certains concours, décider, pour ainsi dire, sur plis cachetés.

Sans doute, s'il n'était pas toujours sous-entendu que la critique s'adresse à des abstractions, la défense des intérêts intellectuels supérieurs,—en art notamment, — serait impossible. Mais quand elle réalise elle-même l'abstraction sans force majeure, pour charger outre mesure la personne et la montrer au doigt, la critique est indiscrète et cruelle.

Descend-elle jusqu'à servir la malveillance, ou vient-elle uniquement donner cours à des goûts satiriques ? elle est odieuse.

Elle est illicite et coupable enfin, à tous égards, aussitôt qu'elle excède la mesure nécessaire pour formuler, avec une salutaire énergie, les objections et les résistances de la vérité, du bon sens, du savoir, de la morale et du goût.

M^{lle} JACQUEMART

ET

LE PORTRAIT DE M. DURUY

Voici le meilleur des plaidoyers pour un grand procès que fera durer longtemps encore le pas boiteux de la justice humaine,— « *pede claudo*; » — plus boiteux que jamais dans une cause, où les cerveaux mâles jugent les cerveaux et les droits féminins.

Plus d'une femme a déjà vaillamment affronté nos préjugés brutaux, et bravé les inepties de la routine, sinon pour exiger partage entier de la femme avec l'homme dans les fonctions sociales, au moins pour affirmer, à parité de culture, l'équivalence de leurs facultés, surtout des littéraires, artistiques et morales ; mais si jamais question générale avait pu se résoudre par un fait singulier, on serait en droit de dire, en art, tout au

moins : « Messieurs, la cause est entendue et gagnée par ces dames. »

Avocat plaidant, M^lle Jacquemart.

Je me souviens qu'à l'exposition précédente, je m'arrêtais court devant la toge et la toque de M. Benoît-Champy, sous le choc d'une irrésistible impression. Je cherchais un nom d'auteur au livret, et je trouvais celui d'une femme, d'une jeune fille qu'il ne fallait plus oublier ; puis, un peu plus loin, une autre toile de même signature, le charmant portrait de M^lle***, — en me garantissant tout de bon l'avenir, me faisait présager à M^lle Jacquemart une célébrité prochaine et légitime.

L'artiste a fait, cette fois encore, deux parts aux faveurs de son talent, moitié pour l'excellence officielle et moitié pour la vie toute privée. — Grandeur et simplicité. — Mais au rebours de ce que nous vîmes en 1868, c'est le premier qui l'emporte aujourd'hui dans l'association de succès où le peintre fait entrer ses modèles. L'habit noir, chose rare, a vaincu la dentelle et la soie. Sans qu'on doive, tant s'en faut, en rien conclure au détriment des autres, le morceau jusqu'ici capital dans l'œuvre de M^lle Jacquemart, et celui qui tient le premier rang dans cette catégorie du présent Salon, c'est le portrait de M. Duruy.

Il y a, dans les cités de l'art, des républicains ombrageux pour qui tout contact avec les puissances des pays voisins est une servile compro-

mission. Et pourtant, par privilége de talent et par prestige de carrière, l'artiste peut mieux que personne côtoyer le péril sans s'y laisser choir. Ces excès d'indépendance au vis-à-vis des grands aboutissent trop souvent, d'ailleurs, à se faire humble esclave des petits. Il est heureux que M^{lle} Jacquemart, en s'émancipant de ce rigorisme des purs, ait su prouver si magnifiquement comme elle saurait sauvegarder sa grande inspiration, dans ce commerce avec les interdits.

Le cas était d'ailleurs exceptionnel et la rencontre honorable.

L'homme public, en M. Duruy, doit assurément garder au profond de son cœur, pour les principes de 89, un refuge inattaquable; car il en est le produit vivant; — exemple insigne et rare de ce que, avec leur aide, peut devenir par lui-même et par lui tout seul, un homme d'étude et de travail suivis; — type et mesure de ce que, sans secours d'intrigues, d'origine ou d'argent, peut attendre en ce siècle un citoyen quelconque un peu de la faveur, beaucoup de son mérite.

C'est le seul homme d'Etat, en fonctions actuelles, qui fût vraiment libéral sincère au moment de son accession au pouvoir, et qui se crut naïvement assez fort pour tirer du pouvoir un libéral usage.

Je crois que ses ennemis quand même et ses détracteurs sans *distinguo* sont peu politiques, ou visent un autre but que le mieux possible, en

l'état des choses. Le plus sage, le plus juste aussi serait d'acclamer ce qu'il a fait de bon, et de regretter, de déplorer avec lui, comme lui, ce que tantôt on a biffé de son programme, ce que tantôt on l'a contraint de faire.

Dans une pareille situation, ne se laisser ni lier les bras, ni forcer la main, et quand le maître par trop s'impose, résigner son pouvoir, c'est le plus beau sans doute et le plus glorieux pour soi-même. Pour nous, cependant, quand je songe aux coudées franches, aux compères que se fût donnés, lui dehors, l'altissime influence qui l'eût mis en déroute, j'avoue ne pas me sentir le courage de blâmer M. Duruy, pour avoir tenu bon.

Mais c'est trop s'oublier au ministère de l'instruction publique ; le Grand maître, en ce sujet, ne lui déplaise, nous devrait intéresser beaucoup moins que l'artiste à laquelle je reviens.

Cette superbe toile est, à mes yeux, la complète révélation d'une personnalité vigoureuse, j'ai dit d'une grande artiste, et ne m'en dédirai plus, croyez-le.

A mon sens même, et je le déclare sans marchander, les puissances et les supériorités du peintre sont ici de telle évidence qu'elles vous dispensent des analyses, considérants et qualifications. Il faut voir et s'émouvoir, ou s'en aller, gros Jean comme devant, d'indifférence et d'incompétence. Mais en voyant ceux-là s'incliner et ceux-ci lever les épaules, il n'y a rien à batailler,

rien à dire. On n'apporterait pas un frémissement de plus au premier, pas un infinitésimal rayon de vue lucide au second.

C'est qu'ici tout raisonnement est superflu, toute recherche de qualité en dedans inutile, toute fouille du sol épargnée ; le métal précieux brille à même la surface, et darde ses riches facettes par mille traits lancés dans tous les sens.

Il y a de ces œuvres heureuses qui, mettant à l'aise et dans son plein de sensation tout homme organisé, le soulèvent et l'emportent, sans étonnement, sans effroi de sa part, volant et planant, comme de sa vocation, dans les grands espaces du beau. Vous ne les discuteriez pas avec vous-même, vous ne les voudrez discuter avec personne ; vous vous sentez dispensé de compte à rendre, à vous non plus qu'aux autres. La source de jouissance a jailli ; vous y buvez, sans savoir pourquoi ni comment, comme fait l'enfant du lait de sa nourrice.

On aime, on adore quasi l'enchanteur qui vous a mis dans cet épanouissement des plus belles émotions. Etes-vous analyseur expert ? vous oubliez les aridités d'examen et d'approfondissement pour les voluptés de l'admiration naïve et spontanée. N'êtes-vous pas virtuose, au contraire, et le savez-vous bien ? Vous sentez avec reconnaissance que l'artiste vous a fait l'égal des plus compétents ; qu'il élève même vos sensations plus haut que le savoir, comme l'extase

est au-dessus du raisonnement. Vous êtes, en art, comme nos plus grands parents devaient être au Paradis légendaire, supérieurs à tous autres par cela seul que, doués du parfait bonheur dans le bien, ils ignoraient en quoi le mal en différait.

Je ne veux rien outrer, et je désire qu'on m'entende sans m'éplucher au sens judaïque ; qui dit trop ne dit rien, et qui loue trop fort compromet. Dieu me sauve du chagrin d'atteler au succès de M^{lle} Jacquemart des hyperboles qui l'iraient jeter sur l'écueil des ironies.

J'ai tenté de rendre, par une expression saisissante, la nature soudaine et confiante des impressions qu'à mon sens doit susciter sa peinture, leur jet irrésistible, et cet heureux accord d'éclat et de solidité, d'évidence et de certitude, que réalisent des œuvres de cette sorte. Mais je consens, je prétends même qu'on ne me fasse pas ici rigoureusement conclure du typique à l'individuel, et j'approuve, avec M^{lle} Jacquemart, qu'on fasse attendre encore à sa jeunesse une assimilation littérale, une application toute personnelle d'une partie de mes mots.

Je ne crains d'ailleurs ni de l'infatuer ni de l'amoindrir.

Elle est de ceux-là qui guérissent des pavés de la fable, et qui prouvent tôt ou tard le droit qu'on leur dénie. Je sais que, l'œil où la mémoire toujours fixés sur l'œuvre des maîtres, elle se prend à désespérer de sa petitesse en face de ces

grandeurs. C'est la forte et vaillante race des consciences dures à elles-mêmes; elle est comme cet ancien :

> Nil actum reputans.....
> Pensant n'avoir rien fait tant qu'il lui reste à faire.

C'est en art la marque authentique et le sceau le plus certain d'une haute vocation.

Fiez-vous à ceux-là qui, déjà prouvés et prônés, doutent souvent encore et parfois sont près de s'abandonner. Ce doute même est le roc de notre certitude, et ce désespoir-là remplira notre espoir.

Négligez, au contraire, dédaignez, fuyez les satisfaits, l'artiste sans angoisse et sans fièvre. Ceux-là sont éphémères qui ne trouvent dans le succès que jubilation et repos. Mais ceux-là seront durables que l'art fait malheureux jusque dans le triomphe, et qui, dans l'œuvre acclamée, souffrent encore, par ambition de l'œuvre entrevue.

C'est ainsi que les terreurs de Mlle Jacquemart font ma quiétude et que ma foi sympathique en elle s'affermit, en raison même de ses défaillances.

Je ne voudrais pourtant pas, au risque de me démentir, la quitter sur des termes un peu trop phraseurs pour être assez précis, et je tiens à définir un peu plus clairement ce que ses deux portraits offrent à mes yeux de qualités dominantes.

Il est difficile d'exprimer par la parole; et sur-

tout par l'écrit, nécessairement plus sobre, tout ce qu'une belle œuvre d'art dit à la pensée; mais, bien plus encore, tout ce qu'elle offre aux yeux de qualités techniques dans l'exécution générale, dans la manière intime de faire, dans tous ces éléments qui, par les prestiges du ton et de la couleur, élèvent au comble les impressions déjà nées du dessin, de la forme complexe, de la physionomie, du moral de l'œuvre.

Ici, par exemple, il faudrait un lexique spécial pour décrire ce travail de la brosse, accidenté, libre, varié, pittoresque; — cette pâte ferme et pénétrable, égrenée, poreuse, et riche cependant des tons les plus solides, semée de toutes ces menues finesses, vigueurs et transparences, gravités et légèretés, que crée la lumière sur ce modelé profond, onduleux et mobile, — sur ce fond, merveilleux en tout, que présente le visage humain.

Il appert dans ce portrait un art bientôt à son plein dans les jeux de la palette et du pinceau, joués par une main preste et sûre, aidée d'un œil qu'aucun caprice de l'adorable lumière ne saura dérouter ni surprendre.

Si l'on trouve que de pareils extrêmes du langage devraient se réserver pour les grands maîtres coloristes, eh bien! mettons que j'oublie volontairement ces grands accapareurs disparus, afin que le vocabulaire admiratif me reste à disposition, en l'honneur des vivants.

Aussi bien, et ceci soit dit sans but de compa-

raison décidée, le premier souvenir subit, impérieux, spontané, que m'a suggéré ce portrait, c'est celui du doreur de la collection de Morny.

A cent lieues de Rembrandt, à mille, à tant que vous voudrez! C'est dit, c'est entendu, n'en disputons point. Mais il y a dans la nature de l'éclat, dans la plénitude et le repos lumineux, dans la simplicité calme et victorieuse de l'effet, dans la resplendissance, pure de tous artifices, qui distinguent cette peinture, une parenté tant lointaine qu'on voudra, si modificative qu'on me la demande, avec ce grand maître favorisé du soleil, et je la proclame sans embarras, parce qu'elle m'est apparue sans qu'en rien j'y aidasse.

Je ne sais si la mémoire de Mlle Jacquemart s'en est préoccupée, ou de tout autre chef-d'œuvre analogue ; mais on reconnaît encore mainte autre affinité qui, sinon de souvenir, sont alors d'inspiration de même race, titre encore plus glorieux. — L'absence d'accessoire ; — la discrétion et la réserve des fonds ; — une sobriété générale ; — des dégradations tranquilles sans effacements ; — des passages de ton, et d'ombre à lumière, sans la moindre secousse ; — la douceur dans la fermeté ; — l'accord harmonique et comme silencieux dans le bruit ; — la mélodie partout.

Mais où le peintre ici dépasse Rembrandt lui-même, — où d'ailleurs le *mens*, l'*anima* de l'élite moderne surpasse la vue placide et quelque peu matérielle de beaucoup d'anciens, — c'est la phy-

sionomie de l'homme intérieur, l'écho du dedans, la lettre sous l'enveloppe.

Il y a beaucoup de choses dans l'âme de M. Duruy, s'il y a, comme je le le crois, tout ce que M^lle Jacquemart a mis sur ce visage. Ce sont des choses profondes, supérieures à toutes celles qui, de l'initiative du ministre passant au crible d'en haut, y reçoivent en dernier ressort, après l'exeat Impérial, le laisser passer d'une piété souveraine.

Il y a tout ce qu'il n'a pas fait et qu'il eût voulu faire : plus d'actions hardies et moins de petits faits; plus de mouvement et moins de remuement; plus de vraie besogne et moins d'essais, stériles pour avoir été gênés par les menottes catholiques.

Mais ce que j'y aperçois au fin fond, c'est combien le pouvoir de ce ministre coûte cher à l'âme de cet homme, de ce vizir de l'instruction à l'universitaire, au professeur militant, au novateur anticlérical. C'est tout ce que la noble ambition du philosophe libéral a dû céder de place à l'ambition d'une vulgaire *Excellence;* le regret d'y avoir été pris, et, s'il n'est pas permis de mieux honorer ce haut poste, l'incessante et secrète pensée de s'y dérober.

Je ne veux pourtant pas attirer *des affaires* à M^lle Jacquemart, et je me défends de lui prêter là des intentions dont je n'ai reçu nulle confidence. Mais cette œuvre éloquente lui fait tant

d'honneur à mes yeux, que je lui souhaiterais ceci de grand cœur :

D'abord que ma glose physionomique ne fût point un roman ;

Et puis d'être sûr et de pouvoir dire, sans la désobliger, qu'elle n'a pas seulement traduit sans le savoir, quoique avec une sagacité magistrale, mais qu'elle a deviné, surpris, et qu'elle a voulu confier aux clairvoyants tout le drame intérieur que raconte ce mémorable portrait.

DIVINA TRAGEDIA

PAR M. PAUL CHENAVARD

Il vient de réapparaître après une longue absence, un nom glorieux, *quoi qu'on die*. C'est celui d'un artiste philosophe, que sa philosophie aura, seule peut être, empêché de devenir un grand peintre, et qui, sans sa peinture, aurait laissé probablement au domaine commun de la pensée les travaux durables d'un philosophe écrivain.

Si l'on en croit pourtant l'éminente critique donnée par M. Gustave Planche, il y a plus de seize ans, l'essor de talent du compositeur et le développement des facultés du peintre n'auraient pas dû souffrir pour avoir cohabité chez M. Paul Chenavard, avec une irrésistible tendance aux spéculations de l'esprit. Inventeur fécond ou défricheur d'idées, causeur attrayant et hardi, M. Chenavard n'en eût pas moins réalisé l'œuvre

d'artiste que ses débuts annonçaient avec tant d'éclat.

Lorsqu'en 1852 il allait exposer ses célèbres cartons, G. Planche leur consacra, dans la *Revue des Deux Mondes*, tout un travail d'analyse et d'appréciations fort admiratives, et, disons-le, judicieuses presque toujours.

Il y exprima, sous mainte et mainte forme, ses motifs de pleine sécurité, quant à M. Chenavard, contre le danger de ces croisements, selon lui toujours téméraires chez un peintre, entre les visées d'enseignement historico-philosophique, et l'exercice des facultés purement esthétiques. Cette opinion, souvent répétée, se précisait dans les termes que je vais citer ici textuellement :

« Toutes ces compositions sont conçues selon
» les données de la peinture et n'ont rien à
» démêler avec les rêves purement littéraires
» transcrits sur la toile... — M. Chenavard n'est
» jamais sorti des conditions de son art... — Le
» sujet, pris en lui-même, relève de la philoso-
» phie... Il fallait savoir bien nettement ce que
» la peinture peut dire et ce qu'il lui est défendu
» d'exprimer. Heureusement M. Chenavard avait
» appris... où commence, où finit la peinture ;... —
» Habitué au commerce des philosophes, il s'est
» toujours souvenu que le pinceau ne doit
» jamais lutter avec la parole, et qu'un tableau ne
» peut jamais servir de glose à une page de phi-
» losophie ;... Cette vaste série prouve chez M. Che-

» navard la notion précise des conditions qui ré-
» gissent la peinture... (¹) »

Certes, il était difficile de se montrer, sur un chef spécial de félicitations, plus compendieux et plus itératif. Eh bien! avant même de vérifier, je crois que j'y aurais contredit. De par la seule vraisemblance on aurait pu décider que Planche se trompait, au moins partiellement. Comment croire en effet que, sans toucher une seule fois sur l'écueil en question, personne ait jamais pu réussir à : « représenter dans une suite de tableaux
» l'histoire *entière* de la civilisation, *depuis la*
» *Genèse* jusqu'à la Révolution française... —
» *toute* la philosophie, — *tous* les moments capi-
» taux, — *tous* les épisodes de l'histoire humaine,
à résumer, non-seulement — « les principaux
» épisodes de la biographie humaine » (²), mais encore « nettement *toute* l'histoire humaine (³). »

Franchement, n'est-ce pas le cas de se permettre un dicton familier, et de répondre à Planche : — « Je le crois parce que vous le dites, mais je le verrais que je ne le croirais pas? »

Et, en effet, je ne l'ai pas cru davantage après l'avoir vu. Ou je me trompe fort, ou malgré mon peu d'autorité, sur le seul énoncé du problème, chacun avec moi se refusera, de confiance, à croire qu'il ait été résolu.

(¹)—(²)—(³). Gustave Planche, *Portraits d'artistes*, 1853, pages 267 à 310.

L'artiste et le critique ont donc eu tort de se rassurer ainsi, l'un par l'autre, contre un des plus redoutables périls, en effet, qui soient en la carrière, c'est-à-dire contre la paralysie totale ou partielle, qui, tôt ou tard, par excès de faculté ratiocinante, ira frapper la faculté plastique.

Je n'ai point à m'occuper ici du philosophe ou de l'historien qui voudrait se faire sculpteur ou peintre; mon souci n'est que de l'artiste qui négligerait Raphaël ou Phidias, pour courtiser Herder ou Platon, et je lui déclare qu'il ne doit le faire ni peu ni prou, j'entends s'y absorber, parce qu'à toute supériorité distincte tout essai d'encyclopédisme est fatal et, qu'à bien y voir, aucun de ceux-là n'y a réussi, qui s'y sont risqués, pas même Diderot, grand prêtre du système.

Sans doute, un Vinci sera peintre, sculpteur, architecte, ingénieur d'instinct, chimiste au besoin : — en ce temps-là c'était dire alchimiste. A l'encontre, un Leibnitz sera métaphysicien, polyglotte, algébriste et docteur ès-bouquins de tous les grimoires. Il n'y a rien là que nuances et délassements pour les forts; ce n'est que voisiner et sortir de chez soi pour aller en face, en traversant la rue. Mais tenir dans la main droite une palette, et dans la gauche une plume transcendante; loger, méditer l'art d'un côté de sa tête, et de l'autre Kant ou Vico, cela, pour le plus rude pèlerin, c'est folie; car c'est vouloir sauter de la terre à la lune.

Ne grondez pas, messieurs les maîtres, et n'allez pas crier à l'impertinence. Je n'entends point vous dire incapables de ruminer tour à tour, si ce n'est à la fois, de beaux tableaux et de belles pensées, mais bien de vous enfoncer dans les cogitations philosophiques ou sociales, sans que la surexcitation de la fièvre n'affole vos pinceaux, ou sans que l'anémie ne les engourdisse. Vous n'irez jamais impunément chercher, dans les fouillis de votre entendement ni dans les replis de votre cervelle, ce qui doit passer par votre main d'artiste et venir vivifier vos marbres ou vos toiles, pour y affirmer l'action ou l'idée qui, sous peine capitale, s'y devront manifester claires et simples ; car, à cette seule condition, elles y seront fixées pour les temps à venir.

Séparez-vous donc résolûment des élucubrateurs et sophistiqueurs de toutes sortes,— tortionnaires de l'esprit et regrattiers d'idées. Spéculations, lectures et colloques transcendants, fuyez le tout avec un soin égal ; chassez de vos oreilles, et surtout de vos lèvres, ces concetti, ces rébus littéraires, philosophiques et moraux, dont les jugeurs précieux se piquent d'embrouiller les jugements artistiques, tout glorieux qu'ils sont de révéler aux naïfs, dans une œuvre d'art, des fiertés d'intention et des profondeurs de visée dont l'auteur, pour son compte, n'a jamais eu conscience.

« — Quel homme ! quel génie ! Monsieur,

disait, au lendemain d'une réception du prince, un sujet affolé de courbettes; « il m'a dit, le croiriez-vous ? il m'a dit : — Monsieur, je suis bien aise de vous voir. »

« Diderot s'extasiait devant un tableau de David ; il y voulait voir des pensées, des intentions grandioses. David avoue qu'il n'a pas eu toutes ces belles idées. — Quoi ! s'écrie Diderot, c'est à votre insu, c'est d'instinct que vous avez fait tout cela ! c'est encore mieux ! — et d'admirer de plus belle (1). »

Il faut n'avoir pas toutes ces belles idées, comme David, et n'en admirer que plus fort, comme Diderot.

Il est très-vrai que Michel-Ange, après avoir créé sa *Nuit* immortelle, l'illustra de son quatrain fameux, cri lamentable et désespéré du patriotisme vaincu. La statue était donc à la fois une pensée, un discours et un acte. Mais il n'y a eu qu'un Michel-Ange, et encore celui-là, — preuve suprême, — pour que sa pensée fût comprise, son discours entendu et son acte fécond, a-t-il reconnu la nécessité d'expliquer l'une et d'écrire l'autre, sentant bien que, pour admirable qu'elle fût, sa *Nuit* n'eût pensé, n'eût parlé, n'eût agi selon son vouloir, sans les quatre vers que la mémoire des hommes devait incruster dans ce marbre.

(1) Sainte-Beuve, *Causeries*, t. III, p. 241.

Il y a deux classes de rhéteurs dans les arts, ceux qui travaillent de la parole ou de la plume seulement, et ceux qui travaillent aussi du pinceau;— ceux-là, les plus funestes, et ceux-ci, les plus malheureux. Le professeur et le pédagogue d'art, parleurs ou écrivains, seront comme un Éole qui soufflerait toujours vent de misère et de stérilité. Qu'ils soient raisonneurs à froid comme Lessing, enthousiastes comme Diderot, ingénieux et subtils comme Topffer ou Beyle; qu'ils se développent en une pompeuse et noble éloquence, comme celle de M. Guizot, ou qu'ils s'éparpillent et se vaporisent comme M. Taine, en globules systématiques, invisibles à l'œil nu du bon sens; le meilleur n'en vaut rien, ou vraiment pas grand chose.

En tous cas, ces leçons de haute voltige esthétique, dont une élite infiniment restreinte saura profiter, seraient plutôt utiles au public, s'il pouvait les comprendre, qu'à l'artiste lui-même. Pour ce dernier, cent fois contre une, il n'en recueillera que du trouble, une angoisse profonde. Sa droite route s'entrecroisera de mille faux chemins, de sentiers sans issue dans lesquels, après de cruelles fatigues, il s'ira perdre infailliblement. Combien y a-t-il de génies armés contre l'hésitation ? Mais il y a partout du talent en croissance, qui marche dans un actif et continuel progrès. C'est une grossesse qui veut d'infinis ménagements, et que toute anxiété prolongée ferait aboutir avant terme.

Si toutefois on peut discuter l'avantage que trouveraient quelques têtes solidement aménagées à entendre, ou à lire, ce que beaucoup de professeurs ou d'écrivains ont prétendu révéler de secrets sur la science plastique ;—à connaître ces amas de recettes familières, ces kyrielles de formules que les Mathieu Lænsberg de l'art ont radotées depuis trois siècles, — comment admettre que l'artiste auquel, plus son but est haut et plus le temps manque déjà pour produire, pourrait impunément se faire, à lui tout seul, l'auteur et l'éditeur de pareils almanachs? Il est déjà bien malade celui-là qui laisse chômer la brosse ou le ciseau pour ouvrir les écluses du parlage,—raisonnant, dissertant, ergotant plus encore ; s'il arrive à la quintessence, il est perdu.

Sans doute, l'absurdité serait grande de vouloir mettre l'artiste hors la loi scientifique ou philosophique, hors la loi littéraire. Qu'à l'occasion il donne cours tout comme un autre à ses méditations ; qu'il exprime accidentellement les opinions de toute sorte et les vues spirituelles qui sont l'aliment de sa vie morale,—j'y souscris des deux mains : il est trop heureux que le citoyen, dans sa part d'action libérale, que le fils, le frère et l'ami, dans leurs épanchements, ne soient pas étouffés par l'artiste : homme de lettres en forme, ou de science, ou de politique, non pas ! mais qu'au besoin il se déverse en lettres familières où se feront jour parfois, sous

la naïve insouciance de la forme, les délicatesses du cœur et les grâces de l'esprit! car ce cœur sentira vivement; car, pour être fertile, pour devenir créateur, cet esprit ne doit pas rester en jachères. Mais il faut qu'il y pousse la plante appropriée : des tableaux et non des phrases; des chefs-d'œuvre sur toile et non sur papier ; sans quoi la maladie se mettra dans le champ, et les plus beaux épis contiendront un petit ver, à peine perceptible ; ce sera l'*ergot*,—le ver du raisonnement.

Ainsi, quand je lis dans tel recueil, pieusement édité par un illustre bibliophile, des lettres remplies d'une angoisseuse phraséologie sur l'art, je m'étonne qu'on se trompe au point d'y voir des gages de progrès, au lieu des marques du dépérissement; — au point d'apercevoir un lien quelconque entre ces symptômes de vacillement, d'inquiétude funeste, et les qualités de l'œuvre artistique. C'est la flétrissure des fruits, bien plutôt, c'est leur chute qu'il faut redouter de ces bourgeons parasites. C'est ainsi que vont s'expliquer tour à tour la maladie, le désespoir et la mort de L. Robert.

Ce sont là, j'en conviens, des cas extrêmes, au retour probable et fréquent desquels deux ou trois catastrophes ne permettraient pas de conclure. Mais avant et plus que le suicide matériel, il faut craindre celui du talent, suicide en germe toujours dans l'abus de la controverse esthétique et de la faculté cogitante.

Il en est des fleurs de l'art comme des fleurs de la terre, où les plus triomphantes sont celles qui croissent en plein sol naturel, qui s'abandonnent, confiantes, aux caresses de la folle brise, comme aux plus chauds baisers du soleil, qui germent et s'épanouissent, enfin, en braves et loyaux *sujets* de bonne race, non sans soin ni sans culture, il est vrai, mais sans artifices et sans subtilités.

Les tableaux, les statues *chefs-d'œuvre*, n'éclosent pas non plus en serre et sous cloches, à grands frais de chaudière mentale, et l'artiste supérieur, comme le vrai jardinier, méprisent les raffinements de la culture forcée.

La quintessence est comme l'acrobatisme de l'art; on dirait du trapèze et du saut-périlleux introduits au stade olympique.

Il n'y a pas de conseil à donner aux maréchaux empanachés de l'art, qui n'en admettent pas; mais on peut les adresser aux soldats pour qui des grades sont encore à gagner; à ceux-là surtout qui, pour consacrer leur nom, comptent sur l'avenir plus que sur les caprices du présent.

Puissent-ils donc ne jamais oublier que le chevalet exclut la thèse et l'écritoire; que la boîte à couleurs n'est pas un alambic, et qu'un même cerveau n'offrira jamais en spectacle au monde Allofribas et Raphaël, confondus dans une seule hypostase.

Je reviens à M. Chenavard, après un long dé-

tour dont il a été bien plutôt la cause accidentelle que l'objet précis. M. Chenavard est un de ces hommes d'individualité rare, auxquels, même en leurs plus grands écarts des conditions nécessaires, on ne saurait appliquer l'éloge ni le blâme d'une manière absolue;—un de ces indomptés qui, tout seuls, feraient plier toutes les règles, et dont l'éclatante valeur d'exception, valeur conquise à travers tant d'obstacles, est à la fois de ces règles, par un attribut étrange et complexe, la confusion et la confirmation; et comme il est capable, dans ses excentricités, de défier toutes considérations générales, à plus forte raison pourra-t-il dérouter les miennes, en une certaine mesure.

Nous allons voir pourtant.

Sa tentative dernière est de toutes la plus ambitieuse, et le tableau, c'est-à-dire la toile énorme où elle s'est donné cours, est sans précédents, et, — disons-le tout de suite, — en cas de chute, sans exemples justificatifs dans l'histoire de l'art.

Voyons-en l'objet et le but. Et, pour le moment, laissons de côté la notice du livret; ce sera pour plus tard. Point n'est ici terre officielle; disons la vérité.

M. Chenavard entrevoit et a voulu exprimer, par la peinture, la chute et la fin des religions, *de toutes les religions* particulières, exclusives, régnicoles pour ainsi dire,—et le triomphe souverain de la libre pensée, de la raison, de la con-

science humaine, tout cela réuni sous un seul titre : *Divina tragedia*.

Quel étonnant besoin d'abstraction dans l'art de tout ce qui fait l'intérêt humain et la vie même de l'art !

Quelle entreprise et quelle gageure !

Demander à la peinture la représentation matérielle d'un concept supra matériel à ce point ; —tenter d'exprimer par le dessin et par la couleur, par la forme et par le mouvement, une idée, non pas seulement toute philosophique, mais toute hypothétique, complexe, multiple ou douteuse par excellence ; un de ces desiderata de la raison humaine que ceux mêmes dont l'ardeur s'y porte le plus vaillamment ont bien peur de trouver chimérique, —n'est-ce pas bien là ce que repoussait G. Planche ? n'est-ce pas :

« Se croire permis d'élargir les moyens em-
» ployés par la peinture et tenter avec le seul
» secours du dessin et de la couleur, l'expression
» des sentiments que l'histoire, la philosophie et
» la poésie ont eu jusqu'ici le privilége de tra-
» duire ? »

Et si, comme il y a seize ans, *la tentation était puissante* pour M. Chenavard, peut-on, comme il y a seize ans, dire : *Qu'il n'y a pas succombé ?* Le public spécial, auquel seul peut s'adresser la question, répondra. Ma réponse à moi semblerait une conséquence forcée de prémisses antérieures.

Il me resterait à m'occuper maintenant des qualités techniques du tableau, du talent de composition, de l'accent et de l'originalité dont le peintre y aura fait preuve.

Mais je ne m'arrêterai pas longtemps sur ces divers points ; non que cette œuvre suprême de l'artiste, fruit d'un si courageux travail, ne méritât et même n'exigeât de quiconque voudrait la juger à fond une critique de longue haleine ; au contraire ! c'est précisément pour cela que je dois être à la fois très-bref et très-réservé sur les chefs ci-dessus. Il n'y a là ni choix ni paresse, tant s'en faut. Mais le lieu qui me mesure l'espace, et le temps qui me mesure les heures me tiennent sous une contrainte absolue.

La *Divina tragedia* coûte à M. Chenavard plusieurs années de sa vie. Pour justifier ce qu'on en dirait pour et contre, si l'on en devait arriver à préciser et à quasi-disséquer, le respect d'une pareille vaillance et de ces nobles peines vous imposerait le devoir de vous expliquer longuement. Il faudrait pouvoir faire, en quelque sorte, un petit traité sur chacune des questions que soulève une œuvre morale et technique de cette importance. On sent que je dois ici m'en abstenir ; mais ces questions-là sont d'ordre général, et se retrouvent toujours quand on les désire aborder. C'est donc partie remise.

Il y aurait, dans tout grand ouvrage de ce genre, à juger le plan général, la composition, l'enchaîne-

ment, les rapports, le dessin épisodique, la couleur et les procédés. Mais ici, par exemple, en dehors de la théorie philosophico-plastique, dans une immense composition, si complexe, — et qui dépasse toutes les limites connues, dans sa compréhension, —s'il fallait suivre d'un peu près ce cycle d'épopées, il y en aurait pour essouffler la critique la mieux en poumons.

J'ai dit plus haut que, dans l'histoire de l'art, cette œuvre était sans précédents: tout au plus a-t-elle des analogues lointains. Quand on se permettra d'en trouver l'envergure excessive, on se pourra porter sur de biens hauts appuis. Les nombreuses Danses des morts, peintes au moyen-âge, étaient de grands tableaux, sans doute, géants quelquefois, multiples surtout. Celle de la Maison des orphelins d'Erfurt est composée de cinquante-six grandes peintures. La plus fameuse de toutes, et la plus importante, est celle de Bâle, détruite en 1816, mais dont on a des copies. Elle ne comptait pas moins de quarante-deux tableaux, mais pas plus de quatre-vingt-douze personnages, deux par tableau, en moyenne.

La Danse des morts, dessinée, sinon gravée par Holbein, qui parut pour la première fois en 1530, se composait d'abord de quarante-un dessins, portés à cinquante-trois dans l'édition de 1545. Mais chacun est un sujet différent; il y a partout divisions de lieux, de scènes et de figurants. Autant d'épisodes, autant de théâtres; autant de

personnages dans ces épisodes, autant de conditions et d'états différents. Ainsi, toutes ces grandes *machines*, tous ces longs cortéges si célèbres, et que nous trouvons aujourd'hui si déréglément prolongés, étaient pourtant, — par la clarté, par le concret du sujet, par le peu de figures dans les groupes, ou par le lien mieux compris dans les suites, — bien autrement sobres et simples que la *Divina tragedia*.

Michel-Ange et le jugement dernier! Qui pouvait oser plus! et comme il osa moins! Plus de figures, assurément, beaucoup plus; mais quelle *simplicité* dans ce grand *composé!* Une scène supérieure, une autre inférieure. Une seule antithèse : le ciel et l'enfer. Un contraste à deux éléments, un binome, tel est le fond, le support, l'idée claire et précise. Et alors tous les infinis épisodes qui peuplent cette fresque merveilleuse pourront bien encore fatiguer l'attention du spectateur, mais non pas sa judiciaire. Ils ne déjoueront pas toute sa pénétration.

On peut donc dire sans risques, et du premier mot, qu'à côté de la *Divina tragedia*, le chef-d'œuvre de Michel-Ange est un specimen de composition facile à étudier et à suivre. Et pourtant, combien à dire sur son compte, pour qui ne tient pas à se faire l'enfant de chœur des traditions! L'affreux et le beau, le sublime et l'insensé s'y coudoient. L'anatomie vous y étrangle, et l'enchevêtrement vous y étouffe. Quel excès! quelle dis-

proportion! quel au-delà des moyens humains et des ressources de l'art! On sait d'ailleurs que ce superbe et monstrueux ouvrage a deux grands torts aux yeux de la postérité : l'un, c'est d'avoir inquiété, presque dévoyé Raphaël, déteint même quelquefois sur lui par les mauvais côtés; et l'autre, — le plus grave, la défense étant ici trop faible, — c'est d'avoir exercé, sur la peinture du lendemain, une influence finalement funeste, et qui devait, pour sa bonne part, précipiter l'art à la décadence.

Le dessin, pris individuellement dans les figures du tableau de M. Chenavard, m'a paru savant, trop savant même. Il est, par malheur, si souvent tourmenté, forcé, tortionné, qu'il nous reste un peu douteux, à force d'être plus vrai que nous ne le voyons d'habitude, sur la nature même. Ici, comme dans la conception tout à l'heure, et partout dans l'art au surplus, il ne suffit pas que le vrai d'une proposition soit incontestable aux docteurs; le premier venu, qui regarde, en doit avoir le sentiment, par l'instinct invité tout d'abord. Il ne faut pas qu'il puisse en douter et que, pour l'en convaincre, force vous fut d'en appeler à l'algèbre, aux logarithmes, à la trigonométrie de l'espèce, qu'il ne connaît pas. C'est ici cependant, hâtons-nous de le dire, le meilleur et le grand côté de la *Divina tragedia*;

la récompense des fortes études, et l'élément du succès auprès des compétents.

La couleur, le ton, ne sont pas en question. Ce n'est point par atonie de l'organe visuel que M. Chenavard les a laissés dans cette gamme éteinte, chimérique, et presque livide, où nous les voyons. Il les a voulus, entendus, décidés. C'est à prendre ou à laisser sans débattre. Nous devons, je le crois, les prendre, et nous borner à n'y point applaudir.

Ce que je vais dire en terminant n'est point à son adresse particulière. Car il pourrait renvoyer ma lettre à beaucoup d'autres, à plus grands et plus petits que lui, dans le passé, dans le présent, et, je le crains bien, aussi dans l'avenir. On a fort disserté, raisonné, creusé, fort ingénié, pour voir en rationnel, en convenant, en beau même, le système de l'achrome ([1]) relatif en certaines peintures.

J'ose déclarer que, sous ce rapport, le spéculatif, en moi, n'a jamais pu réduire le sensitif à merci. Et comme les sens, néanmoins, ne sont pas tout à fait le bon sens, mais qu'ils doivent obéissance à l'esprit, j'avais, comme tout autre, sur la question, écouté, lu, réfléchi. Je n'ai pas pu me rendre, et je suis resté convaincu qu'au fond

([1]) Je ne saurais avoir les prétentions de créer des mots. Mais je ne comprendrais pas qu'il fût interdit de dire: *achrome*, quand on dit: *monochrome*, et quand on dit *atone*.

maîtres ou disciples, initiateurs ou sectateurs, commandement ou servitude, qu'on le sache ou qu'on l'ignore, qu'on se le dise ou qu'on se le cache, l'absence ou la démission de la couleur *nature*, enferme ou dérobe l'impuissance de la couleur *nature*, —tantôt impuisssance d'*un* homme, et tantôt de *l*'homme.

Si donc il faut se résigner souvent, je le fais comme les autres, mais me féliciter, et surtout applaudir, jamais !

Un dernier accès de parenthèse, avant de quitter le sujet. Toute critique d'art est fourmillière d'idées ; ce sera mon excuse.

J'ai trouvé, sans malice, mais non sans un plaisir logique, dans ce dernier éclat de la fière obstination de M. Chenavard, une preuve à l'appui de ma résistance au système.

Les cinquante épisodes, dont la première série fut exposée en 1852 au Panthéon, devaient, nous l'avons dit, résumer l'histoire de la civilisation tout entière. Histoire *vraie*, nous n'en doutons pas, c'est-à-dire *véridique*.—Le vrai n'est pas à notre pleine portée : L'homme ne peut rien faire de plus qu'être *véridique*, en attestant avec sincérité ce qu'il sait pertinemment, de science humaine, ou ce qu'il croit de ferme conscience.—Or, si M. Chenavard a bien pu se dépenser jadis en railleries satyriques, en scepticisme amer, son caractère le défend contre tous soupçons de cari-

cature monumentale, et nous est garant qu'en faisant de l'histoire, et surtout de la philosophie peinte, il n'a pas entendu plaisanter ; — qu'il a voulu, moins encore, propager dans un monde, si trompé déjà, des légendes contraires à ses convictions.

Mais alors, qu'est-ce à dire? et voyez à quels mauvais pas la promiscuité des fonctions conduit les esprits les plus droits !

Je doute que M. Chenavard appartienne à l'école du positivisme méthodique, encore moins du matérialisme résolu. Je serais enclin bien plutôt à le tenir pour acquis à l'indétermination spiritualiste,—pour un de ceux-là qui, comme nous, pensent, avec M. Ad. Garnier, que « la vraie piété est de croire à Dieu, et de l'ignorer. » Mais, à coup sûr, M. Chevenard n'admet pas qu'il ait été ni qu'il doive être donné jamais à personne, Christophe-Colomb du divin, de découvrir un nouveau Dieu, comme on découvre un nouveau continent ou un nouveau gaz. Il ne se fie pas en ce genre aux brevets d'invention, eussent-ils 1,500 ans d'existence comme le brevet catholique. Vyasa, Buddah, Confucius, Moïse, Jésus et Mahomet sont donc à ses yeux, chacun en son temps, en son lieu et de sa mesure, non point des demi-dieux révélateurs, mais des inventeurs à nouveau, de grands politiques ou des sages dévoués au genre humain. Il voit en eux, non pas des instituteurs divins et définitifs, mais des

législateurs, des perfecteurs progressifs ;—celui-là mu par la soif du pouvoir, et celui-ci par amour du prochain ; — d'habiles ou sublimes acteurs, expression et produit de l'humanité ascendante, qui sont venus dire, non pas le dernier mot d'une pièce qui ne finit pas, mais un des grands mots du mystérieux drame dont aucune créature mortelle ne saura le dénouement ici-bas.

M. Chenavard ne peut donc pas croire au fait concret du déluge Judéo-Chrétien, pas plus qu'à tout autre déluge, dont Juifs et Chrétiens,—si sobres de féeries, comme on sait,—se gaussent eux-mêmes ainsi que d'une fable. Il ne me contredira pas sur ce point; et pourtant le voilà qui vient contresigner ce chapitre d'un catéchisme enfantin. Le déluge, ce phénomène aqueux d'une hydrostatique si bizarre, avec son arc-en-ciel si banal en physique, et l'arche avec tout son bétail, et que sais-je? enfin, toute l'ébouriffante machinerie diluvienne, c'est sans barguigner et sans rire que M. Chenavard nous l'a mise en image, comme une étape constatée, comme un des épisodes *vrais* de la civilisation historique ! Cependant, si ce déluge est un conte bleu, la civilisation non plus que l'histoire n'y ont rien à voir ; et si c'est un fait historique, toute l'histoire sainte est consacrée du coup, et, du même coup, sont tués les libres penseurs ! Quel est celui des deux Chenavard ici qui trompe l'autre ? Est-ce le philosophe qui permet que le peintre s'amuse ? Est-ce le

peintre qui fait faire pénitence au philosophe converti ?

En tout cas, et trompeuse ou non, l'apparence est formelle et l'enseigne est expresse. L'œuvre proclame l'orthodoxie biblique de l'ouvrier. S'en souviendra-t il au moins, pour plus tard ? Sera-t-il concordant et logique aussi longtemps qu'il professera l'histoire philosophique en peinture ? Continuera-t-il de ranger sérieusement tel ou tel miracle dans les fastes réels de l'humanité ? Point du tout, car, selon lui, « les religions finissent,— *toutes les religions,*— et la libre pensée triomphe tôt ou tard. »

Il nous le dit sur la toile, il nous en offre la figuration profondément conçue, longuement élaborée. Toute architecture céleste s'écroule ; les dogmes sont à la mer, et les dieux s'en vont, sans feu ni lieu ! Volontiers, pour ma part : j'entends des dieux à face humaine, à tarifs, à codes, à rubriques, à procédés humains ;—à fantaisies, à fureurs, à vengeances cléricales. Mais alors, bon voyage à la Bible comme au reste,— aux Testaments jeunes ou vieux, Indous ou Juifs, Islamites ou Chrétiens ! Bon voyage au déluge, à tous les déluges punisseurs, y compris le déluge de M. Chenavard ! Les dévots avaient eu la première manche, grâce à lui ; grâce à lui, toujours, nous avons la seconde et la belle. D'où nous vient cette aubaine, et pour eux ce déboire ? et d'où cette volte-face ?

Eh parbleu! de ce que le peintre étourdit et grise le philosophe, et vice versa.

Le déluge est un beau sujet, une source de grandiose? Bravo! faisons vite un déluge; à demain les affaires sérieuses avec la philosophie de l'histoire !

Mais voici que la fin des religions est proche ; il est grand temps de le leur dire. L'effondrement des dogmes et l'apothéose de la raison, ce serait un grand jour! En attendant, c'est une haute conception, mais une idée rebelle aux contours, aux reliefs, et mal commode à peindre. Hurrah ! peignons l'idée et nargue la peinture!

Concluez, philosophes,—concluez, historiens,— vous surtout, peintres, concluez et ne *fusionnez* pas.

LES GRANDS TABLEAUX

L'ASSOMPTION DE M. BONNAT
L'OLYMPE DE M. BOUGUEREAU

Il y a, pour qui suit de près ou de loin la carrière d'un artiste, un moment plein de vif intérêt : c'est lorsque l'homme, jeune encore, qui n'a donné jusque-là des preuves, même éclatantes, qu'en des sujets familiers et sur des toiles de moyenne envergure, aborde les grands cadres et les grandes entreprises ; — grand soit dit ici dans le sens convenu, sur lequel il y aurait tant à gloser.

L'insecte qui sort de sa chrysalide est d'ordinaire plus complet et plus beau qu'avant d'y entrer. Il n'en est pas de même du peintre, pour lequel souvent on regrette sa première et plus modeste forme.

D'ailleurs, au propre comme au figuré, l'état de chrysalide est un de ces modes où l'on ne saurait s'attarder, et toute métamorphose est acte de jeunesse pour le talent ainsi que pour l'Insecte.

L'artiste qui veut, sur le tard, sauter du petit genre au grand et quitter le chevalet pour la double échelle, se voue fatalement à l'un de ces échecs dont on meurt quand on n'en guérit pas tout de suite, et dont la victime et ses amis ne se tirent d'ordinaire qu'en n'en parlant jamais plus. Il y a là-dessus tradition auprès des artistes, comme de la corde chez les pendus.

D'aucuns, parmi les jeunes, ont été quinauds comme les vieux pour s'être méconnus en genre et portée. Cela se traduit chez les camarades par un dicton populaire, plus bruyant que séant. Mais le fabuliste a dit proprement :

« Ne forcez point votre talent,
» Vous ne feriez rien avec grâce. »

En mettant même à part la question des aptitudes innées et des études premières, la déroute où cette soif du grand métré précipite si souvent les petits et moyens maîtres s'explique très-simplement par deux causes, dont l'une, existant au fond même des choses, est pour ainsi dire immanente à l'art, et dont l'autre, accidentelle, est question d'âge ou de longueur de période.

Je manque de loisir et de marge pour montrer ici même comment il arrive que telle qualité, charmante en un petit cadre, tourne à défaut dans un plus vaste ; et comment, par mille raisons, par mille fatalités du métier, si connues des artistes que ce devrait être chez eux tous le secret

de polichinelle, tous ces petits bonheurs de ton et de façon qui dans une toile de dimension restreinte auraient fixé le succès, déserteront la grande, en y laissant *grands* malheurs à la place.

Quoi de plus grand seigneur que les petites figures de Bonnington? Quoi de plus vaste que ses mignons paysages? de plus étendu que ses plages lumineuses? Se figure-t-on pourtant un Bonnington colossal?

On a vu les plus forts et les plus illustres boire à cette coupe d'amertume. Les bonshommes de Meissonnier, nobles ou *vilains*, sont parfaits, admirables, insurpassables en tout! Je défie Meissonnier d'aborder une grande *machine*. Je l'ai vu s'y essouffler dans sa jeunesse; il y périrait maintenant.

Diaz, le grand coloriste, le poëte charmant des forêts, ce joaillier du soleil, qui couvre de rubis, d'émeraudes et de saphirs de lumière, tout un peuple de petits sylphes adorables, Diaz, qui n'a jamais eu qu'une seule grande aventure, en a gardé dans son atelier l'image solitaire, beauté méconnue peut-être à ses yeux, dont il a pris le deuil, mais qu'il n'a pas remplacée. Que si jamais il voulait par trop agrandir ses forêts, ses clairières, ses horizons, tout ce domaine favori dont il semble avoir pourtant les derniers secrets, il en serait puni cruellement, et ceux qui l'aiment le plus, avec lui.

Troyon, aux yeux des vrais connaisseurs, a

mis ses moindres qualités dans ses majeures toiles.

Daubigny, fort de sa palette souvent si brillante, si fraîche toujours, si profonde, et de sa vue si poétiquement réelle, Daubigny, l'an dernier, n'était plus lui-même, et, pour avoir trop étiré sa nature, l'avait tout à fait détraquée.

Vous souvient-il des Isabey géants? Avez-vous vu déjà celui de cette année?

Avez-vous comparé les plus grands tableaux de Philippe Rousseau et ses plus petits? tous précieux d'ailleurs, mais ceux-ci d'autant plus.

Qui ne connaît les rares et surprenants efforts d'imagination que Doré traduit avec tant de force et d'habileté, l'album et le crayon à la main? Mais qui n'a gémi de ses accès d'orgueil en largeur et hauteur, et de le voir gonflant ses malheureux ballons? On pourrait prendre aussi pour exemples, dans les écoles hollandaise et flamande, tous ou presque tous ces admirables maîtres, — Rubens, Vandyck, et Rembrandt, à peine exceptés.

Ainsi tout artiste est doué pour la *grande* ou pour la *petite* peinture, et la contrainte antivocationnelle exercée sur soi-même, à force d'études et de labeur, ne portera jamais que médiocre hors de sa voie celui qui déjà, dans sa voie propre, était hors ligne ou l'eût pu devenir.

Mais lorsqu'à l'absence des facultés particulières, propres au grand format, se joint l'impru-

dence de n'en pas tenir compte, alors que l'âge ou la longue habitude vous ont fait plus ou moins vieillir dans l'exercice des vôtres, l'entreprise est follement téméraire, et l'insuccès fatal.

Le malheur, pour les petits et moyens maîtres affligés d'une ambition inquiète, c'est que la réciproque n'existe pas. Après avoir bâti des monuments superbes, maints et maints grands constructeurs de génie ont confectionné des petits chefs-d'œuvre, en témoignage du proverbe :

Qui peut le plus peut le moins.

Or le genre humain est ainsi fait, que chacun s'adjuge le *plus* à soi-même, et réserve le *moins* au prochain.

Qu'est-ce au vrai pourtant que le *plus* et que le *moins* ? Quelle est la vraie hauteur et quelle est la vraie grandeur ? On ne s'en rend guère compte, et de là vient qu'en peinture comme ailleurs, par l'honneur présumé, par l'estime sous-entendue qu'il promet, l'ambition du *plus* surexcite les gens.

M. Bonnat n'y a pas résisté.

Celui-là du moins est jeune encore, et pouvait en sortir à son honneur. C'est ce qu'il a fait ; non pas qu'il y ait à le féliciter d'une pleine victoire ; mais, même après son Saint-Vincent-de-Paule, et quand on regarde sa peinture de genre, forte et colorée, sans doute, et remplie des meilleures qualités, mais laborieuse, égratignée, recou-

verte, où la rubrique et le procédé semblent si bien chez eux, on ne s'attendrait pas à voir tout ce dont M. Bonnat vient de se montrer capable dans sa première grande page d'histoire.

Ce n'est pas dans la partie la plus élevée de son assomption, soit dit sans jeu de mots, dans la partie divine, que M. Bonnat a le mieux réussi. C'était il est vrai la plus redoutable.

Il est naturel que, plus il se rapproche des hommes, plus l'homme soit de force à rendre, au moyen de l'art, ce qui après tout est de l'humanité. C'est pour cela que le plus grand génie n'a jamais pu figurer *Dieu* que risiblement. Jupiter ou Brahma n'ont jamais été plus étranges, en peinture, que le Dieu d'Israël. Mais on a pu représenter plus proprement Jésus, — homme et Dieu, comme les chrétiens le croient,—homme ou Dieu selon que l'envisage la raison ou la foi.

Avec la vierge Marie l'artiste est encore plus à l'aise. Femme et personne humaine,—jusqu'ici du moins, profitons-en, — mère du Christ et, par l'amour maternel, par ses soins, par tout son rôle sensible de mère, ayant pour son compte, sauf un petit moment, tout petit, vécu la vie de toutes les femmes, sans figures mystiques et sans miracle, elle est plus a portée de l'artiste, qui la voit, qui l'aime, et qui peut la représenter comme une femme véritable. Encore, à tant de prestige et de gloire, faudra-t-il cet idéal, ce suprême, cet extra-

terre, qui distingueront la mère de Dieu des simples mortelles ; il le faut, soit qu'une foi soumise vous unisse avec les chrétiens dans l'adoration de Marie, soit que dans l'art, et pour l'art, ou se mette conventionnellement d'accord avec eux. L'art ne peut donc arriver lui-même à l'idéalisation matérielle, supportable, de la vierge, que par l'âme et la main d'un grand artiste, et, — sans qu'il ait pu jamais satisfaire à cet impossible d'unir le divin au mortel, — la gloire de Raphaël est, pour beaucoup, de s'en être ici le plus rapproché.

Mais entre Raphaël et le moindre des peintres il y a des degrés, toujours il est vrai difficiles à franchir. M. Bonnat en a gravi plusieurs. Après quelque repos, il en pourra monter davantage. Sa vierge manque de la distinction, de l'élévation nécessaire. Elle n'a pas la mesure indispensable de divin. Un peu ronde et commune, elle ne paraît pas moins embarrassée d'être là que M. Bonnat ne l'a, pour sûr, été de l'y mettre. Je doute qu'à ce moment elle eût déjà gagné ce beau grade, ce grade suprême de l'immaculée conception.

L'artiste était plus à son aise avec les apôtres. Ce sont là pour lui des amis, des frères, de braves gens de bonne composition. Raphaël en avait fait ses intimes. Ils étaient sa chose et sa propriété. Robustes et grossiers héros, au physique, charpentiers ou pêcheurs, rustres sublimes si

dévoués et si simples, si vaillants aux forts et si doux aux faibles, comment se seraient-ils défendus d'un si tendre maître ? Comment ne se seraient-ils pas laissé faire, tourner, retourner, embaucher et gager à tout faire, en tout bien tout honneur, par ce type du génie de l'art, par ce beau jeune homme au regard divin, qui les savait si bien prendre et qui, tout en les menant par le bout du... pinceau, les traitait avec tant de respect ? Raphaël a donc atteint le *summum* dans l'art de peindre et de mettre en scène les apôtres. Mais, comme un bon père qui ne veut pas être injuste, il n'a transmis son héritage en gros à personne, afin de le laisser en détail à ses nombreux enfants, et de leur en distribuer la monnaie.

M. Bonnat semble avoir été du partage : ses apôtres sont vraiment beaux, bien groupés, mouvementés avec beaucoup d'intelligence et de diversité. La disposition, la chute et l'enroulement des draperies indiquent un beau goût des lignes, et de fortes études.

On pourrait s'étonner qu'un des apôtres laissât voir si grand peur d'être écrasé par le céleste groupe : c'était montrer peu de confiance. Je ne devine pas bien non plus ce que peut avoir à faire cet autre saint homme, de montrer du doigt le miracle à trois de ses camarades, qui, visiblement, en sont frappés et surtout occupés cent fois plus que lui. C'est peut-être nous qu'il

en prend à témoins? Peine perdue dans les deux cas.

La couleur et l'intensité de ton au tableau satisfont sans émouvoir, et toujours sur la terre plus qu'au ciel : le nuage porteur n'est guère aérien ; le groupe qui s'élève a de l'empâtement, de l'entrepris, de l'engagé l'un dans l'autre, et les anges m'ont paru la partie faible du tableau.

Il ne faudrait pas trop, au surplus, accuser les réminiscences. Ne sont-elles pas inévitables? J'irai plus loin, et je crois qu'elles sont persécutrices, au point de rentrer par les fenêtres, quand on les a mises à la porte. Et puisque nous sommes en plein évangélique, c'est bien le cas de dire à propos de M. Bonnat :

« Que celui-là qui est sans péché lui jette la première pierre. »

En résumé son *Assomption* aura cette année les honneurs de la peinture sacrée.

Du paradis où nous étions en train de monter, à cet olympe que nous voyions en face, on ne peut dire qu'il n'y ait qu'un pas; du Dieu centuple des païens au Dieu, même trinitaire, des chrétiens; de Jupiter à Jéhovah; du plus respectable des bons vivants du ciel mythologique au sublime Jésus, il y a plus que loin : il y a l'abîme. On s'en doute; que dis-je? on le comprend tout de suite, à voir cette société sans gêne que M. Bouguereau nous a mise sous les yeux. Les

messieurs y ont naturellement cet aspect, brutal à nos sens modernes, de gens qui se nettoient dans la rivière, et les dames s'y promènent avec leur plus appétissant décolleté de baignoire ; il y a compensation. Heureuses déesses ! Dieux plus heureux encore, surtout les grands qui prenaient double part !

C'est une bénédiction, c'est un trésor pour le peintre que cette pépinière de beaux gaillards et d'accortes gaillardes; de beautés robustes et fières ; de beautés voluptueuses et charmantes qui peuplaient jadis l'empyrée. Et ce qui le prouve, c'est leur maintien persistant au répertoire de l'art, quand, depuis si longtemps, notre bon sens les a déclarés archi-cocasses, et que partout ailleurs, même au théâtre, nous ne les souffrons plus que pour les berner.

Et dire cependant qu'à peine y a-t-il deux mille ans, ils gouvernaient notre espèce !... avec une constitution !... qu'il ne fallait pas discuter ! Plagiaires que nous sommes ! deux mille ans, dans le temps ! dans les âges ! comme qui dirait hier. Pauvre raison humaine !

Mais laissons en paix la raison et parlons peinture.

Aussi bien, si je m'en rapporte à M. Bouguereau, ces petites fêtes intimes de l'olympe où, grâce à lui, nous assistons tous, valaient bien nos petits bals des Tuileries, où nous n'allons guères. Il est vrai qu'au train dont y va le déshabillement, on peut

espérer que bientôt le nu des Tuileries dégotera celui de l'olympe. Pour l'instant, on n'y est pas encore. C'est donc à la mythologie d'abord, puis à M. Bouguereau, que nous devons de pouvoir savourer honnêtement ces sortes de merveilles en plein salon carré. Pour juger ces toiles gigantesques, il est plus nécessaire que jamais d'adopter la division du travail. Il y faut, comme toujours, distinguer la tonalité générale et le dessin d'ensemble ou composition, de la couleur et du dessin des figures en détail, et de plus, les nécessités du sujet ou le défaut d'unité vous obligent à discerner, à suivre et à juger plusieurs tableaux dans un seul.

De la couleur, dans son aspect général, on peut dire qu'elle est nulle par la complète absence de l'effet, par l'impuissance de concentration, par le défaut d'air et de profondeur, par la blancheur froide que répand une lumière dont on ne saurait définir la nature ni le moment.

La couleur ne se retrouve appréciable et discutable que dans les groupes; surtout dans les figures, où la différence des sexes, le cachet distinctif des emplois ou métiers des dieux et des déesses, et la restriction de l'espace, rendaient aux facultés, aux puissances de la peinture actuelle, et de ce peintre-ci, quelque possibilité de paraître.

Dans plusieurs figures, en effet, le ton et le relief se font remarquer et méritent mieux qu'un

succès d'estime. De ce nombre, Amphitrite et Neptune, Pan, Proserpine et Pluton.

De la composition d'ensemble, il n'y a guère à dire. Elle est comme cela parce qu'elle n'est pas autrement. Jupiter devait dominer et trôner ; Apollon et les muses être en haut ; Neptune et Pluton en bas, avec la mer et l'enfer ; Mercure voler et Mars poser ; cela coulait de source. Les autres sont groupés de ci de là, selon l'idée du moment, au hasard du choix ou du tohubohu, comme il arrive dans un banquet où l'on n'a pas mis les noms sur les serviettes.

De caractère aucun ou peu s'en faut. Jupiter est bête et lourd, c'est son lot comme dieu inoccupé. Mais on pouvait espérer pour les autres quelqu'heureux oubli des traditions mythologiques de l'école. Il n'y en a point eu. Nous savons que tous ces beaux dieux secouaient volontiers et souvent tout decorum pour venir gaudrioler avec les humains; cela se comprend, à les voir là-haut, pour la plupart, si célestement ennuyés. Mars est figé, Vénus n'y peut rien. C'est sans doute le picrate et le chassepot qui l'attristent. Il se voit sans ouvrage et surveille grogneusement l'assemblée, tout dans un coin et lance au poing, comme un pompier posté dans la coulisse en cas d'incendie.

Ici, comme dans la chrétienté tout à l'heure, les dieux les plus près de nous, ou qui logent avec nous, sont les meilleurs : ce bon Pan, ce bon Sylvain ; ce bon Neptune qui nous noie de

sa main; cet excellent Pluton qui nous met à la broche à domicile et sans déplacement.

Ce qu'il y a le plus à louer dans cet ouvrage, d'un si haut vol et d'une si périlleuse ambition, ce sont les qualités de galbe et de mouvement, de relief même et de modelé relatifs des figures, — proprement des *académies*; — de quelques-unes au moins, et surtout du côté féminin. Des déesses doivent être toutes belles; M. Bouguereau ne s'y est point épargné. Ces poitrines, ces cols, ces épaules, ces hanches, ces dos, ces... *Et cœtera*, c'était la bonne aubaine pour le peintre et la meilleure amorce au public. Aussi l'un a-t-il jeté son meilleur appât et l'autre mord-il à beau bec.

Il y a là réellement de magnifiques formes, de voluptueux contours, des régals de carnation, de fermetés et de rebondissements, avec une série de teints des plus variés. Ce n'est pas près encore de l'antique, il est vrai, mais c'est fort à considérer parmi les modernes.

Tout compte fait, et malgré l'apparence de décor qu'elle conserve, effet moitié d'insuffisance et moitié de surétendue, — cette grande entreprise fait, dans notre école actuelle, un honneur relatif mais incontestable à celui qui l'a terminée. Pour que ce plafond nous transportât et fût une grande œuvre, il n'y faudrait pas moins qu'un Paul Véronèse, et l'on n'en fait plus. Mais je pense que si l'Albane, et, réserves dues, si le Guide, et si d'autres encore en revenaient pein-

dre un pareil, M. Bouguereau ne s'en devrait point trop alarmer.

Je n'aime en général pas la peinture de M. Bouguereau, quelque grande valeur qu'ait son dessin et sa science; mais il a fait sur le corps humain, et sur la peau de ce corps, un tel abus de massage et d'onction, d'huile antique et de pommade, que le cœur vous en manque. C'est le Desgoffes de la chair humaine, comme lui merveilleux, et comme lui déplorable; mais ici les conditions de distance et de portée l'ont contraint. La touche a dû s'émanciper, la brosse changer d'allure; la pâte, en grossissant, se briser, se crever par endroits.

Toutes les libertés se tiennent. Éclairé par cette épreuve, si M. Bouguereau voulait donner à sa couleur, à son dessin, à son exécution, à toute sa peinture enfin un peu de liberté, là comme ailleurs on en vérifierait bien vite l'action bienfaisante.

PORTRAITS

Que se passe-t-il donc en M. Dubufe, et quel phénomène s'accomplit chez celui-là qui semblait hier à peine s'être voué pour toujours au service du Gynécée? Est-ce un effet de l'âge? — Mais il est tout jeune encore de courage au travail, de talent et d'heureuse humeur.

Est-ce un pas vers la Trappe? — Il a trop de chers liens de famille et d'amitié, trop de joies du monde et du foyer pour tomber jamais en ces sombres folies?

Mystère, alors? Non pas, mais révélation tardive à lui-même, heureuse à nous tous, d'une face jusqu'ici voilée de sa nature artistique. Le fait est que M. Dubufe passe du camp des dames à celui des hommes, et paraît devoir trouver, pour sa maturité, dans la gent à barbe, plus d'accueil et de succès encore, — ce n'est pas peu dire, — que n'en trouva sa jeune palette auprès des modèles féminins. L'an dernier déjà, M. Dubufe avait envoyé, pour le représenter au Salon,

non pas deux toiles, mais deux personnes vivantes, deux ménechmes créés par son habile pinceau. Habile est trop peu dire : ce fut un étonnement, puis un chœur de félicitations, sans qu'il y eût, dans l'un ou dans l'autre, rien d'attentatoire aux travaux antérieurs ; car on acclamait ce renouveau du peintre, sans lui demander d'abjurer son passé.

Le premier de ces deux portraits était surtout remarquable. Il est difficile de pousser plus loin la double ressemblance plastique et physionomique. La tête accentuée, creusée, quelque peu rugueuse de M. Mosselman, fournissait d'ailleurs, artistiquement, plus d'heureuses imperfections à la brosse, que la surface jeune et lisse et l'épiderme onctueux de cet autre visage, en état parfait d'entretien [1].

La peinture était ferme, assez large, beaucoup plus franche qu'autrefois; les chairs n'étaient pas assez palpitantes, sans doute, avec quelque peu de pente au dur uniforme ; mais l'ensemble avait un aspect de forte et sérieuse étude, et présentait un degré de puissance qui vous ôtait l'envie de le discuter.

Les qualités nouvelles et la sève de rajeunissement manifestées ici, pour la seconde fois, sont plus saillantes encore qu'à la première. L'énergie,

[1] Portrait du prince P. D.

la franchise du travail y prennent leurs grandes allures.

Les dames qui posaient d'ordinaire chez M. Dubufe, en sortant des boudoirs les mieux outillés, arrivaient armées de pied en cap de tout ce qu'on fourbit dans ces jolis arsenaux; puis elles rentraient, encadrées de l'or le plus pur, dans des salons plus dorés encore et brillamment éclairés, mais dont les maîtres et visiteurs le sont beaucoup moins. Comment ne pas s'enmièvrer quelque peu dans ce commerce élégant? Michel-Ange y eût-il résisté?

Ce qu'il pouvait y avoir eu jusqu'ici, dans la peinture de M. Dubufe, de concessions à ces goûts féminins;—ce qu'il dut apporter de galanterie pour des exigences inartistiques, dans sa touche adoucie, souvent trop caressante et par trop caressée;— toutes ces influences énervantes et ces ravages de la câlinerie des modèles ont naturellement disparu. Le pinceau, qui tournait au viril, devait bien ces viriles preuves à ces nouveaux venus, de si mâle contenance.

M. Dubufe a représenté le surintendant des Beaux-Arts dans une pose ferme et simple, presque trop simple, dirait-on; beau défaut, au moral; plus volontiers réel en peinture, où la ligne droite exclut tout agrément pittoresque; mais cette fois on en sait gré. Il eût fallu peu de chose, la moindre inflexion du buste ou de la tête, pour que, dans sa haute situation officielle d'art et de cour,

on accusât le modèle de prétention. M. de Nieuwerkerque l'a senti. Je l'en félicite, c'est une preuve de goût et d'esprit. Son expression est ferme et bonne à la fois, avec un peu de tristesse qui ne lui messied pas.

Sur toute la toile s'épand une atmosphère brune et vigoureuse. Les rapports sont beaux, le costume est heureux et sobre; le ton chaleureux et la moelleuse épaisseur de certaine peluche y font merveille; un fond de tapisserie du temps, toujours si propice à l'œil, complète ces accords, et, pour toute chicane, je signale certaine poignée d'épée, d'un sens trop accusé par son isolement; un bouclier seulement est derrière; or on sait que le surintendant est curieux et riche de belles choses. Mais j'eusse aimé mieux là tout autre bibelot plus athénien.

Impossible d'éviter les redites, si je voulais parler du second portrait. Mes compliments seraient un peu moins prononcés : les circonstances étaient aussi moins heureuses, la toilette plus banale, et puis, l'air du général Fleury, par fait de nature, est quelque peu revêche aux passants.

Il s'est fait, l'an dernier, grand et juste bruit autour du nom de M. J. Lefebvre.—Portrait sérieux, étudié, sévère; — belle fille nue, étudiée seulement; en somme, c'étaient-là deux œuvres importantes que les amateurs des trois beautés,

physique, artistique et morale, ont, les uns dévorées, les autres contemplées, et, à tort ou a raison, peu discutées, mais beaucoup applaudies.

La critique, en pareil cas, se trouve à l'aise pour gronder ou débattre. On dit au jeu, quand on a gagné, qu'on joue sur le velours. L'artiste qui réussit a ce grand avantage qu'il se défend *sur le velours* contre les discuteurs; le succès l'oblige d'autant plus à subir les opposants sincères, qu'il l'autorise à les trouver absurdes.

Le dernier portrait exposé par M. Lefebvre témoignait d'un talent compassé, réfléchi, méthodique, extra-sérieux. C'était une peinture ferme, il est vrai, mais d'une extrême tempérance,—correcte, sévère, mais où la justesse et la précision des lignes laissait regretter une abstinence totale de chaleur et d'effet, l'acuité des contours, une tendance évidente à la sécheresse ingriste, et comme un goût prononcé pour l'épure coloriée. Toutes ces réserves sur les lacunes ou sur les excès de cette œuvre n'empêchaient qu'elle fût considérable et de style, et qu'elle parût celle d'un artiste austère, élevé, difficile à lui-même.

Si j'ai fait une appréciation rétrospective de l'ancien portrait à l'occasion du nouveau (1441, M^{me} L.), c'est qu'elle s'applique à l'un comme à l'autre, à la condition pourtant, et malheureusement, de mettre une sourdine aux éloges et d'accentuer encore les reproches.

Quant à l'aspect matériel, à l'exécution, à la

forme, le défaut a grandi, comme il arrive toujours, après que tout d'abord il s'était montré caractéristique. Ce qui n'était que volontiers sec et dur, est devenu, comme de ferme propos, ligueux et cartonné. La fermeté tourne à l'empois, le précis au coupant ; la sévérité n'est plus que raideur, et l'égalité de la brosse en viendra bientôt à rivaliser avec le vernissage au tampon. Toute cette figure a comme une apparence de buis façonné. D'autre part, toutes les lymphes de la palette ingriste s'y sont donné rendez-vous pour perpétrer leur déplorable besogne. Un épouvantable fond d'un faux rose y semble défier le sens coloriste des plus endurants ; ce rose funeste contagionne et s'infuse ; il aveulit les chairs, affadit les étoffes et, se fourrant partout, il amollit jusqu'à l'air qu'on respire.

Ainsi, dans l'ordre des sensations, nous n'avons rien gagné : nous n'avons fait qu'ajouter à nos pertes.

Plus graves encore sont-elles du côté du sentiment et de l'élévation des idées. Les promesses de haut style que nous avaient faites le précédent portrait n'ont pas été remplies.

Il serait malséant et brutal au critique d'attribuer trop de part au modèle féminin, dans les causes de faiblesses et de vulgarités de style du tableau. Point n'est ici le cas, parce qu'il n'y aurait pas lieu, cela va sans dire. D'ailleurs, en thèse générale, pour le véritable artiste, un mo-

dèle quelconque, fût-ce le plus fier, doit obéir et non commander. Il faut, au nom et par mandat de l'art, le gouverner et choisir pour son compte. Il faut lui laisser au besoin ce qu'il voudrait voir prendre, et lui prendre ce qu'il voudrait qu'on laissât ; — cacher ce qu'il montre et montrer ce qu'il cache.

Aussi bien n'y a-t-il pas de nature assez ingrate pour désespérer le génie d'intuition et d'interprétation.

« Il n'est point de serpent ni de...
» Qui par l'art embelli ne puisse plaire aux yeux. »

A plus forte raison quand c'est une femme qui, plus ou moins jolie, l'est assez pour que l'artiste puisse et doive trouver sans peine celui de ses aspects, de ses moments, physiques et moraux, — celles de ses lignes et de ses couleurs les mieux faites pour exprimer dans l'art un agrément, un charme, un caractère, une puissance quelconque ; et ce n'est pas même, à vrai dire, le génie du peintre ici qui prend charge : — Le génie sert surtout à créer.—En fait de portraits, il n'y a carrière qu'au goût supérieur, à l'optimisme de l'œil, à la sagacité dans le choix.

M. J. Lefebvre, je le dis à regret, ne me paraît pas devoir être jamais à la hauteur de cette fonction ; et l'on peut bien dire ici, par exemple, que l'attitude générale n'est point heureuse ; — que la coiffure, en elle-même contestable, messied au

visage, — et que des yeux qui pèchent par excès de beauté ronde et saillante devraient, au lieu de s'ouvrir à démesure, se voiler quelque peu. Ces yeux-là dévorent tout le monde.

Enfin il ne faudrait pas oublier qu'un portrait, tôt ou tard, s'adresse à des indifférents. Si je dois voir ces lèvres éclairées d'un éternel sourire, encore faut-il que ce soit d'une lueur assez délicate pour qu'elle ne m'offusque pas à la longue. Il y aura peu de Vinci qui puissent faire adorer, discuter et gloser indéfiniment le sourire tout simplement moqueur d'une Joconde, par la postérité complaisante. Il est dangereux d'exagérer le Vinci.

A part les différences que les données comportaient, Mlle Jacquemart n'en aura pas moins une seconde et complète réussite avec le portrait de Mme G... (1248). Une figure de femme, encore ménagée par le temps, prête infiniment moins aux jeux de la lumière et de la brosse que celle d'un homme au déclin de la maturité, creusée par le travail et les soucis. Mais, outre les hautes qualités techniques déjà signalées tout à l'heure, on ne sera pas ici moins frappé de l'éclat et de la profondeur du rendu physionomique, de la distribution des lignes choisies par l'artiste, ni moins saisi par le caractère fort et résolu dont cette peinture est empreinte ; j'y critiquerai seulement, dans le fond, un ton rosé douteux, et l'égalité de valeur, toujours fâcheuse, mais surtout parce qu'elle

découpe avec trop de vigueur, du haut en bas, les contours du vêtement.

M. H. Regnault nous arrive d'Espagne avec deux compositions fantaisistes, à l'occasion de portraits que, dans son ardeur de créer, il n'a pas voulu faire purs et simples. L'un est la grande épopée, l'autre le petit madrigal.

A ce déguisement espagnol de Mme la comtesse de B., à ce scintillement de clartés, on devinerait que le jeune peintre a visité les musées de Madrid, qu'il a fait la connaissance intime de Velasquez, et qu'il désire qu'à Paris on le sache. Il ne nous a donné pourtant qu'un quasi-Watteau d'Aranjuez, où la Colombine se change en manola pétillante, et où les castagnettes remplacent les violons. C'est toujours très-habile, déjà trop même, et tortillé à miracle. Mais partout on abuse des miracles. C'en serait un que de faire accepter ces jolies mascarades comme un art de bon aloi. La main qui tient l'éventail est bien molle sous un pinceau si prestement décidé.

Quant au portrait équestre du général Prim, quant à ce grand chef de batailles que l'artiste a juché, si terrible et si pâle de courage, sur ce cheval énorme et frémissant, je suis encore forcé de le comparer dans mes souvenirs aux royaux cavaliers, aux chevaux si bien ibériques du peintre favori de Philippe IV. On voit là comme tout se nivèle et se rapproche. Hommes et bêtes, au-

jourd'hui tout se ressemble et se fond. Ce guerrier-ci a le fier et rude aspect des hommes de guerre de tous les Etats ; ce cheval est du Perche ou du Mecklembourg, comme de la Navarre ou de l'Andalousie. Mais surtout, hélas ! dans cette ivresse de la poudre, avec ces terrifiants éclats d'attitude, soldat et monture vous feraient trop penser, par tous pays, à ces vainqueurs de théâtre qui s'élancent de la coulisse avec un grand bruit de marteaux sur les planches, et dont on garde l'effet décisif pour le tableau de la fin.

Le savoir-faire, le fougueux de la brosse, l'audace très souvent réussie, l'exubérante énergie de M. Regnault, jettent sa force dans la violence et sa vérité dans l'invraisemblable. Ces excès de hardiesse juvénile poussent ici le dessin à la provocation et la couleur à l'offense des yeux.

Sans doute il y a là d'étonnantes marques de puissance et des parties maîtresses. La tête bilieuse et indomptable, l'air de défi souverain, le furioso de guerre de ce capitaine, font plus que répondre à la renommée de plaies et bosses que s'est faite le général Prim, plus peut-être aussi que lui-même ne l'eût souhaité. Je me demande si le général en chef d'une armée, — si l'homme qui dirige, qui pousse et qui ramène, et qui doit protéger son monde après l'avoir exposé, — si le cerveau qui fera mouvoir tous ces corps, sont bien justement figurés, quand le vi-

sage montre à vif ces formidables remuements du système et ces extrêmes d'émotion. Je me figure que l'homme d'Etat, le quasi-roi d'aujourd'hui, serait fort aise de n'avoir plus l'air aussi capitan.

Mais ceci tourne à la psychologie. Plus simplement, j'aurais encore à critiquer ce défilé de soldats endiablés, pour leur tapage détonant de couleurs, et pour cette espèce de déchirure d'harmonie qu'ils font dans la toile.

Comment donc M. Regnault a-t-il pu s'enfuir aussi loin de ses beaux rapports de ton et de ses caressantes valeurs du dernier Salon ? Comment, au contraire, la compagnie des trésors du *Museo del Rey* ne l'y a-t-elle pas engagé davantage?

J'entends attester par de nombreux suffrages les exceptionnelles et précoces qualités de M. Regnault. — La qualité n'étant pas encore affermie dans l'ordre et l'équilibre, disons plus justement : les grands dons et les rares facultés, je n'entends les contester avec personne. Je les ai connues, vantées, racontées en tous lieux, autant et de meilleure heure que personne. L'an passé, j'ai fait de mon mieux à cette gloire naissante un marchepied de mon meilleur bois. Mais je vois avec douleur facultés et dons toucher bientôt à ce point du gaspillage où l'abus s'en retourne contre leur aventureux possesseur.

— Je suis heureux d'avoir à faire fête à M. Landelle, qui, dans la série des portraits de cette Ex-

position, nous a donné l'un des meilleurs. La tête élégante qu'il avait à reproduire (1356) est un noble type, de race artistique : de grands yeux et d'épais cheveux noirs, un teint égal et profond, un galbe fin, nerveux, le tout d'une beauté quasi-triste, favorisaient le peintre, qui s'est gardé de faire défaut à sa fortune.

Il en est résulté cette remarquable toile, égale (et c'est beaucoup dire) à la très-belle étude qu'on voit en ce moment au Cercle artistique de la place Vendôme.

Tous les rapports de ton y sont charme à notre œil : — toilette sobre et discrète, comme ligne et couleur, mais d'un bon soutien pour la tête et les fonds ; — jolie pose, — physionomie heureuse, tout est bien.

L'élément persistant de sagesse, le goût du correct et du net rattachent, il est vrai, cette peinture à l'école d'Ingres, berceau de l'auteur ; mais il est heureux, on le voit, que d'aucuns parmi les élèves se soient permis des qualités venues d'ailleurs.

Le Portrait de M. J. Pelletier (1462), par M. H. Lehmann est un des bons ouvrages du peintre. Il a la fermeté d'aspect, la précision, la fidélité rigoureuse à la nature linéaire. Je n'en pourrais dire autant du n° 1461. Peut-être M. le sénateur préfet n'a-t-il pas eu le temps de poser ? Peut-être a-t-il moins bien inspiré l'artiste ? Mais la

valeur des copies est à l'inverse de la hauteur des modèles.

C'est ce qu'on appelle communément un excellent ouvrage que le portrait de M. Bussy (267). Mais on pourrait presque en conclure que M. Bonnegrâce, passé tout entier du côté des modérés,—dans le juste milieu,—s'est trop bien corrigé de sa fougue d'autrefois. Au rebours de tant de gens qui les méprisent, aurait-il trop écouté les conseils ? Ce sera pour le mieux si, sans revenir à son ancien grouillement de pâte, il rend un peu plus la main à sa brosse.

Et, pour preuve, d'où vient que le très-beau *Portrait de Madame C.* (538), par M. Cot, d'un effet si magistral, si bien frappé d'une lumière large et grave, dont les velours rouges sont superbes, où les traits du visage et la physionomie respirent un charme si noble,—d'où vient que cette œuvre si remarquable vous laisse hésitant, presque froid, si ce n'est de ce que l'exécution, le faire, ont quelque mollesse et surtout de l'uniformité ?

Que M. Cot renvoie ces restants de son bagage de jeunesse à l'école de ses maîtres !

J'ai regret à le dire, mais précédents, bruit et clientèle obligent : c'est quelque chose de franchement mauvais que le Ch. Garnier de Baudry (145).—Je les traite en illustres, on le voit, pour

m'en faire excuser. — Le peintre, en manquant l'architecte, n'a pas fait les choses à moitié. La tête était d'ordinaire en désordre? Il l'a ravagée. Le ton était terreux? il l'a sali tout à fait; il n'y a plus rien là, ni relief, ni modelé, ni finesses, ni force, ni caractère. Qu'est-ce que ces cheveux en copeaux de bois noir et que ces lèvres en rouge lie de vin? Allons-nous encore avoir à gémir sur un beau tempérament de peintre, usé, perdu par les fanfares et les ignorances de coteries? Mais non, ce n'est point une chute mortelle, je ne le veux pas croire! ce serait trop dommage! rien qu'un faux pas, une entorse.

De bon compte, M. Ch. Garnier joue de malheur pour son iconographie, cette année. Ses amis semblent avoir pris sa tête comme feraient des bûcherons d'un bouquet de bois, pour champ d'étude à la coupe des arbres; mais, au lieu d'en éclaircir les futaies, ils y ont rapporté des broussailles.

Grand succès de belle pose et de belle tenue, d'éclat, de toilette à la fois plastique et vestimentale, pour *M*me *la comtesse des N.* (1946), aidée par son peintre, M. A. Piot. Il y manque seulement un peu plus de modelé vivant, surtout dans les bras. J'entends le modelé de par-dessous, celui qui montre que cette belle peau, si lisse et si pure, recouvre la vraie chair, — le derme, — et non pas du bois ou du marbre.

Même chose à dire sur le n° 1947, M^me F., toile encore plus passée, plus satinée. L'avant-bras droit est défectueux, et le bras lui-même a eu le tort de maigrir sans son camarade.

Qui ne connaît, qui n'a souvent applaudi des tableaux de M. Ad. Leleux ? Mais, je crois pouvoir le dire sans blesser, qui donc, hors les amis qui voient tout, pouvait s'attendre à l'apparition d'un ouvrage aussi parfait, que son portrait peint par lui-même ? Un critique est tout penaud, quand il rencontre pareille aubaine, d'avoir dû s'épuiser de matière élogieuse ; le dictionnaire en est vraiment trop court. Bornons-nous donc à demander qu'on applique à ce véritable chef-d'œuvre tout ce que, dans l'ordre et le sens rembranesque, nous avons pu dépenser de compliments jusqu'ici.

Je n'ai rien vu de plus fort parmi les peintures à puissants contrastes, en ce genre et dans ces limites, chez les modernes. C'est, sans pastiche aucun, de la droite lignée des grands maîtres, et capable d'en supporter le voisinage sans faiblir.

La vivacité de sensation, par les beautés de l'art, est un de ces dons bénis, dont l'homme qui ne se croit pas tous les bonheurs dus de plein droit remercie le ciel avec le plus de ferveur.

Que de causes différentes et toujours en fonction, pour vous prodiguer des effets de jouissance

différents, mais égaux ! Quelle source ! et quels filets mystérieux et charmants elle infiltre, sans compter, dans l'organisme des sensitifs !

Après tant d'autres festins des yeux, après tant d'ambroisies de forme et de couleur, il semble que toutes les cases d'impression soient vidées ? Elles ne font que s'ouvrir. Je quitte une œuvre puissante, au sombre caractère, d'éclat chaud et profond, qui saisit et conquiert ; tout, en mes sens plastiques, respire l'énergie, l'action, la chaleur et le bruit des volcans de lumières. Mais je fais un pas ; l'art doux et charmant vient à ma rencontre avec un sourire, et je suis tout au charme et à la grâce.

Passer de M. Leleux à M. Jourdan, c'est, en effet, comme serait en musique entendre le murmure d'une sérénade après un chœur de soldats.

Une adorable créature de l'amour, toute radieuse de fraîcheur et de jeunesse, élégamment assise, et reposée dans les contours les plus suaves, tient et lit un livre ouvert sur ses genoux. C'est tout ! et cette *Lecture* (1279) est encore, à mon sens, une chose, à sa façon, exquise et complète. Abandon et souplesse, grâce et beauté de la tête, grâce du corps, la grâce partout ! l'harmonie la plus douce des tons caressants, le blanc lacté, la perle argentine, les bleus de ciel, des duos de violettes et de tourterelles, et tous qui s'embrassent à tout petit bruit, c'est d'un charme superlatif ! J'y cherche vainement matière à procès, à part quelque mollesse de la chair au bras gauche,

et peut-être quelque excès d'effacement dans les traits du visage.

Ah! si cela portait un nom d'ancien maître! quel bruit, messieurs, et quelles enchères!

M. Chaplin se relève de ses défaillances de 1868 avec le *Portrait de M^{me} P.* (438).

J'y ai trouvé toutes ses qualités avec un revif d'éclat supérieur. L'attitude excellente est fort connue, fort employée sans doute ; mais l'exemplaire en est de choix. La tunique de satin jaune ne serait au-dessous d'aucun éloge relatif, non plus qu'une fourrure posée sur un meuble. Il faut louer surtout l'aspect tranquille des fonds, leur tonalité sagement sourde, un assemblage des mieux entendus, un rideau de velours bien avisé.

Sans doute il reste à souhaiter un peu plus de solidité, de dessous anatomique dans les chairs, pour en compléter les mérites ; mais :

 Laissons les enfants à leur mère,
 Laissons les roses aux rosiers !

Ce portrait, en somme, est un des bons ouvrages du Salon.

J'aime infiniment moins les *Premiers liens*, du même auteur (439), où je retrouve, avec une partie de ses qualités, ses *premiers et derniers* défauts.

Il y a longtemps que je tiens, avec tout le monde, les toiles de M. Giacometti pour très-re-

marquables, et celles de cette année me semblent (1032-33) au-dessus des dernières. Pourtant, au milieu de ces éclairs d'une forte palette, malgré ce savoir incontestable et cette extrême habileté, je sens encore là quelque chose de papilotant, de factice, de trop su, de trop à tout et à tous, qui n'a pas cessé de me tourmenter.

M. Gaillard, un liliputien de l'année dernière, un graveur distingué, débutant alors, je crois, dans la peinture, et que j'avais eu l'honneur de signaler, nous revient un peu plus grand de taille, avec des titres encore plus considérables aux suffrages du public éclairé.

Dans le portrait de M^{me} A. (987), le visage un peu long, un peu bizarre, et d'ailleurs tout plein d'agrément et d'élégance, nous présente encore de bien rares qualités de finesse, de suite et de précision dans le dessin, d'étude et de sévérité dans la forme. Mon estime de ce talent m'autorise à le détourner d'une légère tendance à la sécheresse; les mains trop ascètes malgré leur maigreur, et d'une ossature douteuse, appellent un avertissement amical.

Je préfère donc, sous ces derniers rapports, et bien que le premier fût peut-être plus difficile, le second portrait, celui de l'abbé Rogerson (988). L'unité, la force du ton se manifestent cette fois décidément et plus à l'aise. La sécheresse a tout

à fait disparu. Le modelé se nourrit, se varie, se divise, et reprend tous ses avantages.

On avait droit d'attendre l'artiste à ces preuves nouvelles, et l'on n'a rien perdu pour attendre. Ces résultats, pour avoir justice, veulent une prochaine réputation qui ne saurait leur manquer.

Arrivé devant une figure de vieillard, par M^{lle} Félicie Schneider (2159), je me dis tout d'abord qu'elle pourra devenir une artiste notable, en se garant du rose et du violacé dans les chairs; et voilà que mon souhait est rempli, dépassé sur l'heure, et ma prédiction justifiée, par cette tête de jeune homme (2160), si intelligente et si particulière, dont le ton et la manière sont des plus heureux. Peut-être faudrait-il raffermir un peu plus la touche d'ailleurs très-libre et variée. Tel qu'il est, ce portrait veut être loué très-haut.

Quelque belle que soit la tournure de sa grande toile du salon carré (992), une simple étude, la *Dormeuse*, de M^{lle} C. Ferrère, a peut-être mieux servi ses dons naturels, en lui permettant plus d'abandon. La tête est fort bonne, d'une peinture large et facile.

Décidément, la forte et grande petite main de M^{lle} Jacquemart a mis en débris la barrière que ces vilains hommes avaient prétendu maintenir entre eux et les femmes. Chacune veut en emporter un morceau. Je conviens qu'ici la minceur

de chair et le superficiel du Chaplin s'aperçoivent encore. Je vois un poignet peu senti, cassé. Mais ce ne sont que de petits *mais*.—Je reprocherais encore le sujet et le modèle peu relevés, si je pouvais oublier que M^lle Ferrère avait à se reposer des grandeurs.

La vue naturelle n'est pas suffisante pour apprécier, comme la critique le demande, les tableaux placés trop haut au Salon, et l'on n'y peut suppléer avec des lorgnettes. De là ma réserve au sujet du portrait (1866) de M. Parrot. L'aspect en est superbe, en tant qu'effet lumineux et que maintien imposant du modèle. M. Parrot appartient d'ailleurs à l'école des ordonnancements sourds et graves, où de belles ombres tranquilles ne laissent rien éclater au-dessous du sujet principal: c'est la bonne école à mon gré.

J'ai craint, à distance, d'avoir à constater quelque mollesse dans le procédé.

Une grande sécheresse et des contours découpés, joints au raplatissement des surfaces, le tout agravé par une froideur de ton inconsciente ou systématique, effacent à mes yeux toutes qualités, dans le portrait peint par M. Lecomte-Dunouy (1418).

Et par opposition absolue, voici que les vertus essentielles, absentes ici, dominent là tout près,

elles méritaient à mon sens une première place au-dessus de la cimaise à la toile signée par M^me Lagier (1340), M^me F. I. Ou je me trompe fort, ou l'on doit regretter vivement de ne pas la voir plus à portée.

Une grande, vaste, ample, occupante et remplissante figure,—tête et costume,—est celle de M. L..., peinte par M. Machard (1594). Voilà bien, certes, un habile artiste ! habile par excellence, beaucoup trop habile, dans son intérêt et dans celui de l'art, parce que le surplus nécessaire n'existe qu'à l'état d'apparence, tout extrême qu'elle soit, j'en conviens. Le modelé, factice, est appris par cœur, ce qui rend la forme superficielle et les dessous creux.

Sans doute l'effet général et ce ton de vieille peinture, qui vous saisissent, paraîtraient-ils, sans cela, plus francs et plus légitimes.

Il est donc fâcheux, j'y insiste, pour les progrès et pour le renom durable d'un peintre, et pour l'art lui-même, toujours intéressé, que le bâtisseur et le coloreur soient habiles à ce point à bellement torcher,—en argot d'atelier,—quand le peintre proprement dit n'a pas encore acquis plus de puissance, par le savoir ou par la volonté. Car il en résulte alors cet à peu près de grand talent, magnifiquement trompeur, qui, plus que toute chose, fait folleyer le jugement du public en égarant son goût.

Mais ce sont là des réserves peut-être hors de place, et peu communicables. Si tant est que ce ne soit pas plus vrai que la Bible, à coup sûr, pour beaucoup, ce sera la Bible en Hébreu !

Le n° 2426, par M. Winterhalter, appartient à la même série.

M. Moyse a peint une Circoncision, pièce importante et fort étudiée, que je donnerais cent fois pour son petit Rabbi-Aknoun d'un pied de haut (1775), si gras... de pâte peinte et d'un si beau sombre éclairé.

Le talent abonde à ce Salon. Il est difficile d'en marquer les degrés, autant au moins que d'en varier les appréciations. Il y a du talent et beaucoup dans la grandissime figure de M. Carolus Duran (843), mais,—de goût, infiniment moins. Je ne saurais m'arranger de la pose, du geste, de ce tapis vert, de ces lambris, de cette vue nette, sèche et claire des fonds bas, coupés de ce vilain agrément droit, en horizontale.

Quant à celle, grande aussi, mais plus banale, peinte par M. Cabanel, à l'image de la marquise de B... (370), j'aurais besoin de quelque terme exprimant à la fois une sorte de suffrage obligatoire, et le mécontentement spontané. Ma raison et mes sens artistiques s'y disputent la parole pour et contre.

Le portrait de Mᵐᵉ C... les réconcilie presque,

par la grâce d'une tête suavement éclairée, où des traits délicats sont plus finement et vivement dessinés. Il y perce une intention de franchise et de liberté; on dirait d'une boisson tonique mal à propos sucrée.

Parmi les très-bonnes peintures de portrait auxquelles il faut regretter de n'avoir pas gardé plus de place, comptons encore :

—2292. Mlle T..., par M. Trouillebert.—Faire doux et moelleux sans mollesse ; lumière énergique sans tapage, sur un fond sombre, mais pénétrable et très-bien dégradé.

—125. M. H... L..., par M. Barrias.—Bonne couleur, un dessin précis avec de la souplesse ; Il est fâcheux que des fonds ingrats et quelques détails de costume refroidissent l'effet général.

— 2250. Mme C... B..., par M. Thirion. — Quelque insuffisance de solidité dans les chairs ; une belle sobriété d'aspect ; mais, par contre, un peu de maigreur. Un beau ton medium et grande prestance.

Je dois faire une mention expresse :

— De Mme L. Doux, pour le n° 773, *Dolorès*, étude claire sans dureté, d'une belle couleur franche sous un jour blanc et vif, mais calme et bon aux yeux néamoins ;

—De M. M. Laporte, qui, dans 30 centimètres carrés (1383), nous a donné l'une des plus fortes peintures du Salon, comme ton et comme exécution (portrait de M. C...);

— De M. Van Hove, auteur, en l'honneur de Mme Macé-Montrouge, d'un portrait sauvage et rébarbatif, mais qui force le regard par un puissant éclat de fermeté ;

— D'un portrait de Mme A... S... (1196), par M. Hillemacher, daté de 1867 ; bien tenu d'effet, et largement peint ;

— De celui du docteur P. P., par M. Caraud ;

— D'un petit portrait en pied de Mlle Megret (1675), très-habile et très-fin, mais trop rose ; le rose est l'ennemi commun ;

— D'un autre mignon profil de femme, parfait d'élégance et de distinction toute romaine, intitulé « *Ma Sœur,* » par M. Lazerges (1412). Mais le peu d'étoffes qu'on voit est bien lourd.

Mention encore de deux grandes figures de M. Maillot (1601-02), mal vues, d'ailleurs, par trop d'exhaussement.

— D'une étrange grande peinture de M. Margottet (1625), portrait ; laid d'aspect physique mais qui saisit l'œil et s'en fait interroger ;

— D'une très-curieuse étude de sa petite-fille, par M. J. Collette (526) ;

— De MM. Lemonnier (1491, M. P...). — Et. Leroy, (1519, Mlle E... F...), — et de Mlle Andrée (43 Mlle J... de M...), joli bluette, mais souvenir un peu trop *pareil*, de l'atelier Chaplin.

HISTOIRE ET HAUT GENRE

Il y a longtemps que je suis un des appréciateurs les plus chaleureux, et, pourquoi reculerai-je devant le mot, un des « admirateurs » de M. Hector Leroux.

Tous mes souvenirs, ou, pour parler moins en érudit, ne l'étant pas, toutes mes hypothèses, tous mes rêves de la plus belle antiquité grecque ou romaine, sont éveillés par ses ouvrages, et portés au plus haut degré de prédilection, de culte artistique et d'esthétiques regrets, pour un temps et pour des humains qu'il devine et qu'il évoque si nobles, si purement élégants, si sérieusement gracieux, d'une si touchante majesté, d'une si imposante poésie.

Inconnu de lui tout à fait, et mu, dans mon for intérieur, par une sympathie toute en l'art, je m'étonne et m'humilie pour mon compte qu'en

surcroît de sa notoriété déjà grande, il ne soit pas fait partout, à pareil artiste, le rang et la part publique ou privée qui seraient à la hauteur de son rare talent. Il nous rend Homère et Virgile à la fois. Il semble avoir condensé, pour en nourrir exclusivement sa peinture, tous les sucs les plus purs de la noblesse et de la grâce païennes, et c'est par intuition, par divination mystérieuses qu'il paraît avoir vu, compris, étudié, saisi sur le vif même ces grandes allures des cérémonies religieuses, ces deuils si solennels, ces effrois du divin et du miraculeux !

On croirait qu'il a vécu dans ces temps d'héroïque splendeur, où la vie religieuse et civique devait être si belle, étant parée de si grands prestiges, élevée à ces vastes proportions mi-partie du ciel et de la terre, où l'imagination en pleine sève, où le génie de l'art universel puisaient à pleines mains dans d'inépuisables trésors !

Les toiles de M. H. Leroux tiennent sur un chevalet. Que m'importe ! elles ont cent pieds de haut pour mon esprit, qu'elles grandissent. Elles me font en un instant remonter par les siècles au prodigieux passé qu'elles célèbrent pour nous.

L'aspect général de ton participe, j'en conviens, d'un monde en quelque sorte supra-matériel, d'un autre monde que le nôtre, moins solide, moins corporel, et comme visionnaire. La couleur est plus que sobre, il est vrai, monochrome, achrome, si l'on veut, et quasi grisaille. Inutile

de la justifier, après ce qui précède, par la prédominance souveraine du religieux et du grave, du spirituel et du lyrique, dans la composition.

L'œuvre de M. Leroux est déjà considérable, et l'ensemble en est supérieur, par la persistance du caractère et par le lien des données.

Tantôt l'artiste, historien et poète, évoquait, sous ses plus grands aspects, tout un cortége de *funérailles à Rome*, où les vivants descendaient sous de hautes voûtes souterraines les cendres de leurs morts; — ou bien il restituait dans ses curieux détails une *Initiation aux mystères d'Isis*; — tantôt il nous montrait comment *Horace* pratiquait *l'esclavage*, nous faisait entendre *un improvisateur chez Saluste*, ou nous représentait *César à Formies*; — ailleurs il célèbre les amours de *Tibulle et Délie*, et nous ouvre une échappée sur les milieux charmants où se chantait la *Sérénade antique*; — *Messaline* aura sous son pinceau tout le grandiose, tout le tragique de l'impudicité; — et quant à la *Sorcière* païenne, il la savait bien trop noble personne, trop imbue de ce que le sentiment du beau tenait alors de place, en enfer comme au ciel et sur terre, pour s'enhaillonner de guenilles sordides, et pour chevaucher sur d'ignobles balais à quelque rendez-vous de chaudrons de cuisine.

Mais comment aurait-il jamais pu trouver pente plus douce et plus favorable à ses grandes inspirations que dans les épisodes si fertiles de ce

Miracle chez la bonne déesse? Jamais, en effet, M. Leroux n'a déployé de style plus pur, de goût plus élevé et de plus haut sentiment de la noblesse antique. Jamais plus suave parfum des beaux temps de l'art ne nous est arrivé de sa main, et plus belle occasion ne s'est offerte à lui d'accorder ses tons graves, amortis, silencieux, avec des expressions de frayeur contenue, de mystère et d'angoisseuse attente.

Une vestale a violé son vœu ; elle périra dans les flammes ; et si le feu sacré vient à s'éteindre, elle doit être enterrée vive.

La coupable est seule aux pieds de la statue de Vesta qu'elle implore, tandis que la foule des vierges sacrées se serre autour de leur grande prêtresse, épouvantées et tremblantes.

La scène et ses divers incidents sont d'une entente supérieure, et les jouissances de l'esprit se doublent du plaisir des yeux, à ne savoir choisir entre ces belles figures, si diversement émues et expressives, ajustées et drapées à ravir.

Je voudrais espérer qu'une fausse mesure explique comment la dernière femme à droite ne tient pas toute entière dans la toile, ayant le bas de sa tunique et de ses jambes coupées par le cadre ; c'est une contrariété.

Mais comme tous les auteurs de la scène y participent d'un intérêt passionné ! comme la figure vêtue de noir et détachée seule vers la déesse est d'un heureux effet, et bien suppliante ! Avec quel

juste et beau mouvement cette autre se cache le visage de son bras droit, et celle-ci les yeux de ses deux mains! surtout, et par-dessus tout, s'élève et me frappe cette mystérieuse grande-prêtresse, belle encore à la fin de sa maturité, maîtresse et souveraine, qui préside à la cérémonie et laisse lire sur tous ses traits, sous la sévérité d'apparat, une résignation douloureuse et comme un doute respectueux et triste sur la sentence de Vesta.

Malgré quelques défaillances accidentelles du dessin et parfois un excès d'insolidité, M. H. Leroux, qui n'a pas cherché, lui, la grandeur de ses œuvres dans l'étendue de ses toiles, est, à mon estime aujourd'hui, dans la peinture, le poëte et l'historien par excellence de la plastique et de la physionomie greco-romaine, en ce qu'elles ont eu de plus *grand*.

J'arrive à l'un de ces pas difficiles que je devais m'attendre à trouver en chemin. Il me faut dire à quelqu'un qu'il se trompe absolument, qu'il s'égare, qu'il se va perdant chaque jour plus à l'épais d'un insidieux labyrinthe; et ce quelqu'un est un artiste d'une véritable distinction morale, que ses efforts persévérants, et sa tendance au beau poétique, signalent à nos sympathies et recommandent à tous nos égards.

Mais aussi comment est-il possible qu'il soit encore besoin de crier à M. Puvis de Chavannes ce

pénible casse-col? Comment l'homme est-il assez malheureux pour n'avoir pas toujours au moins un ami sûr, dévoué, courageux, influent et surtout éclairé, qui lui soit un garde-fou contre lui-même et le puisse guérir de ses plus étranges aveuglements.

Eh quoi! parce que dans une époque où la religion absorbant l'art, et cette religion toute mystique, ascète et visionnaire, toute macérante et misoforme, étant l'enfance de l'art technique, réel et pittoresque, il s'est trouvé de pieux maniaques, souvent même de merveilleux exprimeurs, pour découper la peinture en silhouettes incolores, en pièces plates sur des fonds chimériques, il faudra maintenant, après tant de beaux exemples d'union conjugale entre le sentiment et la sensation, après tant de suaves accords entre les joies de l'esprit et des yeux, il faudra voir ce retour aux abstractions de matière et d'espace, aux abstinences d'air et de couleur, aux sécheries et planitudes passées!

Comment! parce qu'en tel moment de l'art on n'a pas pu faire ce que personne alors ne savait, il faudra se condamner à ne pas faire aujourd'hui ce que tout le monde sait!

Parce qu'en des temps grandioses, et sous des climats protecteurs, la fresque fut en honneur, on viendra chez un peuple à parapluies, dans un pays de brouillards, parodier la fresque et lui prendre ses défauts sans ses qualités!

Aussi que sort-il de ces aberrations archaïques ? d'affligeantes informités, de froides enluminures, qui ne sont ni la vieillesse, ni la maturité, ni l'enfance, ni gothiques, ni modernes, ni d'Athènes ou de Rome, ni de Sienne, Pise, Ravenne ou Fiesole, ni de Bruges ou de Leyde, ni de Paris, ni de Pékin, ni d'aucun lieu du monde hanté par des êtres réels, ayant de par la vie, chair et sang, contours et couleurs !

Si l'on ne saurait en trouver les mérites, où sont du moins les profits et les contentements ? C'est l'honneur de l'artiste, il est vrai, de faire volontiers fi de l'argent, du placement, de la vente, mais encore faut-il viser quelque part et tendre à quelque chose. Qui donc M. Puvis de Chavannes croit-il réjouir ou servir ? que croit-il obtenir, conquérir ou fonder avec sa triade glacée d'anachronique, de monochromique, et de planiformique ?

C'est là proprement l'école des fakirs, anachorètes et flagellants de la peinture. Il semble ces grands aliénés de jadis qui, pouvant vivre avec le prochain, utiles, bienfaisants, et tout bêtement raisonnables, allaient se mortifier au désert, jeûner, crasser et s'abrutir, ou se camper en pénitence au haut d'un fût de colonne.

Quel est donc le mot de cette charade ?

Quel est le secret de cette combinaison ? Est-ce excentricité pure ? Ce serait bien puéril et c'est bien prolongé. — Gageure ? L'artiste en est in-

capable. — Faiblesse d'esprit? Il ne l'a que trop haut. — Impuissance de peintre? Je sais le contraire, au bas de l'échelle tout au moins. Qu'est-ce donc alors? car il faut bien que ce soit quelque chose; il faut bien qu'une raison quelconque, — fausse, oui, mais consciente, — explique, chez un homme sain d'esprit et de réelle valeur, de pareils contre sens. Pour moi je m'y perds, et le dis franchememt. Si M. Puvis de Chavannes se donne ainsi la fête à lui-même, le mal est sans remède; mais s'il croit la donner aux autres, je veux, moi qui lui suis inconnu, je veux, sans trop d'espérance, mais dans un esprit loyal et d'un cœur bienveillant, tenter au moins de l'en dépersuader; et puisque ceux de son amitié n'en veulent ou n'en peuvent mais, puisque décidément les coteries sont plus acharnées encore à l'ovation trompeuse qu'au dénigrement, moi qui ne suis ni de ci ni de là, mais qui le respecte et qui l'estime, je veux dire à M. de Chavannes ce que d'autres lui taisent. Je serai le veilleur de nuit qui, seul, crierai l'heure du siècle et de l'art à ce promeneur attardé.

Les faibles et les complaisants, les inintéressés, les insouciants égoïstes, les abuseurs surtout, les rivaux masqués, autant de mauvais compagnons à rayer de sa vie, à chasser de ses conseils. On approuve devant lui, mais on rit souvent par derrière ou l'on se désole. Qu'il tâche de lire au fond des yeux, pour lire au fond des cœurs. Les uns s'abstiennent, les autres poussent et crient :

« en avant! » moi je crie : « machine en arrière! »
et je suis le meilleur de tous les amis.

Ce que je reproche et combats dans cette peinture, c'est d'abord le système, c'est la thèse, importune et fausse. Inutile de la préciser davantage; car ces toiles provoquantes ont leur cri de guerre, elles sonnent le défi; et chacun en les voyant sait tout d'abord qu'il sera pour ou contre. Quant à ceux qui n'auront pu voir, il ne sauraient juger et ne comprendraient pas.

Mais, au surplus, le système admis, encore y resterait-il des conditions intrinsèques. Il y survivra quelque chose du droit et du devoir communs à tout art sérieux. Et, par exemple, *un détail*, comme on dit : — Le dessin anatomique juste, une charpente exacte, les proportions du corps humain observées, une musculature sentie, des attaches possibles. Or, l'incorrect ici dépasse la mesure. Ce n'est plus liberté, c'est licence; — originalité, c'est délit.

Pour signaler et prouver ces défauts parmi ces qualités, il faudrait passer toute une revue de ces antiques personnages occupés à fonder *Massilia, colonie grecque* (1990), ou de ces pseudo-marseillais de la *Porte d'Orient* (1991) — *peintures décoratives*.

Je n'insisterai pas, car j'y ai répugnance, et d'ailleurs il y a là quelque chose d'incompréhensible qui m'arrête : les défauts qui motiveraient

cette partie de la critique sont si manifestes que l'artiste lui-même les a dû constater; ce sont des enfants naturels qu'il ne souhaitait pas, mais qu'il aura, malgré lui, reconnus. Il est impossible d'admettre qu'après tant et de si longs travaux et tant de probables études, un peintre puisse, inconsciemment, dessiner, c'est-à-dire antidessiner certains cols, certaines épaules, certains jarrets et certaines hanches, certains *tout* quelquefois.

C'est donc tout droit à Philippe qu'il en faut faire appel, à Philippe non pas à jeun, mais plus sévère à lui-même, ou réveillé d'un funeste sommeil.

Si l'artiste voit et veut, il doit pouvoir, quand il est M. Puvis de Chavannes, et qu'il *veut* vouloir.

S'il ne voit pas, la critique se sent inutile, et se retire, découragée.

Nous avons encore une *femme nue* cette année, — plus d'une femme nue, croyez-le, — mais une seule, à mon sens, non pas qui soit pourvue de quelques qualités, mais qui, par l'union du caractère à la valeur de peinture, comporte une critique sérieuse.

Voilà bien certes du pur et plein nu, sans aucune réticence; mais celui-là du moins nous est administré de façon à rassasier les gloutons sans rebuter les gourmets.

C'est toujours une belle créature, mais cette fois blanche et mate, et non plus de sang tourmenté; mais étendue gracieusement, à plein abandon, sans effort de croupe, sans rebondissement de hanche et de gorge, sans envoûtements libertins dont elle veuille occuper le public. Elle repose, doucement endormie sur un lit que recouvre une étoffe d'un violet intense; un bras s'étend le long du corps, et l'autre est replié sous la tête, idée courante et toujours gracieuse.

Tout ce qui peut se voir, en pareille posture, se montre en grand, et sans rien marchander; mais rien n'est intentionnel dans la pose, et rien dans le visage n'est complice; car la dormeuse n'est pas tricheuse et ne se doute pas que vous la regardez. On sent qu'elle croit avoir bien verrouillé sa porte, avant de s'oublier en un pareil état.

Je ne prétends pas dire que M. Henner va nous rendre l'art suprême des anciens, mais il a profité de leurs plus beaux exemples; il ne vous vient pas plus d'idées saugrenues à regarder sa belle endormie qu'à contempler la Vénus ou la Danaé du Titien, moins encore.

Ce beau corps est innocent et chaste comme ce visage est honnête, parce qu'il n'y a rien dans l'un qui se trémousse, ni rien dans l'autre qui soit provoquant.

C'est un sommeil pur qui désarme ici la beauté victorieuse en la désintéressant d'elle-même et des autres; tandis que la femme nue de l'an der-

nier n'était qu'un magnifique échantillon de chair fraîche, emprunté de quelque harem de Paris,—comparable à celle-ci comme le serait une belle et vigoureuse fille de ferme à quelque nymphe idéale des forêts.

Et voyez comme tout est logique et suivi dans une conception élevée !

La nature plastique devait répondre, en forme et couleurs, à ce que l'attitude et la ligne exprimeraient de la nature morale. Ce sera donc un corps où la vie, loin d'être enflammée de luxure, circulera dans un sang chastement apaisé, qui nous fera penser à Diane plutôt qu'à Vénus.

Le modelé, toujours splendide, sera plus discret et moins engageant, moins palpitant, moins soulevé, moins mobile, mais impassible et plus durable ; il ne trahira pas les vulgarités, les oppressions de la toilette à peine mise bas tout à l'heure ; il ne se fera pas le maladroit et malséant raconteur du corset, de la jarretière et des bottines lacées.

Enfin, le ton et la lumière adaptés à ces chairs pacifiques, à ces lignes modestes, seront comme elles tranquilles et sévères dans leur naïveté. La lueur qui dessinera ces contours et que réfléteront ces formes poétiques, émanera plutôt d'une lune solitaire que des folles bougies d'un rendez-vous préparé.

Mais, j'entends dire autour de moi : « C'est une superbe morte. »

Assurément, il y aurait excès de la part du peintre, si cette oraison funèbre était méritée. Encore, dans les régions de l'art, la *superbe morte* vivrait-elle mieux et plus longtemps que la vivante impudique.

J'entends dire aussi que c'est une *ficelle* d'avoir fait ressortir cette blancheur mate et pâle sur ce repoussoir d'étoffe d'un bleuté noir si profond. Il est vrai que le repoussoir non moins intentionnel était rouge l'autre fois ([1]). Le rouge est une fort belle couleur, qui convenait alors, comme seyant à l'ivresse des sens. Celle-ci convient mieux encore au sujet.

Il y a d'ailleurs toujours, on le sait, pour toute langue adroite, deux mots différents au service de deux interprétations volontaires,—l'une hostile et l'autre amicale. Ici, par exemple, *ficelle* étant le mot des grincheux, *conventionnel* sera celui des gracieux.

Avec cette variante, l'art est peuplé de *ficelles*. On les voit, on veut les voir, on les accepte ou on les chicane, selon l'humeur propice ou grondeuse, voilà tout. Une ficelle est plus que permise, elle est glorieuse et surtout bien solide quand elle supporte un fardeau magnifique. Une ficelle ainsi faite vaut un câble d'or et de soie.

Maintenant, on a droit d'exiger de M. Henner

([1]) *Femme couchée*, 1868, n° 1505.

une étude un peu plus serrée dans quelques attaches, un dessin plus sévère des mains et des pieds.

Là sont les faiblesses d'une œuvre qui n'en restera pas moins des plus importantes.

Après avoir longtemps boudé nos expositions officielles, et favorisé l'Angleterre de ses préférences, M. Gendron, qui nous a laissé tant de poétiques souvenirs, vient réveiller l'attention publique de ses compatriotes, et les consoler de sa longue absence, avec un de ses ouvrages les plus considérables.

En même temps que la tragédie, trop injustement démodée, de Ponsard, excite et fait vibrer de l'autre côté des ponts la fibre libérale de cette génération, M. Gendron, par une coïncidence qu'assurément son spirituel scepticisme n'a pas recherchée, nous vient aussi remettre en pensée Sextus Tarquin, Lucrèce et Brutus. Mais si l'on pouvait douter de ses visées tout esthétiques, il suffirait de voir cette belle tranquillité de vie toute intérieure où l'artiste a montré l'héroïne antique occupée, non pas précisément à « filer de la laine, » mais à surveiller tout ce qui se file ou ne se file pas autour d'elle, par la main de ses femmes; — travail ou paresse.

Il est impossible de mieux composer un tableau si simple en lui-même, de le mieux remplir, de mieux exploiter, et de rendre plus riche aux archives de l'art ce sujet tout familier,—mais, il est

vrai, si poétisé par le temps,—que la noble ambition de l'artiste confiait à sa volonté. Jamais l'imagination ne s'est mieux inspirée pour broder le canevas fourni par la mémoire et par la réflexion.

L'élégance, la grâce, la variété, l'adroite contradiction des lignes, la vraisemblance, l'intuition du posthume antique avec lesquels M. Gendron a groupé, réuni, séparé, agencé, distrait ou occupé toutes ces figures d'amies, de clientes ou d'esclaves ; — La dominance harmonique de la figure principale ; sa beauté placide et ce développement tout romain de son chaste corps ; —la noblesse des ajustements ;—tout le moral enfin, surtout le moral corporel (j'entends de l'action, des attitudes, de la désinvolture et du geste), tout cela mérite un éloge sans restriction.

Il faut citer, parmi les meilleures figures, celle de l'esclave accroupie qui tient un éventail au-dessus de l'enfant ; celle qui se retourne à moitié sur la gauche, près du rouet ; la vieille qui montre les étoffes. Lucrèce enfin, centre et but de la lumière principale, règne sur tout l'ensemble par sa prestance et par sa jeune majesté de matronne.

Il ne déplaît pas, au reste, que, par un peu d'humeur anti-routinière, l'artiste, au lieu de faire travailler sa Lucrèce elle-même et filer de ses mains, la fasse assister au travail de ses femmes, en se plaisant fort bien à choisir des étoffes de prix. C'est moins austère, mais plus grand Romain, plus vrai peut-être ; en tous cas, c'est

autre chose — une qualité souvent, et c'est libre,
— une qualité toujours.

On eût désiré, je l'avoue, plus de caractère antique et latin dans les physionomies, quelques profils plus nerveux ; des galbes moins arrondis ; quelques chose en général de plus ferme et de moins flottant dans les visages, aussi dans les bras et les mains, dont les dessus, — les dos, sont vraiment trop peu sentis.

Quant à la technique de peinture, il y aurait aussi quelques réserves à noter au sujet du modelé, de l'allure de la brosse, une part à faire à la faiblesse humaine; mais il vaut mieux en laisser la chicane à quiconque sera moins frappé par les beaux côtés de l'œuvre et finir, en transmettant de plus d'une part, à l'auteur, de très-vifs compliments sur le haut caractère qui la distingue.

Je ne conseillerais pas aux partisans absolus du système des académies, et des écoles officielles de Rome ou d'ailleurs, non plus qu'aux croyants, — s'il s'en trouve, — à la sagacité de choix et d'influences artistiques des ministères et bureaux d'État, d'accepter comme épreuve décisive les tableaux du directeur actuel de notre école de Rome. Non pas, certes, que j'entende par là nier la valeur du peintre, ni contester en aucune façon sa fondamentale Malaria. Mais faudra-t-il donc rappeler sans cesse le *suum cuique* ? Or le *cuique* du seigneur actuel de la villa Médicis pouvait-il

jamais trouver son *suum* dans les hauteurs d'une pareille mission? Quel rapport peuvent avoir les facultés relatives, et si fantaisistes, du peintre des Cervaroles, avec les aptitudes et l'acquit supérieurs,— éclectiques, soit,— mais élevés et solides que devrait avoir l'instituteur de notre jeune élite artistique, le conseilleur tout au moins, le guide et l'exemple? Mon but ici n'est point, encore une fois, d'affliger personne. Mais on doit aimer, et il faut vouloir la proportion et l'adaptation; et, sans aucune prévention hostile, quand on voit et qu'on sait la peinture présente et passée, du fonctionnaire, peinture si spéciale et si bizarre dans ses qualités même, le choix qu'on a fait pour la fonction paraît, en vérité, plus que singulier.

Je tiens ce choix malheureux pour tout le monde.

On l'a confirmé, enferré, lui le maître, dans une culture fâcheuse, en tous cas inféconde et monotone. Et les élèves, déroutés par ses exemples, le sont aussi par l'illogique légèreté des préférences du pouvoir.

Est-ce qu'en bonne conscience la sempiternelle création d'une figure souffreteuse et d'un corps grelottant; est-ce que la manie du portrait de la fièvre et des mousses putrides, des pierres gluantes, des croupissements verdâtres et des margelles de puits; est-ce que ces humides, glauques et malsaines amours sont, en dépit de leur

constance et du talent dépensé, des titres suffisants, comme initiateur aux beautés de l'art grec et romain, disons d'un art quelconque?

La peinture directrice de l'école de Rome, à ce nouveau Salon, prouve, en tout cas, que si cet excès d'insouciance de leurs intérêts n'a point été préjudiciable aux élèves, cet excès d'honneur n'a point porté bonheur à leur maître.

On trouvera tout ce qu'on voudra dans la Pastorella (1163), dans la Lavandara (1164); j'y consens, je n'y contredis point. Il y a du *pour*, soit! mais il en faudrait davantage; et pour l'élu, pour le chef, signalé par l'Etat, de la haute peinture en France, il y a par trop *contre*. Ce qui est sûr, c'est qu'on y trouvera toujours la même chose que devant; à mes yeux, c'est moins.

L'intention et l'idée sont les mêmes et l'exécution est plus cotonneuse que jamais. Il semble d'un cocon aux trois quarts dévidé qui laisse entrevoir sa chrysalide morte.

Le peintre est donc cette fois au-dessous de lui-même, c'est-à-dire au-dessous de ce qu'il a presque toujours été depuis la Malaria, son début, sa gloire et son apogée.

M. Guillaumet a fait preuves de force et de savoir dans sa grande *Famine* (1127), remplie de qualités, certainement. Mais, outre qu'à mon sens, le peintre sort ici de la route où le portent ses vraies aptitudes, ce sont-là de ces tableaux

comme il y en a eu, comme il y en a, comme il y en aura toujours trop ; parce que les individualités s'y effacent, et qu'un contingent forcé de banal y aveulit, presque toujours, les vertus propres, les qualités natives de l'artiste. Ce sont aussi de ces *sujets* plus que laids, affreux, et d'ailleurs inutiles, que le souffle d'un grand génie pourrait seul *embellir*, mais où des dons simplement remarquables se gaspillent vainement. C'est, dans l'ordre de l'action morale, et en sens inverse pour M. Guillaumet, par excès de plein au lieu de vide, la contre partie du *Sahara* du dernier Salon.

Le dessin académique,—le *bon*,—est par trop faible dans la *Judice* de M. Jacquet, mais le coloriste et le brosseur s'y font une fois de plus regarder. L'aspect de cette jolie drôlesse, effrontément campée devant le public, en pleine face de sa nudité, commande l'attention par une certaine puissance d'éclat et de façon. Mais encore ici, sans y faire intervenir la pudeur, le goût, le simple goût est-il trop offensé.

L'habileté de mise a l'effet, l'art de l'exécution brillante, qui se rencontrent fréquemment dans notre jeune école, ne sont pas à dédaigner, loin de là ; mais le difficile est d'en user, avec d'autres qualités, selon la nature et la portée des œuvres, dans un sentiment, avec un but élevés, généreux, grandioses, ou fins et délicats, et respectueux

de l'art. La critique est sollicitée par une foule d'ouvrages méritants, dont beaucoup vaudraient une plus longue attention. Elle ne sera que juste en glissant sur ceux qui se veulent imposer brutalement aux regards du public.

M. Ranvier (2000) a traité son « *Idylle* » avec une réelle distinction de forme et de poses et non sans quelque originalité d'invention. C'est frais et charmant dans une marche de ton quelque peu chimérique. On dirait du meilleur Hamon, précisé, fortifié, dégagé de ses nuages de mousse et de poudre à la maréchale. Je reproche, dans les doigts, des phalanges systématiquement boudinées, beauté réglementaire, dit-on, mais contestable, féminine en tous cas, et qu'il ne faut pas supposer chez un homme qui ressemble à Pan, ce génie vif et nerveux des campagnes. De plus, les bras et le col de la jeune femme ne sont-ils pas bien gros, et le modelé ne manque-t-il pas un peu de justesse ? Le galbe retourné de cet amour d'enfant, de cet enfant de l'amour, est charmant ; mais le dos est-il bien étudié ?

J'ai beaucoup loué naguère M. Lecomte-Dunouy pour son *Ajax*, d'aucuns diront trop. Je l'avais trouvé grand dans un cadre minuscule ; le voilà rapetissé dans un grand (1427). J'y vois toujours beaucoup de science, et de la tendance à l'expression des beautés classiques ; mais quelle

abstinence ou quelle impuissance de couleur et de ton ! La triste apparence d'une fresque blafarde est-elle admissible en un tableau, même de grand chevalet ?

« *L'amour qui passe et l'amour qui reste.* »

Il y a là noblesse et hauteur d'idée, contraste éloquent ; c'est une belle ambition.

Le peintre ne saurait douter de la sincérité des regrets que j'éprouve à ne pouvoir dire que dans l'exécution du projet il soit à la hauteur de la conception. Qu'il me permette une première objection : l'amour qui passe, de cette façon-là, ne s'envole pas d'ordinaire dans les nuages ; il reste à terre et fort terre à terre, pas éthéré du tout, mais matériel tout à fait ; car notre matière seule est infidèle et changeante, parce que, seule, elle fut légère ou fautive dans le choix. Notre âme, libre et seule, ne saurait être volage, parce qu'elle se fût fixée pour toujours.

Si cet amour passé, si cette amante qui s'en va, se dégage et s'élève de la terre, comme nous le voyons-là, n'importe avec qui, c'est elle alors qui doit avoir raison, et le jeune homme doit avoir tort. Pour un amant, rester ici-bas quand l'autre part pour le ciel, c'est une condamnation. Telle est notre première et subite impression. Il s'ensuit déjà que nous resterons froids en face de sa douleur, fût-elle mieux exprimée. Mais elle l'est académiquement, c'est-à-dire assez mal. Une véritable

figure d'amoureux transi, ingrate et lourde, quoique, ou parce que régulière.

De son côté, la mère consolatrice est froide, bien peu participante.

Mais le pire est que le type de visage de la belle infidèle est, aussi, bien bizarrement choisi, maussade et renfrogné. Qu'elle ne montre pas un tantinet d'émotion, passe encore ! bien qu'on se figure mal tant de douleur pour une pure poupée ; mais au moins devrait-elle plaire et séduire, et faire envier celui qui *la dérange* ?

Enfin, si toute la matière, dans ce tableau, n'est pas absolument dure et cassante, elle sent au moins le carton. A tous égards donc cette marche actuelle est fâcheuse : expression et couleur se vont précipiter bientôt aux limbes de la peinture, en passant par la littérature, la thèse et l'antithèse. Sous ce rapport, il ne manque rien. Ce qui manque, ce sont toutes les passions et toutes les tendresses, à la traduction desquelles ne suffit pas *l'intelligence* de l'artiste.

Pour agir sur nos esprits, pour faire vibrer les cordes de nos cœurs par l'expression de la passion en peinture, il faut être plus naïf et plus remué soi-même.

Ou plus d'émotion, ou moins d'ambition !

Je préfère la *Promenade à Pompéi*, de M. G. Boulanger (296), à son *Conteur arabe* (295); non qu'il y ait différence appréciable entre

eux, quant aux qualités de peinture. Mais, en dépit de nos classiques, et à la confusion de nos classes, le caractère antique nous est moins familièrement et moins couramment connu que celui de l'Arabe. Il y a déjà quelque quarante ans, avant que la France fût chez elle en Algérie, en Kabylie et ailleurs, Decamps et Marilhat nous apportaient les types, choisis en tous sens, de cette belle, énergique et redoutable race. Et puis, après tout, la Grèce et l'Italie des temps reculés sont encore des mines autrement riches, et que l'art ne saurait de sitôt épuiser.

Ce que j'ai le plaisir de pouvoir louer sans restriction dans ce tableau, c'est le choix des attitudes et des mouvements, la disposition réciproque des figures, et surtout la science et le goût des draperies. Les tuniques, les *peplum*, bref tous les attifements pompéïo-romains, et surtout le costume de ces deux jeunes cocodettes ou cocottes du Longchamps d'alors, sont un pur tissu de toutes les élégances de la laine antique.

Mais je demande en grâce à M. Boulanger de renvoyer chez lui ce triste et jeune patricien du balcon, à l'air si malheureux sous sa pauvre couronne de violettes fanées, et dont, surtout, aucune indication du livret ne justifie la tête, si tortueusement déjetée. Sa chlamyde se tiendra bien toute seule sur ses épaules, puisque l'agrafe la retient sous le col. Pourquoi donc la veut-il agrafer avec son menton ?

Cette faiblesse partielle m'a surpris chez un artiste de si haut goût.

On ne saurait s'exposer à paraître ne point avoir remarqué, — c'est dire vu, — la *Peste à Rome*, de M. J. Delaunay (684). Composition et peinture énergiques, saisissantes, et partant très notables. Mais j'oserai faire ici l'application, en certaine mesure, de ce que j'ai dit de la Famine de M. Guillaumet. J'ai contre les sujets à *pétards* une méfiance instinctive. Il ne me faut rien moins ici pour la balancer que ce très-charmant *Secret de l'Amour*, du même auteur (685). J'en aime le ton, la forme, l'intention, le discret dans le nu, surtout l'air d'autrefois, sans me dissimuler plus d'une faiblesse de dessin.

— Il faut, pour être sincère et tenter d'être utile, offrir à quelques-uns des destinataires de mes compliments passés un petit breuvage..... rafraîchissant, édulcoré de miel en juste et convenable mesure ; il faut dire, par exemple :

— A M. Arnold Scheffer : que son *Henri III à Saint-Cloud* (2145) est d'une composition toujours éminemment spituelle ; que le triste roi présent et le gai monarque futur, le Valois et le Béarnais, sont deux types excellents, l'un d'anxiété maladive, et l'autre de malice goguenarde ; mais que tout ce qui tient au paysage n'existe pas ; qu'il faut corser sa touche trop vive et trop légère, et

surtout remplir de corps vivants et palpables ces uniformes, ces costumes, auxquels ne suffisent, pour en faire des êtres humains, ni la vérité historique, ni l'esprit des masques, ni la silhouette générale.

—A M. Vernet-Lecomte, que sa *Tsigane* (1430) est une fort bonne étude, haute en belle couleur, et d'un vigoureux aspect; et que son talent croît chaque année; mais qu'il est temps d'oser, de se désattacher, désacadémiser, d'être soi-même enfin, à la grâce de Dieu!

—A M. Moyse qu'en passant de sa gamme de ton de 1868 à celle de sa *Circoncision* (1774), il a fait un troc malheureux; que s'il promettait alors un coloriste, un harmoniste au moins, il nous a manqué de parole à moitié; qu'en outre les figures sont encore d'un faire lourd, plus lourd peut-être; et que si le caractère, le personnel et l'accent lui restent, il faut espérer que chez lui, le *peintre* les soutiendra mieux désormais. — (Pour le surplus du *miel*, voir aux portraits.)

—A M. Ribot ([1]) qu'il est toujours étonnant d'effet et de lumière; mais aussi que dans ses *Marionnelles* (2026), et décidemment, c'est par trop d'excès, persistant et têtu, de noir et de contrastes; qu'au surplus il doit être bien convaincu que le conseil est d'un chaud partisan, et pour preuve, ajoutons que j'ai vu souvent, chez M. F. Petit,

([1]) Voir à l'*Errata*.

par exemple, et rue Auber, des tableaux—que je regrette fort au salon, — où de très-grandes beautés n'avaient presque plus rien à faire contre des défauts amoindris.

Je n'ai pas, dans cette classe de l'histoire et du haut genre, beaucoup de noms nouveaux à noter pour m'en souvenir, et pour les chercher le premier désormais.

Il y a forte part à l'éloge dans le *Passé* de M. Castiglione (414). Un *père* prieur ou supérieur, suivi de ses *enfants*, sort du couvent pour la promenade, ou pour quelque saint devoir ; il s'incline en passant près d'une pierre tumulaire, placée sur son chemin. C'est une idée simple et poétique, bien rendue par la disposition, assez bien par l'exécution ; la peinture n'est ni banale ni courante. J'aurais voulu que les terrains et partie des fonds ne fussent pas aussi blancs quasi que les moines, et que ceux-ci fussent un peu moins nets et beaux, de tête et de visage.

Accueil d'hospitalière et courtoise bien venue pour un étranger, un madrilène, M. Alejo Vera. Au vu de son tableau (2330), j'aurais deviné qu'il travaillait à Rome. Il y a plaisir d'être admis dans les intimités de la *Toilette d'une dame de Pompéi*. Cela est de la bonne famille du rétrospectif romain. On y goûtera la composition, des agencements heureux, et de jolies attitudes.

Le faire est encore lourd et gros, mais racheté par une bonne lumière. Au total, beaucoup d'espoir, si c'est un début, comme je le crois, à Paris du moins.

PAYSAGES

Si j'eusse pu trancher la question de préséance au profit de mes prédilections, j'aurais commencé par les paysagistes.

La contemplation de la nature, la société des bois, des champs, des grands nuages et des vastes horizons;—les mille enchantements de joie ou de tristesse que prodiguent à l'heureux, comme au mélancolique, les coteaux et les plaines;—ce charme étrange, intime et doux compagnon qui chemine avec vous sur le sentier vert, et qui vous suit le long du plus petit ruisseau,—tout ce bonheur est un des plus vifs parmi les bonheurs tranquilles, et partant durables accordés à l'homme ici-bas; un de ces bonheurs de réserve, les mieux faits pour nous consoler de la perte des autres, et les plus dignes à la fois de se mêler, en les décuplant, aux plus grandes

comme aux plus pures félicités de nos meilleurs jours.

Sans doute ce sont là des goûts qu'exaltent et que développent les meurtrissures de la vie. Mais combien de meurtris dans cette grande bataille, dont ce doux traitement endormira les peines, s'il ne les guérit pas !

Tandis que l'aspect des villes et le contact de leurs habitants semblent ingénieux à raviver toutes les plaies, l'harmonieux silence de la nature et l'intimité de ses innombrables merveilles élèvent l'âme à des hauteurs qui la font insensible aux petites misères, et n'en laissent aucune grande au-dessus de sa fermeté.

Que ce soit au milieu des senteurs du printemps, dans les épanouissements de l'été, parmi les pronostics muets et dorés de l'automne, ou même à travers les rigueurs et les poétiques dépouillements de l'hiver, partout et toujours la nature entretient un trésor de bénédictions, amassées pour le solitaire.

Et qui peut se flatter de ne jamais aimer ou de ne jamais subir la solitude ? J'en appelle à vous, naufragés de toutes fortunes, à vous surtout, artistes d'état ou de cœur, assujettis à des murailles peuplées ! A vous, heureux sans doute quand vous remplissez vos heures de fécondes études et de nobles travaux, mais plus a plaindre encore, quand vous aspirez en vain à ce rafraîchissement de votre âme, au milieu des

froissements que vous savez si bien sentir et si mal éviter. *O rus! quando te aspiciam!*

Les jardins parlent peu, si ce n'est dans mon livre,

a dit Lafontaine.

Passe encore pour les plates-bandes et les espaliers! Pomone et la Flore captive s'adressent moins à l'esprit qu'aux sens; mais Pan et Sylvain, et Cérès, et la Flore des champs sont de grands causeurs. Les jardins sans clôture que la Providence a donnés au dernier de ses enfants, parlent un langage inimitable, de tous le plus tendre et le plus éloquent!

De là mes sympathies pour l'œuvre du paysagiste et pour l'artiste lui-même; je retrouve dans l'une un souvenir bien venu de mes promenades favorites, et, dans l'autre, il me semble toujours deviner un compagnon de route, un associé pour mes enthousiasmes champêtres.

Quelle fortune, par exemple, et quel charme qu'un voyage au Salon, pour l'homme heureux à qui la nature créée par le peintre est, après et comme celle du grand créateur, un inextinguible foyer d'émotions et de joies.

On revit avec la nature au Salon; on la salue, on lui fait sa prière, on lui rend ses hommages et ses actions de grâces. — « *Ave natura gratia plena.* »

Là, comme en un vaste rêve qui réunit toutes les espérances d'avenir à tous les regrets du passé, on

sent palpiter encore en soi-même tout ce que le ciel et la terre, les eaux et les bois, la montagne et la plaine;—tout ce que la vie en fleurs, la santé, la jeunesse et l'amour, ont fait chanter,—hélas! ou pleurer dans votre âme! Jeune homme, on y voit accourir, briller et foleyer dans les infinis de l'espoir la troupe enchantée des beaux jours.

I.

C'est avec le groupe des *Matineux* tout naturellement qu'il faut aller saluer l'étoile du matin, entendre chanter le coq et l'alouette et se raviver de corps et d'esprit, dans les rosées pénétrantes.

A tout seigneur tout honneur! Par son âge et par son talent, respectés à l'envi, M. Corot est le doyen de ce groupe. Peintre plus poète que vrai, depuis longtemps au moins, mais en tous cas original, et portant une force rare, une volonté tenace dans la fantaisie; créateur d'un genre et d'une manière aussi dangereuse que charmante, et qu'heureusement on ne saurait vouloir imiter sans en apercevoir bientôt le péril.

Il semble que, dans sa laborieuse vieillesse, M. Corot soit devenu par trop généreux, et qu'il n'ait pas voulu, dans ce concours du Salon, faire

ombre sur la jeune peinture avec un de ses beaux ouvrages.

Dans ses *Souvenirs de Ville-d'Avray* (549), d'un ton grisâtre, atone et blafard,— qui me les fait reporter aux premières heures du jour,— il exagère tous ses partis pris, et ce que je me permettrai d'appeler ses manies. La nature y tombe en syncope ; on voudrait pouvoir la fortifier, la réchauffer par quelque elixir, par quelque généreux vin coloriste.

On voit à mainte et mainte place, dans Paris, des toiles de M. Corot, toutes récentes et, à leur façon, supérieures; mais il n'en a pas favorisé ce Salon.

J'ai fait, pour de bien rares lecteurs sans doute, mais à meilleure intention, un éloge trop sincèrement complet et trop développé de M. Chintreuil, l'an dernier ([1]), pour qu'à mon vif regret il ne me soit pas interdit de le répéter maintenant. Je voudrais que cet hommage fût plus connu, s'il devait être persuasif, en l'honneur d'un artiste que je crois encore n'avoir que justement célébré. Je l'avais fait avec réflexion et sang-froid, et n'en ai pas un mot à rétracter. Je tenais à m'affirmer de la sorte, avant de reconnaître que la donnée choisie par M. Chintreuil lui devait être cette

([1]) *Un Chercheur au Salon.* — E. Maillet, éditeur, 15, rue Tronchet. — Paris, 1869.

fois moins propice; j'avais dit, ou fait entendre, que le grand cœur d'artiste de M. Chintreuil a soif de l'impossible, et qu'il le prend souvent corps à corps, souvent aussi tout près de le vaincre, mais décidé, semble-t-il, à prolonger le combat jusqu'à sa dernière heure. L'*Ondée* du dernier salon fut cependant pour le peintre un repos relatif. On se battait, sous ses ordres seulement, et les deux corps d'armée, c'étaient le soleil et la pluie, la tristesse de la terre et sa joie. Comme jadis le Dieu d'Israël, M. Chintreuil tenait dans sa main la victoire, et l'avait promptement décidée pour les siens, pour le soleil et la lumière, sa gloire et ses amours. Plus j'ai revu cette belle *Ondée*, plus j'ai pensé que, dans ce tableau, M. Chintreuil n'avait fait que donner la juste mesure d'une force audacieusement, mais non pas insensément employée.

Qu'on ne se hâte pas de conclure et de sous-entendre que, dans « l'*Espace* » ici présent de M. Chintreuil, on est en droit, pour le coup, d'accuser une extravagante ambition. Je me garderais d'aller jusque-là, n'étant pas sûr que l'homme connaisse encore, avec certitude, quels sont, dans l'art, l'obstacle ou la limite qui le doivent arrêter pour toujours.

Je dirai donc tout au plus : effort téméraire, — courage inouï, — paroxysme d'ardeur, — fièvre ataxique si l'on veut, mais au deuxième accès seulement, et, partant, guérissable.

Une vaste plaine s'étend devant nous, au-delà d'un relief de terrain, nécessaire pour donner des premiers plans au tableau. Le jour vient de succéder à l'aurore. Il est blanc, de ce blanc sec et froid, bleuâtre, à ton de porcelaine que le soleil n'a pas encore eu le temps d'attiédir.

La lune se pavane au haut du ciel, toute ronde et sans gêne, et sans soupçon du péril, comme un intrus qu'on ne s'est pas encore décidé de mettre à la porte. L'atmosphère est vive et légère, anhydre et subtile au zénith, où l'action du soleil ne l'a pas encore épaissie de la moindre vapeur. Devant soi, l'œil discerne, jusqu'à l'extrême horizon, une succession de plans qui se dégagent des légers brouillards du matin, brouillards du bon motif, messagers du beau temps.

Pour peu qu'on soit admis au petit lever de l'art paysagiste, pour peu rôdeur vigilant et curieux des grands effets de la lumière dans les campagnes, on a déjà reconnu le tableau. Les ombres y sont à peine indiquées ; les longues éclaircies, dorées d'un or pâle et verdâtre ; en sorte que toute la toile est bien baignée de jour, de grand jour, mais à tout petit bruit, mais d'un jour cristallin, froid et bleu, comme doit être midi dans les régions polaires.

Aucun éclat factice, aucun contraste artificiel ne pouvaient aider le peintre à compenser les énormes difficultés d'un pareil sujet.

Je défendais tout à l'heure M. Chintreuil de

s'être fait le Titan de la peinture en voulant escalader l'impossible. Il faut avouer cependant que son titre seul donne à réfléchir. Pour ma part, il m'inquiète.

« L'espace »! c'est bientôt dit, mais ce ne sera pas encore fait de sitôt. Combien faudrait-il de points d'admiration pour exprimer, typographiquement, ce qu'un pareil mot soulève en la pensée ?

Bien adresser n'est pas petite affaire,

dit la fable. M. Chintreuil, en vérité, n'adresse-t-il pas trop haut ? Aussi longtemps que cette émanation du divin, qui porte nom « l'homme », ne se sera pas, au gré du grand Spinoza, refondue, absorbée dans le grand tout émanateur qui se nomme « Dieu », il y aura pour elle deux ordres de choses dans ses concepts et pour ses facultés : les possibles et les impossibles. Beaucoup d'artistes, rassis, amis du repos, ne s'en inquiètent guère. Ils font comme disait un de ces admirables ivrognes qui trouvent la vérité dans le vin :

« Voyez-vous... rien n'est impossible à l'homme... parce que... ce qui est impossible... eh bien !... il le laisse !! »

M. Chintreuil, trouvant devant ses yeux le matin, le jour blanc, l'espace, — à bien peu près l'impossible au peintre, — n'a pu prendre son parti de *le laisser*. L'espace! la métaphysique elle-même s'y épuise. La peinture y réussira-t-elle ? On verra.

Il semble donc que M. Chintreuil soit dédaigneux du possible et que sa vaillante curiosité ne doive être jamais satisfaite, s'il ne parvient à voir comment l'impossible s'y prendra pour le tuer. C'est dommage ! Que ne ferait pas contre le fauve, et même contre les carnassiers inférieurs, un chasseur qui se serait toujours tiré des griffes du lion, blessé seulement?

Et cependant, ce n'est pas, à vrai dire, dans « l'Espace » que M. Chintreuil ici risquait de s'égarer. Car il faut bien lui dire que ce mot, employé seul, signifie non pas seulement en métaphysique, mais, même en restant sur la terre, toute autre chose que cela.

Son horizon est bordé de *collines* visibles. Nous sommes donc dans une plaine, ayant quelques lieues tout au plus d'étendue, et qu'on parcourt à vol d'oiseau, sans doute, mais c'est tout. — Rien moins que « l'Espace » ! L'espace même au sens vulgaire, ne se réalise optiquement pour nous que par une plaine sans limite appréciable, vers un, au moins, des quatre points cardinaux.

« L'Espace » de M. Chintreuil fait donc un peu comme la montagne : il accouche d'une souris, d'une grande et belle souris, oui, certes, et comme on n'en voit guère, mais, après tout, d'une souris... dans l'espace!

Point ne sera donc ici l'écueil. Je le vois bien plutôt dans la quasi planimétrie du champ de vision, et surtout, par-dessus tout, dans le moment

du jour adopté : deux hydres et deux cents têtes à couper au lieu d'une seule hydre.

Quoi que fasse l'habile relevé des premiers plans, dont M. Chintreuil a tiré parti merveilleux ; quoi qu'expriment ces petits reliefs parallèles dont la plaine est coupée, l'impression est celle qu'on reçoit d'un plan topographique ou d'un panorama quasi planiforme.

Peut-être encore cependant, et pour moi j'en suis sûr, l'artiste eût-il remporté ce premier avantage et gagné la journée, s'il ne se fût jeté dans une seconde audace d'où ses meilleurs amis doivent avouer qu'il est sorti, laissant la bataille indécise.

Il s'agit, encore une fois, de cette heure du jour, sèche et froide — toujours belle et victorieuse, quand c'est la nature qui tient le pinceau, — mais qui, jointe au premier écueil de tout à l'heure, dépasse les moyens humains de l'artiste.

Il faut abréger ; les heures vont vite ; cet « Espace » m'en a déjà trop pris, et j'ai déjà trop risqué de petits traités dans un travail forcément hâtif. Achevons donc en peu de mots celui-ci.

Le soleil, à tous ses moments et degrés de course et de force, est le secours et la vie même du peintre, encore plus, si possible, qu'il ne l'est de l'homme. Si son absence est, pour beaucoup d'entre nous, la mort morale, et si, pour la nature, sa disparition serait la mort physique, il suffit de son éloignement ou de sa mauvaise humeur

pour produire la maladie chez le peintre, surtout chez le paysagiste. Plus soleil et peintre sont liés, plus vaut le peintre, et c'est quand les deux amis sont des inséparables que le peintre est un grand coloriste.

Dans la nature, un beau pays, un beau site sans soleil pourront paraître médiocres, sinon laids, tandis que beaux, splendides même, le site et le pays médiocre et même laids, quand le soleil viendra pour les illuminer.

A plus forte raison, le peintre, sans le secours du soleil, ne pourra-t-il faire accepter que peu de choses aux vrais connaisseurs, et pas même, souvent,—au public,—un aliment très-sain ; tandis que le soleil aidant, il pourra faire accepter beaucoup de chose aux premiers, et tout au public, au besoin *avaler des couleuvres*.

Voilà donc pourquoi « l'*Ondée* » d'hier, avec un soleil plus avare encore que celui-ci de ses rayons directs, mais prodigue de calorique dorant, a, malgré ses audaces, conquis tant de suffrages, dont plus d'un, enthousiaste ; et pourquoi l'*Espace* d'aujourd'hui, pour s'être tenu trop à distance du soleil, trouverait déjà tant de résistance dont, chez beaucoup, ses autres audaces feront des refus déclarés.

Il s'en faut, et du tout, que je m'y associe. La première impression, j'en conviens, m'avait dérouté ; j'ai retrouvé le bon chemin à la seconde

vue. Maintenant, j'espère en arriver à ce point où l'adhésion est complète.

Mais combien de gens déclarent non-recevables en eux-mêmes tout appel de la première impression ?

C'est encore là, tout bien pesé, sinon la plus réussie ni la plus attrayante, du moins la plus courageuse, la plus voulue, la plus utilement controversable des œuvres de paysagistes au Salon. Il y brille, comme dans *l'Ondée*, des qualités de premier ordre, des emplois de lumière pour lesquels le talent de M. Chintreuil est unique. Fût-elle folle par endroits, c'est toujours la lumière, comme le courage aveugle est toujours le courage. Les premiers plans sont absolument parfaits, du plus pur, du meilleur, du plus éclatant réalisme. J'espère enfin qu'avec le secours du temps, de sa patine et de sa jaunisse, ce très remarquable et si vaillant tableau fera partout grand honneur à l'artiste.

C'est au bord de la Seine, près de Marly, que nous conduit M. Dardoize (613). Qui ne connait *ces lieux charmants* où le chemin de fer et l'amour ont tous deux porté leurs trains de grande vitesse ? Et qui croirait les rives de Bougival restées si poétiques, par le genre de poésie canotière, boursière et cuisinière qui se passe à la Grenouillère et lieux circonvoisins ? Elles sont encore pourtant la poésie même, et la plus fraîche, pour

les yeux de M. Dardoize et pour quiconque les visite avec lui.

Ce tout premier matin, à peine sorti des ombres de la nuit, en a gardé l'humide et argentine rosée, dont il est encore pénétré. C'est le moment de la réfraction crépusculaire, de cette céleste supercherie dont les poëtes ont fait la déesse du matin. Harmonie douce et perlée, ton adouci,—couleur, exécution délicate et fine,—tout, dans ce tableau, traduit et retrace excellemment, pour cette heure du jour, ce joli coin de pays et de rivière. Bougival et Marly devraient être un but de pélerinage pour tous les religieux de la nature et de l'art. Ils y alterneraient avec les religieuses du canot, du Clicquot, et du *Bacc.*

J'ai peut-être eu tort de croire si matinales ces accortes et pittoresques laveuses de M. Rico (2037). Mais les *Bords de la Marne* sont là si frais, si verdoyants, éclairés d'une lumière si fraîchement tamisée, que j'ai pu m'y tromper. Les plus jolis accidents d'une eau solitaire et tranquille, ces surfaces brillantes et populeuses des *œllies* du rivage, constellées de mille esquisses broutilles, émaillée de paresseux nénuphars;—bref le choix le plus heureux, ou l'imagination la plus richement aquatique, concourent à former un des plus aimables et des plus gracieux aspects de rivière ombreuse, et, pour le critique, une pein-

ture où les qualités sont aussi voyantes que les défauts habiles à se dissimuler.

Il m'est resté le plus vif souvenir des neiges de M. Lavieille, et de ses traversées de villages, de ses fermes, assises au fond d'un bois ou dans quelque profondeur de vallée.

Elles ont excité depuis vingt ans mes vifs et impuissants désirs d'amateur. Je les préférais à cette fenaison que voici, plus épisodée, plus meublante, mais beaucoup moins forte et naïve (1404).

Encore un besoin, j'en ai peur, de se guinder sur échasses, et de frapper le public avant les connaisseurs. La scène est exacte, sans doute : pour sauver les foins il faut profiter d'un beau jour ; tous ces paysans s'acquittent avec une vérité, toute rustique encore, de ce labeur diligent. D'incontestables et frappantes qualités seraient comptées là pour à peu près de perfection à tout autre que M. Lavieille ; mais j'y souffre à voir venir la préoccupation du sujet, et disparaître en même temps la naïveté, la vue poétiquement simple des choses, et l'intimité discrète avec la nature. J'y redoute un symptôme de tendance à l'arrangement arbitraire, à la *fabrique* enfin... le mot est lâché.

Me trompé-je encore en croyant que ces premières feuilles de M. Sédille recevaient, tout à l'heure à peine, les premiers rayons d'un jour

gris et doux (2178). Il semble que si Millevoye,

« Triste et mourant à son aurore, »

eût dû quitter ce monde au printemps, c'est là qu'il eût voulu cacher sa tombe « au désespoir de sa mère. » Ce bois est en effet plutôt un fantôme de bois ; mais ici le défaut pourrait bien être un charme,—la source des finesses et des mélancolies. Le tableau, comme il est, me plaît fort, et promet de la souplesse et de la variété ; car il offre de la grâce dans un talent qui, l'an dernier, péchait plutôt par la force.

Par contre, il faut le dire, M. Sédille, dans une autre toile, est allé de la force à la violence. Son *Soleil couchant d'automne* (2179) est brutal, et passe permission.

M. Coozemans est un de ceux-là qui, sans le savoir, se sont montrés le mieux reconnaissants des suffrages obtenus, en leur donnant raison par de nouveaux mérites. Il y a grande avance déjà, dans sa *Matinée*, sur son *Après-dîner d'automne* de 1868. La scène est plus vaste, et le talent a grandi comme elle. Une charmante impression de verdure, de calme et de fraîcheur, s'exhale de ces eaux profondes, aux rives élégamment boisées. L'exécution est des plus pittoresques, et d'une individualité toute particulière.

Je suis très-touché de cette peinture, et d'autant plus qu'elle est celle d'un vrai peintre qui,

par ses choix dans la nature et dans l'art de la traduire, ne prend pas le chemin banal au long duquel tous les badauds regardeurs se bousculent.

Voici quelques autres artistes encore, pour qui je crains bien que mon vote ne soit pas signe d'élection par la majorité.

Ce sont, il est vrai, des toiles très-restreintes, et qu'il faut discerner, ou que leur simplicité d'allures et leur peu d'ambition,—quelquefois un défaut partiel, mais saillant,—feront négliger des indifférents ou condamner à l'étourdie par les yeux chagrins et par les gens pressés.

M. Jeanniot (1258). *Effet de crépuscule*.

M. Bougourd (290). *Falaise du matin*, large, ferme et grassement peinte, avec d'autant plus de mérite que ces débris de roche étaient autant d'invites à la sécheresse.

M. Latouche (1382). Très-agréable esquisse, d'une généralité verte un peu dominante.

M. Dumesnil (824). Autre esquisse avancée, que distinguent de bons gris très-fins et des eaux transparentes.

II.

Mais, voici la matinée finie. Le plein jour a paru. Je vais admirer, sous tous les aspects si richement variés de la grande lumière, notre beau cher pays qui, comme les meilleurs des êtres et des choses, veut être bien connu pour être bien goûté !

Je vais revoir les lieux d'élection, tous ces coins préférés, aimés ou regrettés, tristement ou gaiement gravés dans ma mémoire ! Tant d'autres oubliés, hélas ! ou méconnus ! et puis, comme dans ces songes où l'on se sent des ailes, en quelques heures je verrai tous ceux-là que, grâce à l'espérance, on voit toujours *demain*, dans la vie rêvée, mais qu'on ne verra jamais *aujourd'hui*, prisonniers qu'on est de la vie prosaïque.

J'irai plus loin, bien plus loin encore, aussi loin que l'espace.

Asmodée, peintre, va m'ouvrir la plus magique des croisées sur toutes les beautés de notre univers. Je vais voyager sur terre et sur mer, passer devant tout et m'arrêter partout.

Je vais m'enfoncer dans les bois, arpenter les prairies, grimper aux collines et devaler les ravins ; remonter, descendre les fleuves et suivre les caprices du ruisseau. Je ferai les grandes en-

jambées de corps et d'eprit dans les plaines ou sur la verte lisière des forêts.

Partons donc ! Soyons le cicérone et l'interprète ; montrons les bons chemins et les jolis sentiers, les replis gracieux et les grands horizons ; indiquons les couverts ombreux et les frais reposoirs, les aspects magnifiques et les douces retraites, le toit hospitalier et la meilleure auberge. Et puis enfin, rassasiés de merveilles, mais aussi vite et aussi facilement revenus que partis, rendons hommage et gloire à tant de bienfaiteurs, qui nous auront fait goûter ces plaisirs avec si de peu frais, et si peu de fatigue.

M. Grandsire est un de ceux à qui je dois les plus poétiques et les plus favoris de mes souvenirs (1093).

C'était au sortir d'un bois, sous de hautes futaies d'une suprême élégance. Leurs sommets, réunis dans les plus gracieux enlacements, formaient au-dessus de nos têtes une voûte charmante, un berceau de fées dont la grandeur ne pouvait absorber les délicieux détails. A travers les derniers troncs des arbres, un jour doux et doré pénétrait par trouées ; le soleil se jouait sur les écorces et miroitait sur les feuilles. Sous cet ombrage ainsi paré, où Titania n'eût pas craint d'abriter son sommeil, coulait tout doucement un de ces diminutifs de rivière, aux eaux tranquilles et profondes, qui doivent être le miroir des Dryades ;

— une de ces nappes limpides et suaves qui vous font rêver un parfait bonheur dans l'éternel repos. Elle s'étalait dans sa langueur paresseuse, et comme se retardant pour faire durer son bonheur et le nôtre. On n'entendait que le bruissement des insectes. Il semblait que les oiseaux même fussent complices de ce frais silence. Un bateau près de nous; et, sur l'autre rive, un petit pêcheur, vêtu de rouge, semblait un rubis piqué sur du velours vert. Derrière nous, la forêt et l'ombre; au-devant, la rivière, se prolongeant au bas d'une colline ; on eût dit qu'elle avait peine à quitter ce suave abri de verdure pour aller exposer sa pudeur aux éclats indiscrets du soleil ; mais pour nous cette échappée de grand jour sur un charmant et tout proche horizon, ajoutait, par le contraste, un enchantement de plus à tous ceux du tableau.

Il faut secouer le charme, se réveiller, et penser à M. Grandsire. Il a fait un bond depuis l'an dernier ; sa touche a pris toute la vivacité désirable; son goût de l'élégance, sa prédilection et sa vocation à traduire toutes les grâces et toutes les poésies des eaux et des bois, en s'affirmant davantage, se sont enrichies d'une couleur transparente et profonde, calme en son lieu, brillante et dorée, appropriée partout. Que M. Grandsire apprenne ou s'applique à détacher ailleurs un peu plus l'anatomie des troncs d'arbres et des feuilles; qu'il précise un peu mieux les silhouettes, et

nomme les choses par leur nom, peut-être aura-t-il raison. Mais franchement, ici, je ne regrette rien.

Pour quiconque, une seule fois, a goûté l'inexprimable attrait d'une petite rivière sous un grand bois, ce *Sous-bois* d'ici doit être un régal de paysage. C'est un régal de peinture plus encore, — un des plus vifs du Salon.

Toutes et quantes fois que je saurais devoir, parmi des tableaux, en rencontrer un de M. J. Breton, je m'attendrais à lui devoir donner rang de préséance. Mais ici je ne le saurais faire. Ses *Mauvaises herbes* (326) vont suggérer à plus d'un fâcheux des lazzis que je me garderai bien de commettre, ayant trop de respect pour un tel artiste. J'aurai plus tard à m'occuper de lui plus longuement. Il faut avoir ici le courage de dire, et j'en souffre, que cet ouvrage est un des plus faibles, un des moins heureux qu'on ait vus signés de cet illustre nom. M. Breton semble vouloir faire des avances à M. Millet par le choix des figures, par le ton et par l'exécution. C'est dommage ! A cette individualité puissante, à ce rude et farouche interprète du rustique laid et grossier, il faut laisser ce qu'il a de mauvais, quand on n'aurait que faire, même de ses qualités. Par ses dessins, par ce qui lui reste de profond caractère dans le parti pris, M. Millet sera toujours un artiste hors ligne ; mais son lot n'est pas la peinture

proprement dite; il est malheureux de s'en rapprocher.

Ces brûleurs de mauvaises herbes sont encore de vrais paysans, mais ils sont plus que laids ; ils sont balourds et patauds, et, sans faire de ses campagnards des Tircis ni des Mœlibée, M. Breton nous a prouvé qu'il y en avait de vrais, autres que ceux-là. De plus, ils ne sont plus peints ; — j'entends d'une façon digne du peintre. La seule chose qu'ils aient de bon, c'est le feu qu'ils ont allumé. Mais encore ce feu n'éclaire-t-il pas grand chose. Tous ces terrains, ces blés, ces fonds sont ternes, veules, atones ; rien n'y vit, rien n'y chante, et s'il y pousse quelque chose, rien n'y mûrira. C'est une franche erreur.

Ce n'est pas un compliment tout à fait du même genre qu'il y a lieu d'adresser à M. Daubigny ; mais il ne s'en faut guère. Encore un artiste qui s'en va donnant son or contre du cuivre : j'aurais dit: du vert de gris, si le vert de gris était aussi foncé que cette *Mare dans le Morvan* (627), et même que ce *Verger* (628). Malgré la force et la résolution du pinceau, malgré l'allure maîtresse des détails, —fort étouffés d'ailleurs,— et des masses, et quel que soit le prestige du nom de M. Daubigny, il n'est, je le crains, personne,—amateur, confrère ou public,—pour qui cette peinture, la première surtout, ne soit à l'abord un paquet de gros vert. On ne s'explique pas qu'un artiste aussi doué des dons

le plus rares, s'obstine un beau jour à les mettre ainsi dans sa poche, et cela, précisément, quand vient pour prendre rang parmi ses confrères.

Je ne veux point ici dénigrer; comment le pourrais-je ? Si j'avais dû jusqu'ici m'accuser de quelque chose en dehors du Salon, à l'endroit de M. Daubigny, ce serait d'engouement. Sa peinture en plein air, libre, naïve, éclairée, *sortie*, me ravit autant que pas une, et j'en connais maints et maints spécimens que je voudrais réunir autour de moi, dans mon cabinet, pour mon honneur et pour ma joie, si mon pouvoir égalait mon vouloir.

M. Daubigny ne saurait donc avoir d'ami plus partialement affligé que je ne le suis de ses grands écarts du Salon. Il a renchéri même sur ceux de l'an dernier. Alors au moins, si déjà nous manquions d'air, si nous étions empêtrés et pris par les jambes, au moins avions-nous la tête libre et pouvions-nous respirer, à la rigueur, cet air trop épais. Tandis qu'aujourd'hui voilà que nous allons étouffer pour de bon, tête et corps.

En plus du mauvais choix des motifs — tout nouveaux à lui-même — et fort malencontreux, je dénonce ici, dans l'excès de la dimension, un mal dont il est temps pour M. Daubigny de guérir, et que, devant le rencontrer si souvent ailleurs, il faut, pour l'économie du discours, baptiser pathologiquement ; c'est la fièvre de l'a-

grandissement; en latin : — *Febris amplificatrix* ou : *delirium ingens.*

On retrouve ici M. Chintreuil, avec sa *Forêt ensoleillée* (484), d'une belle ordonnance et d'une si grande sincérité, que cet habituel téméraire pécherait presqu'ici par la timidité. L'ombre des premiers plans est fort belle ; mais, assurément, en la forçant un peu plus, en fortifiant ailleurs, à volonté, tous les dessous de bois, il eût donné grand éclat à ces lèches de soleil qui lampent si bien la belle allée fuyante ;—à ces frisures de lumière qui brillent et pointillent sur les masses de feuillages. Faudrait-il donc reprocher l'absence de tous artifices ? Évidemment, ce peintre si jaloux de la nature, oseur de si grandes entreprises pour la posséder tout entière, est, en même temps, un amoureux si pur et si loyal qu'il ne se permettrait pas la plus petite ruse, pour en arriver à ses fins.

C'est un nom à peu près nouveau que celui de M. Renié (J.-E.),—exposant de deuxième année, la première fois en 1867.—Souhaitons-lui la bien *revenue*. Diaz et Rousseau l'ont eu sur leurs genoux. Il fait, chose rare, honneur à ses maîtres sans s'habiller comme eux.

Son *Marais de Régus* (2020) est tout à fait remarquable. La donnée, l'effet, le plan, sont à louer de tous points. C'est tranquille et profond; cha-

que chose bien à sa place ; de très bons arbres, un ciel très-fin, et des eaux rares par leur transparente planitude. Dimension moyenne et sage. Bonne santé donc jusqu'ici, mais gare la contagion du grand.

C'est tout au plus si MM. C. et X. de Cock restent dans leurs proportions personnelles. Aucun doute à mon sens que dans leur peinture fort notable, surtout la première, très-accentuée, brillante, un peu trop conventionnelle, comme tant d'autres, à force de sincérité brave, mais qui manque de profonde étude et du savoir faire de détail; aucun doute que la réduction du cadre, ne profitât aux qualités comme aux succès de leurs belles et lumineuses *verderies*.

Les deux toiles de M. X. de Cock (652-653) ont une certaine puissance, avec un frais aspect ; le dessin de ses bêtes laisse à désirer quelque chose.

Celle de M. C. de Cock, *le Matin* (651), est toute ensoleillée de rayons clairs, si clairs qu'ils en sont quasi blancs. C'est fort élégant, réjouissant et rafraîchissant, très-*particulier*, vertu rare. Mais pourquoi M. de Cock n'appelle-t-il pas une main étrangère au secours de ses animaux ? Quel déshonneur à cela ? Surtout, quelle résignation nécessaire à telle insuffisance ! Wynantz faisait exécuter ses figures par A. Van de Velde, Wouvermans ou Lingelbach ; — Vander Heyden et

Moucheron par A. Van de Velde; — Claude le Lorrain, par Lauri, Miel ou Guillaume Courtois; — Jean Both par son frère Andries; — Hobbema par Storck, B. Gaël et d'autres encore; — Van der Neer enfin, dit-on, quelquefois par Cuyp. De si grands exemples autorisent toute imitation.

Avis à l'adresse de plus d'un éminent qui ne s'en doute guère.

Si d'autres l'étaient qui ne le sont point, M. P.-E. Michel serait encore plus justement un frais médaillé. *Les mauvais jours* (1710) sont un très-bon ouvrage assurément. Nous sommes en vérité bien :

« Sur les humides bords du royaume du vent. »

Mais, en dépit de ce qu'ont de rageur ces efforts de la tempête, l'image qu'en voici tourne à l'aspect veule, au faire courant et stéréotypé. On sent qu'après avoir porté le peintre, la facilité bientôt l'entraînera.

Sous le rapport du ton, — et même l'adaptation au sujet admise, — le jour est mauvais, — jeu de mots à part; et ce n'est pas au baromètre et au ciel seulement qu'il est lourd et terne, c'est dans l'exécution et dans la tonalité.

Chez M. Bernier, peut-être aussi, l'air ambiant manque-t-il quelque peu; au moins, — et certainement alors, — dans les deux côtés du tableau : la

Fontaine en Bretagne (207), où le jour perce d'ailleurs si vivement au milieu.

La *Lande de Kerlagadic* est, je le crois, de beaucoup supérieure, bien que la silhouette arboriforme,—et même l'herbiforme,—y soient généralement un peu lourdes. On voudrait aussi plus de lointain, et des distances mieux marquées par les tons successifs. Il ne faut pas que les objets s'éloignent, par l'effet de la dimension seulement.

La part faite aux réserves, c'est une fort belle chose que cette lande, remplie d'accentuation et de puissance. Ce pays est bien *lui*, non-seulement par les lignes, mais aussi par la substance des objets. Beaucoup de science de l'herbe et du terrain.

Et pourtant, tout cet aspect, au point de vue du peintre, me laisse un peu froid. Serait-ce l'atmosphère du pays, et le soleil y est-il donc effectivement si collet monté ?

Les *Bords du Clain*, à Poitiers, de M. de Curzon (593), sont lumineux, fermes et bien *voulus;* mais la touche s'alourdit et s'arrondit un peu. Voilà, dans tout ce pont, des assises de pierres bien alignées : il n'y manque absolument plus que les numéros d'assemblage.

Par exemple, je refuse absolument la *Vue prise de Sorrente* (592), — étant donné le talent du peintre. Il y en a revanche à prendre ; il faut

aviser à ne pas peindre comme un éléphant marche.

Voilà, d'autre part, un petit tableau d'équipage plus modeste, et fait comme en se jouant par un homme qui pourrait beaucoup plus. On peut voir (malaisément, à cause de la place), dans les *Dunes de Hollande*, de M. Bellet du Poizat (177), comment, au lieu d'être lourde et grosse, dans l'uni de surface, une peinture, — esquisse libre, il est vrai, — peut être alerte et légère dans une pâte épaisse, inégale et saillante, où la brosse n'aurait pas été plus indépendante, si la main l'y avait laissé vagabonder sans propos.

J'avoue mon faible pour les esquisses un peu tapageuses. « Fiez-vous, » dirais-je avec une variante, au peintre sur nature, « fiez-vous à votre premier mouvement, c'est le bon. » L'esquisse est le premier mouvement.

J'aime fort ces dunes, et je ne pardonne pas à M. B. du Poizat de n'y avoir pas ajouté quelque plus grand travail, saisissant et chaleureux, comme son *Canal de Bouc* de l'an passé.

Les deux *verdures* de M. Hanoteau sont de beaucoup préférables à celles de 1868 : — je ne veux pas employer, cette fois, le mot de verdure en sarcasme, bien que je trouve toujours ici la tendance par trop systématique, et la tonalité crue. Mais notre œil a ses fatalités, qu'il faut subir en soi-

même et accepter chez les autres. Celle-ci crée, pour M. Hanoteau, des difficultés dont il se tire encore habilement. Je ne sais pourtant s'il est dans sa vraie voie. Je chercherais autre chose à sa place; j'alternerais au moins. Ses tableaux trop prémédités, et qu'il veut tant remplir, restent vides (1150-51).

Le nom de M. Lambinet a de la célébrité,—méritée sous beaucoup de rapports,—mais qui serait plus grande, et alors de tous points légitime si, prenant un peu plus d'accent et de fermeté dans la touche, il se débarrassait surtout d'un rosâtre anémique dont toute sa palette est, par malheur, souvent infestée. Les peintres en bâtiment avaient leur coliques de plomb,—avant le zinc. Le rose,— avec le violâtre, le briqué, le lie de vin, ses affreux acolytes, — c'est la *peste* des peintres *artistes*, aussi ravageuse que peste puisse être. Jamais je ne cesserai de le crier! sus au rose! un remède contre le rose! en même temps que pour la chlorose et la lèpre !

Si j'étais à redouter, je voudrais être d'autant plus impitoyable à la roséole personnelle de M. Lambinet qu'elle nuit à de plus fortes qualités,—qu'elle m'empêche d'aimer sa peinture à mon aise,—et qu'il s'en peut guérir, aussitôt qu'il le voudra. J'en atteste un petit bout de *rivière*, actuellement exposé place Vendôme, et qui vaut les meilleurs Dupré. Qu'il redoute encore l'autre maladie, celle du grand.

Pour Dieu! Messieurs, voyez donc si les glorieux Flamands ont cru se rapetisser en nous laissant, presque tous en majorité, des toiles comme le *Buisson* de Ruysdaël, comme les *Ports* de Claude, comme les Hobbema, généralement inférieurs de taille à ceux-ci.

Après avoir parlé de *la Chasse au cerf* de Ruysdaël, à Dresde:

« Ruysdaël » dit M. Louis Viardot, — un bon juge — « me paraît aussi grand dans des cadres » beaucoup plus petits. »

Il y a là plus qu'apparence, il y a certitude. On peut s'en tenir au *moyen* si le *petit* doit trop coûter.

Le Rhin près d'Anheim (724) est à citer parmi les paysages, un peu vastes, qui semblent dans les facultés de leur auteur. Il faut noter le nom de M. de Schampheleer, dont la toile a de l'espace, de l'ampleur et de la sûreté d'exécution. Ce doit être un progrès sérieux puisque cet artiste, bien qu'exposant depuis quelques années, ne paraît pas avoir été distingué.

Il ne semble, à mon gré, manquer à M. H. Noël, pour être célèbre, que de mieux rendre la perspective aérienne, en donnant aux objets la profondeur, ou, — ce qui revient au même, — en faisant circuler l'air autour d'eux. Brosse habile et décidée, composition pittoresque et vraie dans le

simple ; force de ton, éclat de chaud soleil dans cette *Cour de nourrisseurs* (1816), ou bien un doux ton de grisaille dans les *Temps de Neige*, — toujours à Vaugirard (1817), voilà, sans aller bien loin, de belles qualités découvertes. Mais il ne suffit pas qu'on s'arrête avec plaisir devant ces toiles : il faudrait absolument qu'on pût y entrer. Que la porte se puisse ouvrir et je réponds qu'on y frappera.

Si je ne voyais, pour me chagriner, *le Fournil* de M^{lle} Collard (524) tout à côté de sa *Source* (523), je serais encore bien plus frappé de ce qui m'apparaît dans celle-ci. J'y trouve une énergie de couleur et d'effet, une profondeur de verdure, une solidité peu commune en général, mais qu'il est surtout rare de trouver dans une main féminine.

Il y a beaucoup d'autres peintures notables au Salon, dont les mérites incontestables, importants, mais très-divers, arrêteront chacun selon ses habitudes ou ses prédilections de pays, de nature et d'art. Ce sont, par exemple :

— Le *Simoun* de M. Th. Frère (973), sujet difficile en plus d'un sens, mais facile à pousser dans les yeux du public.

— La *Vue prise aux environs d'Alger*, de M. Bellel (175), solide et chaude peinture, trop préoccupée du Decamps.

— Les *Environs de Saint-Mammès* (489), de M. E. Ciceri, dont les aptitudes si vives et si compréhensives comportent par excellence le travail enlevé, l'esquisse de premier jet, l'à peu près charmant, mais dont le modelé peu profond s'adapte moins aux toiles un peu grandes et d'intention arrêtée.

— Les *Vues des environs de Paris*, de M. Wahlberg (2402).

— Les deux petits tableaux de M. Herson (1185-86). Souvenirs très-charmants du charmant Barbizon, le Barbizon des artistes et des poètes, *le seul et l'unique Barbizon*, mais non *sans succursales*, heureusement ; — ne nous brouillons pas avec Bourlon, Marlotte et lieux circonvoisins. — M. Herson est éminemment doué comme peintre. Par malheur pour l'art et pour lui-même, il s'est mis trop tard à la peinture........

« *Mais aux âmes bien nées*
» *La valeur* NE PERD *pas au nombre des années.* »

Les preuves en sont là; bien d'autres suivront, je le crois. Par le ton, l'exécution, le sentiment, M. Herson touche aux maîtres.

— Les deux toiles de M. L. Richet, qui sont toutes pleines de promesses des plus engageantes. Nous sommes encore à Fontainebleau, à *La Reine-Blanche* (2031) à *La Gorge aux Loups* (2032). Mais celui-ci, du moins, a toute sa jeunesse pour deve-

nir un maître à son tour. Qu'il écoute, admire et comprenne son grand instituteur, l'illustre Diaz, son exemple et son protecteur! mais qu'il fasse autrement que lui! Être *quelqu'un*, c'est la conquête qui vaut toutes les peines. Que M. Richet voie donc la nature à sa guise! avec le talent, il a tout le temps devant lui pour l'épouser, après l'avoir courtisée.

Ces deux très-jolies choses,— mieux que jolies, car le mot est gâté,—prouvent déjà que M. Richet est dans la très-bonne voie pour bien marcher et pour marcher tout seul.

— Le *Jardin antique*, de M. Leconte de Roujou (1431), tout à fait élégant et noble, bien caractérisé, bien antique, en effet, et d'une belle sobriété de manière.

— Les *Pins maritimes* de M. Pelouse (1893).

—Le *Cours du Charenton, Saintonge*, par M. Auguin (76), d'une généralité verte un peu monotone, comme l'est aussi la note pittoresque du peintre, mais que compensent la vivacité, le nerveux, la particularité.

—La *Vue d'automne, forêt de Fontainebleau*, et la *Vallée de la Sole*, de M. Ortemans (1833-34), qui, vues d'un peu haut, m'ont paru très-vigoureuses, avec de beaux étalements de lumière et d'ombre. De bons détails,—trop peut-être, mais que gâtent, par endroits la lourdeur du feuillage, et, — partout,—une préméditation de vieille apparence, par l'emploi des tons bitumineux et roux.

Je recommande encore, à mêmes titres, aux amateurs ou curieux attentifs qui ne tiennent pas à former un des anneaux de serpent de la foule :

— Les *Vieux Etangs*, de M. Asselbergs (69). Un air de famille avec Th. Rousseau vous arrête involontairement, — un peu de pastiche j'en ai peur. Mais peut-être bien n'est-ce qu'une supposition téméraire; alors il y aurait là d'autant plus d'avenir que c'est un début. De tout près, le modelé s'efface : on voit comme une mosaïque de pièces et de tons, à larges morceaux. Mais, à deux pas, l'exécution est suffisante, et l'illusion complète. Ton vigoureux dans la gamme claire, et belle transparence des eaux.

Pourtant le n° 69, du même auteur, m'inquiéterait sur son compte.

— Le *Bac de Port-Ru*, par M. Lausyer (1364), à regarder particulièrement.

Enfin, et pour payer à chacun son dû, surtout aux jeunes encore et loin du but, sans doute, mais qui déjà se personnifient ; — aux esquisses vives et bien présagères ; — aux jets spontanés, fantaisistes, — aux tempéraments quelquefois sauvages, mais insoucieux des grands effets et des attroupements, je cataloguerai d'après mes notes, et sans idée d'un classement relatif :

736-37. — M. Desmarquais : *Sous Bois*. — *Automne*.

636. — M. Dauvergne : *A Richerolles* (*Nièvre*).

598. — M. Daliphard : *Un Orage sur l'Allier*.

1423.—M. A Lecoq ; *Le Moulin de Champigny.*

1713.—M. Michelet : *Bords de la Rance.*

1734-35. — M. Monnier de la Sizeranne : *La Ville des Beaux.—Le Ruisseau de Margès.*

2397. — *Espagnols sur les bords du Tage,* de M. de Vuillefroy.

1392.—M. J. Laurens : *Le Chemin des Sables.*

4.—M. Abraham : *Les Roches du Gibel.*

2246.—M. Thierrée : *Paysage par un temps orageux.* Quoique un peu pastiche de Ruysdaël.

2148.—M. Schitz : *Une Matinée d'Automne.*

1868.—M. Pastelot : *Un Marché normand.*

III.

J'ai réservé, pour la fin de nos promenades et voyages, les heures à la fois les plus belles et les plus tristes,—tristes *ou* belles cependant, selon les humeurs, les âges et..... les occupations ; — le soir, et la nuit ! et dans la nuit j'ai compris l'hiver, la nuit de l'année, la nuit de la nature,— en deuil comme ses amoureux.

Il n'y a pas de plus admirable chose dans la création ; pas de spectacle plus sublime et qui justifie mieux l'adoration de la créature ; pas de plus cher au poète, au rêveur, à l'amoureux, — trois dans un ; pour tout être humain, enfin, qui sait voir, sentir et penser, il n'y a pas de trésor d'idées ou d'émotions, plus inépuisable, qu'un beau

soleil couchant ! et dans cette beauté, dans cette splendeur, combien de splendeurs et de beautés ! Tous ceux-là le savent, dont le cœur et l'âme ne sont pas morts-nés, ou morts-vivants, absents, éteints ou oblitérés ! Par tous pays c'est le chant triomphal de la lumière, aussi bien que le soleil levant, et mieux encore. Il semble que le matin soit un départ pour la conquête, et le soir un retour victorieux. Il semble que l'astre veuille manifester, avec plus d'éclats embrasés, la gloire et le repos de sa course accomplie, que l'entrain de joie de sa course naissante ! Quoi qu'on dise ou qu'on veuille, il est certain que le coucher du soleil nous enivre ou nous attendrit, nous grandit ou nous rapetisse, bien plus irrésistiblement que son lever.

Par tous pays, les couchers de soleil sont radieux. Je crois que ceux de France, bien connus, ne le cèdent pas à d'autres. J'ai ouï raconter ceux du Thabor et du Sinaï, du Nil et du Désert, avec une éloquence rare, et d'autant plus persuasive qu'elle était plus de naïve impression et moins de métier. Je n'en suis pas moins resté convaincu que si quelque oriental pouvait sentir ou parler de la sorte, il rapporterait de nos rivages et de nos plaines à Nazareth, à Suez ou au Caire, des récits de grands soleils couchants orageux auprès desquels pâlirait tout ce qu'on nous rapporte des leurs.

En peinture, le soleil couchant fait à la fois

pour l'artiste l'aisance et le péril, le triomphe ou le désespoir, comme il est pour les comtemplateurs sensitifs la joie ou le chagrin, selon qu'il se montre ou se cache.

Par son aide, le peintre obtient presque toujours un à peu près séducteur, et presque jamais un résultat convainquant; — on devrait dire *jamais*, si l'on ne raisonnait dans les données humaines. Claude le Lorrain a été, sous ce rapport, la gloire, la merveille, le magicien de l'humanité artistique, comme aussi le phénix, sauf qu'il n'est pas réné de ses cendres.

Il semble devoir rester l'unique au monde. Jamais avant lui, jamais, hélas! après lui, personne n'a représenté tolérablement le soleil se couchant dans un ciel pur, en plein firmament, vainqueur de tous les nuages. D'aucuns ont tenté de suppléer Phœbus : tous ont été des Icares.

On a mieux réussi les couchers orageux,—trèspeu, chez les anciens, avant ce siècle-ci. La fibre était en eux moins tendre, plus dévote et moins adorante. Le naturalisme était encore à naître, et l'on sait que J.-J. Rousseau fut l'initiateur de nos sens et de nos cœurs à la perception consciente, à l'émotion, aux ivresses nées des spectacles infinis de la nature paysagiste.

Le filon ouvert par J.-J. Rousseau devait être le départ d'une mine sans fond, mais plus ouverte, plus propice encore à la poésie qu'à la peinture. Il ne faut qu'un assez modeste rimeur pour

que ce feu sacré l'élève un instant au-dessus de lui-même. Il faut un grand peintre pour toucher de son pinceau l'astre fulgurant, alors même qu'il est le plus empêtré dans les nuées qu'il bouscule.

On ne s'attendait pas, — pourquoi pas cependant?— à trouver un nouveau Claude au Salon; mais on y trouve plus d'un peintre qui semble, avec les goûts poétiques de Jean-Jacques, avoir cherché, pour sa palette, une brûlante inspiration, dans les soirées de fête où le ciel nous invite. Au reste, ici comme ailleurs, il faut négliger les essais trop peu réussis, alors même qu'ils seraient méritoires. Le temps et la place nous font la loi; c'est même un des graves inconvénients de ces exhibitions, à la fois immenses et éphémères. On est placé dans cette alternative d'une critique au pied levé, qui vienne à temps et qu'on lira toujours trop, ou d'une critique approfondie et partant tardive, qu'on ne lira pas assez ou plutôt pas du tout.

Dans le paysage proprement dit, et dans le paysage mi-partie genre, peu de peintres ont regardé, même le soir, le soleil dans les yeux. Le plus hardi de tous, c'est M. Potter, dans ses deux tableaux : *Soleil couchant dans la Camargue* (1977) et *le Soir dans l'Italie méridionale*.

M. Potter est encore un de ces talents en voie d'éclosion, qui, tout en se permettant quelque marge au-delà de leurs derniers tableaux,

eussent été sages de se modérer un peu plus, et pourtant celui-là paraît assez apte aux grands développements. Mais il fallait aller plus *piano* peut-être, pour arriver plus *sano*. Je crois toujours fermement à la valeur exceptionnelle, à l'avenir de M. Potter; j'en ai signalé l'autre fois d'assez bons témoignages; mais, dans ces preuves, il y avait de l'extravagance, au moins du trop osé. C'est par ce dernier mot seulement qu'il faut désigner le dernier excès qui demeure, un double excès, par double ambition de taille et d'effets. En se réduisant du tiers ou de moitié, le peintre eût attendu plus utilement, et plus agréablement pour lui-même, dans un succès relatif plus prononcé, qu'une ou plusieurs années, en faisant pousser ses ailes, eussent assuré son vol.

Il y a dans ces deux ouvrages beaucoup de réussite pour encore plus de témérité.

Dans le *Soir en Italie*, dans ce vaste pays épique, dont l'ombre et la lumière se disputent les larges étendues; dans ces plaines ondulées, bordées de pentes majestueuses, on respire un beau sentiment imaginaire de la terre antique. Les longues étalées d'ombre douce, encore tout imprégnées de rayons diffus, ont de la grandeur et sont on ne peut mieux distribuées. Le temps et l'espace de ces âges héroïques sont tout à la fois grandement, éloquemment et simplement vus,—de la seconde vue d'un poëte. Mais hélas! dans cette lutte si dangereuse, il arrive au plus fort que

« le pinceau *tombe*, que le tableau *reste*, et que le soleil *s'évanouit*. » M. Potter, qui sera peut-être un jour très-fort, était trop faible encore pour forcer le soleil à lui tout accorder.

Cette lumière est trop *de la couleur*, et l'or de tous ces rayons serait bien pâle, même dans les pays tempérés : impossible de se les figurer tels, au bord de la mer Ionienne, dans les vallées du Brutium ou de la Lucanie.

Le soleil qui se couche *en Camargue* dans ce lit de nuages enflammés a le défaut contraire ; il est trop rouge, et d'un mauvais rouge tuileux.

Mais ici, chose bizarre, il en est seul affecté. Le marécage immense, coupé de belles flaques miroitantes, paraît d'un ton brusque et puissant à la fois ;— le ciel est furieux, et bien dans la question, mais il crie en fausset.

Beaucoup à louer du reste, et très-fort. Ces paludes mortifères déroulent dans un saisissant infini leurs perfidies de noues et d'îlots, d'étangs et de tourbières. C'est le royaume du limon, de la vase et des mousses putrides, du jonc, du scirpe et de la schenchzerie, fiers géants dont le pied baigne à travers les tristes et gras végétaux qui se gobergent dans ces croupissements. On en sent l'odeur lourde, fade, écœurante. On y entend chanter le crapaud et la grenouille verte, et siffler la vipère. On y devine les visqueux embrassements des sirènes et des salamandres. Et si, de ces effrois physiques, l'esprit s'élève aux tristes

pensers que le lieu justifie, on se prend à voir Marius campant dans ces désolations (¹), et l'on sent qu'un rêve prophétique, ouvrant la destinée lointaine, lui dût montrer les affres à venir des marais de Minturnes.

Voilà donc deux fois que je consacre un peu plus de temps à M. Potter qu'on en octroie d'ordinaire aux nouveaux venus. Je brûle mes vaisseaux de critique sur son nom. C'est à lui de me sauver. Je le crois jeune et j'ai confiance. Il y a là de grandes vues de peintre et de poète. Puisse en lui s'exercer la pratique de l'un sans que le souffle de l'autre périsse.

Mais je lui dirai pour la fin, en guise d'amer, comme à M. de Cock : Méfiez-vous des figures,— humains ou bétail ! Ce n'est pas plus dans l'Apocalypse qu'à Nuremberg qu'il faut les aller prendre. Etes-vous père ? c'est possible ; mais ces joujoux-là ne restent pas chez vous ; vous n'avez pas charge au dehors de la tranquillité des familles et de la joie des enfants. Remettez donc vos taureaux dans leur boîte !

Avec M. Defaux (658), nous voyons le ciel se coucher *par cheux nous*. Voilà nos canards, sauvages ou privés, nos amis et familiers arbres, nos ruisseaux, nos herbes, nos troncs moussus, nos horizons moyens, toute cette riche

(¹) Caii Narii Ager. — Camargue.

nature, chaude et dorée souvent, elle aussi, mais fraîche à son heure, variée par tant d'accidents pittoresques, et bigarrée des mille couleurs de nos pays tempérés. Le couchant de M. Defaux, où le soleil ne se montre pas en personne, mais qu'il embrase, est violent, c'est certain. Il vous arrête et même vous empoigne. Les uns disent qu'il est brutal et serre trop fort; d'autres, que c'est pour notre bien.

Après plusieurs visites, je reste avec les contents. Je crois que la qualité prime le défaut, et je trouve le résultat d'effet—surprenant. Je vois les taches, les lourdeurs, la petite bête et la plus grosse, oui! mais, au péril encore de mon crédit, je crois que si Diogène revenait chercher un peintre au Salon, devant cela seulement, s'il ne l'avait pas déjà fait devant d'autres, il éteindrait sa lanterne.

La rallumerait-il devant le *Printemps* (659)? Eh! eh!......

Delirium ingens, 3ᵉ cas! J'aurais été fort heureux de pouvoir dire autre chose à M. E. Breton, — qui n'est pas seulement le frère de Jules, — à ce peintre éminemment oseur et chercheur, fureteur hardi du domaine de la réalité poétique, un peu l'Hawthorn et le Poë de la peinture, en tous cas très voyant, et individuel comme pas un.

Mais il vient de s'égarer dans le torchis vert et rouge. Son soleil couchant est à recommencer;

voilà tout. C'est aussi simple que cela pour un homme de son talent, et, s'il m'en croit surtout, à recommencer plus petit de moitié. Par saint Hubert! Messieurs, quand il faut se garer du loup, on ne se fait pas plus gros qu'on est, on se ramasse. Le grand, en peinture, c'est un loup féroce, qu'il y a d'ailleurs bien rarement gloire et nécessité de combattre. Nous reverrons tout à l'heure M. E. Breton dans son beau.

On pourrait hésiter à classer M. Guillaumet dans le genre ou dans le paysage, car voilà de grands et beaux animaux, bien bâtis et qui tiennent leur place ; — une femme et son enfant, 2 hommes et un chameau. Mais je vois aussi de très-vigoureux fonds de montagne, et je vois surtout que tout l'or d'un soleil couchant d'Afrique fait resplendir ces laboureurs du Maroc, et le *bœuf à bosse* de l'endroit.

C'est réellement, et sans emphase, une superbe toile que ce *Labour* (1128). On ne peut tout décrire, et j'y serais impropre cette fois, ignorant tout à fait le pays. Ce sont de ces représentations, de la vérité desquelles on peut dire : « Je n'en sais rien, mais j'en suis sûr. » Ce dont on n'est pas sûr, c'est que ce ne soit pas plus beau que la réalité. Caractère, solidité, force d'expression, éclat de peinture, soleil incroyable de beau rouge doré, conduite et distribution supérieure du cé-

este fluide, en vérité, tout y est. J'abandonne le reste aux critiques.

Autres feux mourants de là-haut, autre Afrique, autres barbares, autres effets, toute autre manière ; mais toujours du talent, toujours du caractère, de la personnalité, toujours du succès et de vifs compliments pour M. Berchère et pour son *Halage au lac Menzaleh* (195). Les qualités comparées de ces deux peintres ont des rapports et des écartements. La pâte, épaisse là-bas, est ici mince. Les traces originaires du contour se dessinent ; la brosse, fougueuse tout à l'heure, se tempère sans être molle, tant s'en faut, et quelquefois caresse ; l'effet est plus contenu.

Les intentions aussi sont différentes ; l'heure est changée, le soleil s'éteint en rouge dans une brume violâtre. Ses derniers rayons éclairent d'un trait de feu les horizons du lac. La digue, le chameau, les haleurs sont dans l'ombre, une belle ombre, *sui generis*, qui sera la nuit tout à l'heure. Il y a là trois hommes courbés sur le câble auprès du chameau, détachés tous à distance l'un de l'autre, qui sont du meilleur galbe typique. Au moral, abrutis, assommés, pétris par la main de fer de la corvée, passés à l'état de chameaux humains. Ce sont de ces figures copiées et créées à la fois par l'artiste. C'en est encore une autre excellente que celle du jeune garçon juché sur le chameau, et qui trône comme s'il

n'était pas encore d'âge à la peine, ou qu'une condition supérieure l'en préservât.

Ce halage est, à mon goût, l'un des meilleurs ouvrages de M. Berchère, et j'en ai déjà vu beaucoup de bons.

IV.

Bien peu d'artistes ont célébré, cette année, les laideurs de l'hiver, — aucun ses beautés relatives, au moins d'une façon qui mérite une particulière attention.

L'hiver, au Salon, sous son aspect dur et morne en plein jour, c'est, avant et par-dessus tout, un fort beau *travail* de M. Chenu, l'empereur et roi, semble-t-il, de toutes les neiges de la peinture, — le Garde (473).

Il faut, dans les œuvres de M. Chenu, considérer distinctivement deux hommes : d'abord un peintre spécialiste et reproducteur à trompe-l'œil, de première force. — C'est en cela qu'un tableau de lui peut, mieux que pas un, être appelé *travail*, — peintre à brosse ferme et presque dure de la nature en général, êtres et choses — très fort aussi de ce côté.

Puis ensuite, le peintre metteur en scène.

Jusqu'ici le sujet de ses tableaux, le choix et l'agencement de ses personnages avaient été des

plus vulgaires, et d'une parfaite banalité. Populaire de tous états, promeneurs et passants, chevaux, ânes et voitures, tout cela ne faisait rien, et ne disait rien, qui signifiât quelque chose. Le personnel de M. Chenu était vrai, sans doute, mais, —disons-le franchement,— plutôt mauvais que bon, quant à son rôle intellectuel.

Il y a grand progrès cette fois ; l'épisode formel est arrivé. Voici qu'il se passe enfin quelque chose de particulier, qui doit être exprimé particulièrement, et qui témoignera de l'esprit ou de la maladresse du raconteur : Un chariot couvert, abritant une famille nomade, est arrêté sur une route en pleins champs ; père et mère sont descendus sur le tapis de neige où se confond la route ; un assermenté quelconque visite les papiers ; voilà bien de quoi fournir des physionomies, des types sérieux ou plaisants, comiques ou burlesques. Sans avoir déployé grands efforts, l'artiste s'est bien acquitté de sa tâche ; tout son monde est à son affaire, et bien *participant*.

On n'est pas sans quelque inquiétude pour le *peintre* à force de le voir précis et minutieux dans certains détails. Il vous vient de loin un souvenir de Demarne, spirituel arrangeur, quoique assez factice, mais pauvre peintre au fond, bien inférieur à M. Chenu comme portraitiste et physionomiste, et surtout dans la *peinture* proprement dite ; aussi me demandé-je pourquoi son nom me revient ici tourmenter.

Dans sa *Nuit* (324) doublée de l'hiver, M. E. Breton retrace un des plus poignants effets de la nature dans tout son triste, un de ces aspects les mieux faits pour abattre l'insouciance ou la joie des heureux, et pour alourdir le poids de toutes les misères.

La campagne est, de pied en cap, habillée de frimas, et le blanc suaire de la neige enveloppe sous ses sinistres plis toutes les choses de la terre. L'hiver est là bien chez lui, seul occupant et seul maître. Du blanc sous vos pieds, du blanc autour de vous, du blanc au loin comme auprès, du blanc sur tous les corps et du noir dans les âmes.

C'est aux abords d'un hameau. La solitude humaine est profonde, et la parole appartient aux corbeaux, qui tiennent leurs conférences de mauvais présage sur le squelette blanchi des grands arbres. Au hameau, pourtant, quelques lumières vivent encore ; elles percent plus de trous que de fenêtres, de ces trous de misère que font les pauvres gens dans leurs torchis de murailles, pour que l'inexorable impôt soutire un peu moins de leur maigre pécule.

Il y a donc là des humains, et ces chandelles misérables sont des lumières de salut qui vont réjouir au loin le piéton perdu dans les neiges. S'il peut se traîner jusqu'ici, du moins y trouvera-t-il un pichet de cidre, un croûton et le lit de paille.

Toutes ces choses de la nuit claire, sèche, cré-

pitante et glacée, sont d'une grande et solennelle tristesse. L'artiste y a mis tous ses souvenirs de poésie nocturne.

Sa manière de peindre est des plus libres, sans aucune idée de recherche textuelle; et même a-t-elle un apparent excès de négligence qui, je le crois, concourt à l'expression d'un sentiment intime. Quant au ton, il est parfait d'adaptation à ces mélancolies. On se demanderait bien si la nuit sans lune pourrait être autant éclairée que cela par la neige, et si la neige, tant éclairant la nuit, pourrait nous paraître aussi grise que cela; mais ce seraient des querelles trop subtiles. Il faut admettre un certain degré de convention partout, dans la peinture; et, par suite, il se faut abstenir de trop éplucher les moyens auxquels on est redevable d'une si profonde impression!

MARINE

Si ce n'était pas comme un hommage sa mémoire, ce serait encore volontiers comme un hommage au talent, qu'on ferait les honneurs de ses premières lignes à M. Paul Huet, pour ses *Pêcheurs de Houlgatt* (1219). Il y aurait, dans cette seule et superbe esquisse, de quoi justifier le deuil de l'art à l'occasion de la mort d'un artiste.

Mais qu'étaient donc devenus M. Paul Huet et sa peinture, dans les dernières années de sa vie? On se demande si la toile que nous voyons au Salon est, dans son œuvre, ancienne ou récente? et, dans ce dernier cas, comment alors cet illustre pionner du romantisme dans l'art a-t-il pu, depuis si longtemps, sinon se laisser oublier, au moins se dérober au public?

Cet aspect de côtes et de mer, argentin et blond, de tons si fins, et de vue si fidèle, est une

des meilleures choses, en ce genre, que j'aie jamais rencontrées. On en voudrait enlever,— mais non pas pour le ton,— la petite figure qui semble, à deux pas, un pourpoint et des chausses rouges de quelqu'un de la cour du roi Lear.

Un des artistes de ce temps-ci dont le talent doit le plus, à mon sens, exciter l'intérêt et la curiosité sympathique des amateurs, c'est celui de M. Hereau, qui, du paysage rustique intime, s'est bravement et bellement embarqué, depuis 2 ou 3 ans, sur un excellent bateau fin voilier, dans la peinture maritime. Il faut faire un très-vif compliment à l'auteur comme à l'acquéreur de l'*Arrivée des bateaux de pêche* (1179).

Pourtant, au nom de ses chauds partisans, dont je suis un, je supplie M. Hereau de se surveiller lui-même.

Quelqu'extraordinaire que soit souvent le talent de M. Jongkind, il n'est pas admissible que M. Hereau s'en tourmente la mémoire. Il faut laisser à chacun, avec un soin égal, ses défauts et ses qualités. Les qualités de M. Hereau sont de haute valeur, et il est *quelqu'un*, par excellence; mais il savait être à propos jusqu'ici, fin ou fort, prodigue ou ménager. Il deviendra, s'il n'y avise, dur et martelé, sans choix ni préférence. Qu'il examine bien sa mer et son ciel, celle-là toujours si souple, même dans ses colères, et l'autre si léger, même dans ses lourdeurs!

Il est bien rare, en peinture, de se sentir, si vigoureusement saisi qu'on l'est, à toute première vue, par les *Bateaux de Pêcheurs au Tréport*, de M. Karl Daubigny (630).

Ces basses roches sont admirablement sombres, et jamais noires ; rien ne manque au *ciel*, dans le style violent, comme ton, exécution et forme.

Quels rapports *trouvés* que ceux de ce vert glauque de la mer à ce noir corbeau des rochers! Il y a, sur l'horizon de gauche, un certain ruban d'eau suivant les récifs en ligne parallèle, qui transportera tout *voyant* coloriste, habitué de nos mers du Nord; et comme tout cela, nuages et vagues, bateaux, pêcheurs, imagination et souvenirs, est bien enlevé, secoué, tourmenté, ballotté par ce temps venteux, gros de férocités !

On signale de la dureté, du tintamare, de l'effet trop cherché. Je n'y souscris point quant à moi : ce sont les inévitables de pareil sujet et de pareille scène, énergiquement rendue.

C'est une chose vraiment et toujours trop facile que d'extraire le défaut de la qualité même.

Bien que nous soyons ici dans ses domaines, il serait superflu de parler longuement d'un homme de la notoriété de M. Le Poittevin.

Nous retrouvons dans ses *Casseurs de glace* tout le savoir-faire et tout l'esprit auxquels ce doyen de nos mers nous a depuis si longtemps habitués.

Ce n'est déjà plus d'hier que M. Bénard expose, et jamais, paraît-il, aucune marque d'attention, ou tout au moins de distinction officielle, ne l'est venue chercher. S'il avait, déjà plus d'une fois, produit quelque chose d'aussi bon que son radeau *Norwégien* (182), ce ne serait pas là je le crois, bonne justice. Mais alors la place à lui faite, sans nécessité de grandeur, dans une des grandes salles de *sacrifices*, n'annonce à son profit aucune résipiscence.

En dépit de quelque embarras partiel dans l'exécution, c'est une fort belle chose que ce radeau norwégien. Les vagues de la mer et du ciel, chacun en soi remarquables, sont en rapports furieux, mais excellents. Le peintre a bien compris, bien rendu la scène physique et morale.

Sa main est vigoureuse, et son œil est plein des choses maritimes. Cette mer-ci doit plaire à ceux qui savent *la Mer*.

On connaît les nombreux ouvrages de M. Belly. C'est presque du superflu que d'en faire un éloge accentué. Tout le monde se souvient de ce beau « *Soir en Egypte* » du dernier Salon.

La *Pêche aux Dorades, Calvados* (180), est un des meilleurs morceaux de l'artiste. Tout y brûle de chaleur, et n'y brûle même que trop, pour nos climats. Mais, placez la scène où vous voudrez, pourvu qu'on y brûle, et vous en féliciterez chaudement l'inventeur.

Si M. Porcher pouvait s'allégir la main et surtout, surtout, ouvrir sur ses tableaux une fenêtre solaire qui les éclairât davantage, ce serait un peintre de grande et immédiate valeur. Le sentiment de poésie triste et sincère, l'individuel je ne sais quoi dont il marque ses toiles, font bien vivement désirer qu'il se complète par un surcroît de lumière, et par un léger *décroît* de pésanteur qui ne lui laisserait plus que la solidité.

Sa *Plage en Normandie* (1974) est, par modération de taille très-probablement, fort supérieure à son *Etang en Sologne* (1973).

Certes si quelqu'un, en peinture, mérita jamais le nom de *piocheur*, c'est M. Masure. On peut croire, il est vrai, que sa pioche eût creusé plus profond, s'il n'était pas en plus *recommenceur* uniforme à ce point. On dit quelquefois que le peintre « se marie avec son sujet; » alors M. Masure est l'ange de la monogamie: car voilà, pour sûr, au moins douze ans qu'en voyant ses premières bandes réglées, superposées, de terre, de mer et de ciel, j'ai cru, sous l'étrangeté de ces parti pris, voir poindre l'avenir d'un talent original et fort.

Mais celui-là n'a jamais produit qu'un tableau, toujours le même, et nous avons ici les meilleurs de ces échantillons : Le *Calme* et la *Brise* (1652-53).

Les ciels sont charmants. La transparence des eaux ; une bande lumineuse à l'extrême

lointain de la mer, et des voiles où le soleil est répercuté à parfaite illusion ; de l'air et de l'espace, distinguent la première des deux toiles. Avec certaines qualités identiques, la seconde laisse à critiquer quelques lourdeurs, surtout dans les jets de vagues, et dans leurs franges, et aussi le défaut d'arrête assez vive dans les rochers.

Somme toute, le résultat est des plus frappants. Cette peinture, éclatante, éblouissante même, ne ressemble à celle d'aucun autre peintre connu, dans aucun temps. Si pour quelques-uns elle paraîtra folle, on pourra dire que c'est à force de vertu. Mais l'artiste ne perdrait pas ses qualités à varier un peu la disposition de ses lignes. Des droites et toujours des droites, un horizon de mer tout en haut du cadre, ce peut-être bon une ou deux fois, mais toujours !

Quant on fait un siége on n'en reste pas à creuser des parallèles *ad æternum*. A ce jeu, la place ne se rendrait jamais.

Une fort bonne marine, par M. Bouquet, *Marée basse* (301), est placée trop haut pour qu'on la puisse apprécier à son aise.

Beaucoup d'éclat et de bonne lumière, de la vérité dans les détails, un bon sentiment marin, voilà bien le signalement d'un peintre, matelot, pêcheur et bourgeois de Roscoff, ayant son pignon et sa digue à même les grands et sauvages

enrochements de mer qui bordent la baie de Morlaix. Au surplus, je voudrais bien pouvoir attaquer cet emploi des rares et multiples aptitudes que M. Bouquet tient à son service. Il serait dommage de le voir se détourner peu ou prou de l'art considérable et nouveau dont il est l'incontestable et incontesté créateur, et que je vais bientôt aborder.

Il me resterait à parler avec développements, —si l'*impossible* était aussi peu *français* qu'on le dit,—de plus d'un autre célébrateur de la mer.

—Les *Environs de Venise* et le *Bosphore*, de M. A. Rosier (2064-65), valent mieux que les Ziem d'aujourd'hui. C'est moins excentrique d'effet, et plus sincère d'intention.

—Dans la *Rivière d'Hennebont*, de M. Le Sénéchal de Kerdréoret (1523), on remarquera sans doute un peu de *chic*, influence du professeur. L'élève me semble avoir en lui-même tout ce qu'il faut pour s'en dépouiller avec avantage. En acquérant ce que le travail donne, il gardera son propre fonds: de la finesse, un bon sens artistique, une grande habileté de main, et la touche détaillée la plus vive, dans la forme jusqu'ici la plus incomplète.

— Il est difficile de comprendre pourquoi M. Jongkind, cet artiste si doué, si fécond,—trop fécond,—et souvent si fin dans son désordre ini-

mitable, apporte au Salon ce qu'il a fait de moins bien (1274-73).

—Un avenir de grande étendue, déjà plus même, un présent qui, *dès à présent*, tenterait bien des amateurs et des camarades, c'est celui de M. Thiollet. Qu'il se gare de la fécondité, de l'a peu près, des invite à la vente facile ; ce serait galvauder des dons de vrai peintre et des facultés d'artiste sérieux. Bien voir le *Soir à Grandcamp* (2248), c'est se donner, avec un vif plaisir actuel, celui de pronostiquer, *sous conditions*, une belle carrière à l'auteur.

—Encore une esquisse enlevée par une main sûre, excellemment tripotée, d'un très-bel effet, et d'un ton très-fort,—je ne crois rien dire de trop. *Souvenir de Terre-Neuve* (1619), par M. Paolo Manzoni. Une aventure de mer qui vous fait goûter vivement la copie, mais peu l'original ;—un de ces tableaux tels, qu'à les voir, et n'était la prudence, on prendrait, les yeux fermés, tout ce qui serait signé de ce nom.

Enfin, je quitte la mer en recommandant très vivement la *Pêche du Hareng*, de M. Th. Weber.

Et puis encore une bien modeste, mais très-fine pensée peinte, par M. A. Bouvier (309), *Marine*.

GENRE

I

La jeunesse est partout la bienvenue des cœurs. C'est l'âge des espérances, réjouissantes et charmeuses pour ceux qui la saluent autant que pour elle-même; c'est l'être frais et pur en qui nous incarnons nos corps et nos âmes tombés en lambeaux. C'est l'esprit ouvert et croyant, où nos esprits si tristement futés revivent l'heureuse et souriante bêtise de la vingtième année.

Nous avons beau si coûteusement savoir que rien ou presque rien de bon n'est possible en ce monde; nous nous obstinons à lire dans ces yeux clairs de la franchise, et sur ce blanc épiderme de la vérité, qu'à pareille créature cela seul doit être impossible, qui serait bas et mauvais.

Aussi la jeunesse attire, sans avoir d'autres

peines à se donner que d'être elle-même. Nous n'avons souci qu'elle fasse preuve de qualités, tant nous sommes enclins à les lui prêter toutes ; et quand celles-ci se montrent, pourtant, quel accueil et quelles fêtes! Comme les portes sont tôt grandes ouvertes! Comme la maison du cœur se fait belle et se met *en ses états* pour offrir à des hôtes si charmants son hospitalité la meilleure.

L'art est une autre et double vie, dans un monde à côté, vie toute acquise aux beautés des esprits et des corps ; l'artiste a donc double jeunesse dont l'enchantement se communique et devient l'aimant de toutes les sympathies. Il n'y a pas de plus vif plaisir, pour qui met quelque passion dans les choses de l'art, que d'assister à l'éclosion d'un talent, et je ne sais, pour ma part, si la découverte de quelque île nouvelle fut jamais au navigateur plus bénie trouvaille, qu'à nous celle d'un véritable artiste naissant.

C'est la joie des amateurs pénétrants; ce devrait être, hélas! le bruit public et l'appât de la foule, et c'est à coup sûr le régal d'un critique sans empois et sans morgue, que les débuts dans les expositions ; les simples surtout, les silencieux, les discrets, qui semblent s'ignorer, ou du moins font tout comme, en arrivant sans éclat ni tapage.

J'aimerais à leur donner toujours le pas sur les autres, à m'occuper d'eux seuls, au besoin. Ce serait un système fort intéressé de ma part, à ce moment où les jours qui se culbutent sur nos

têtes, vont tout à l'heure faire une antiquaille de ces pages.

Les acquisitions nouvelles que fait l'art, ou les consécrations définitives qu'il prononce chaque année, ne sont jamais très-nombreuses ; ce serait trop beau ; mais elles le sont assez néanmoins, et surtout se succèdent assez régulièrement pour faire de la peinture française la plus riche de toutes les peintures nationales, aussi riche, n'en déplaise à messieurs les Hollandais et les Belges, que toutes celles de l'Europe réunies.

Dans les catégories de peinture que je n'ai pas encore parcourues, je compte, au titre sus-indiqué, comme tout-à-fait hors ligne :

— Dans le genre proprement dit, M. Max Claude, M. Berne Bellecour, M. Jolyet.

— Dans la peinture militaire, M. Detaille.

— Dans la nature morte, M. Vincelet.

M. Max Claude me fournit un premier et très probant exemple de la difficulté des classements précis. Ce n'est point un débutant, il s'en faut, puisqu'il est médaillé de 1866, exempt de 1868 ; il avait au précédent Salon un petit tableau déjà très notable, *le Chenil*. Mais ce n'est point encore, que je sache, un nom populaire, ni même répandu ; le sera-t-il jamais ? ce n'est pas la question : qualité n'est pas renommée ; l'accord en est plus rare qu'on ne croit. Il y a là des conditions de commune por-

tée, de savoir-faire, de hasard, d'heur ou malheur, de faux goût, de moyens factices, qui font que la réputation est pour les artistes, un des plus gros magasins d'étrangetés parmi tant de magasins du même genre. Les lauriers poussent quelquefois sur les têtes comme font, dans la campagne, ces graines emportées par le vent et qui vont germer au hasard de son souffle. Il y a maint et maint artiste, à Paris, dont les noms et la gloire remplissent les journaux, les revues et les bouches, et qui, de l'aveu des plus forts, sont infimes, en regard de plusieurs qui restent relativement inconnus.

Impossible cependant qu'il en aille ainsi pour M. Max Claude, s'il fait bientôt quelques tableaux tels que ses *Récits d'un chasseur* (494). Il n'y manquera, pour certains goûts, qu'un peu plus de force et de réalité de couleur. Mais l'harmonie douce et dorée qui vient ici suppléer à l'exact est à tel point charmante, qu'il n'y faut pas quereller. C'est une gamme chromatique de tons blonds délicieux.

Quant au reste, esprit, physionomie, fermeté, touche légère néanmoins, air ambiant, tout y est. Les chiens sont excellents de tous points ; la scène est d'une intuition créatrice ou devineresse à ravir : ce jeune et ce vieux, quelle observation ! comme l'*ancien* ment bien avec la pleine conscience du chasseur ! et quelle attention goguenarde chez le jeune ! Il faudrait pouvoir y insister

davantage ; c'est une rare friandise pour quiconque est gourmand de peinture et d'esprit.

M. Berne-Bellecour vient changer en quatuor un trio déjà célèbre de maîtres artistes, amis ou paren

Son tableau sera peut-être un peu bien familier pour les gens qui ne jugent pas la peinture en son for intrinsèque. Il sera trop prosaïquement comique, trop observé dans le courant de la nature humaine, pour que ceux-là croient à tant de qualités techniques. Il sera trop plein de ces mêmes qualités pour que ceux-ci ne lui reprochent pas d'avoir, au départ, pris un peu trop bas son sujet.

Désarçonné! (204), cela sent un peu bien son *La Marche* et son *Tattersall*. Un jockey tient au bras son maître éclopé, vieux chasseur ou coureur *ci-devant*, qui se traîne la tête basse, en tâtant ses vieux reins compromis. On sonne à la porte d'un logis, un mur est derrière nos gens, c'est tout ! — mais voilà, dans ce *peu*, — de la peinture vraiment forte et de l'observation bien sagace ! C'est très-grassement modelé, solide et brillant, d'une bonne et robuste couleur; l'exécution n'est pas monotone ; le procédé diversifie bien tous les objets et toutes les matières, qualité rare, et sans laquelle on ne va jamais loin.

Dans le *Sonnet* (205), l'artiste a voulu se montrer apte aux élégances; il y a réussi.

Peut-être bien, sans le titre, douterait-on si c'est un poète qui machonne ses rimes, ou quelque délaissé qui revit son amour dans des lettres menteuses? Mais la figure, en tous cas, est parfaite, et peut convenir aux deux fins. Il faut demander ici, pour le paysage,—distingué d'ailleurs et bien approprié,—quelque peu de la force et du ton dont le peintre humoriste s'est montré capable tout à l'heure. Le poétique n'exclut pas une mesure de réalité végétale et de vie dans la nature.

Encore un regret, à ne pouvoir prolonger et fonder davantage mes félicitations à ce jeune arrivant, désormais arrivé.

M. Zamacois, Vibert, Worms et B. Bellecour vont pouvoir jouer aux quatre coins du talent.

J'associerai tout de suite à ce regret M. Jolyet, avec qui je ne saurais, à mon goût, rester assez longtemps; d'autant plus qu'on ne vous y dérange guère. O public! Éternel attrapé! comme chez le barbier, on pourrait toujours lire écrit dans ses yeux : « Je trouverai les bonnes choses *demain.* » Il n'a jamais de goût ni d'esprit que sur l'escalier; encore est-ce le goût des autres. La foule admire de droite et de gauche d'effroyables chefs-d'œuvre, infectés de *bien fait* et de grivois luisant; mais qui regarde, qui voit même les *Contes de la grand'mère* de M. Jolyet? Il est vrai que c'est grand comme la main. Rarement plus petite œuvre d'art fut si grosse d'enseignements et

de réflexions. Vous voyez une chambre de gens pourvus, — tout au plus. Un mobilier de rigueur, propre, net, absolument vulgaire ; l'existence la plus prosaïque et la plus sèchement régulière.

Un honnête logement, où rien n'existe en dehors de la vie matérielle, froide et serrée, rien en plus de la vie morale, réduite au strict horizon du foyer. Il y a du feu qui ne doit guère chauffer que la bouillotte ; la grand'mère tricote auprès de ce feu, contant le Petit Poucet ou Peau d'Ane. De l'autre côté, fillette et garçon l'écoutent à cœur-joie. Sur le carreau jouent deux ou trois moutards encore sans sexe, et sans oreilles pour des idées, même élémentaires, mais suivies. En dehors de ce petit monde et des chaises, rien! sur la cheminée, droite, mince et coupante,—en bois ou marbre peint,—à part deux ou trois tasses blanches et la théière idem—rien! Au-dessus, rien! qu'un miroir de 10 fr. et deux lithographies, un buis bénit fiché entre miroir et mur, et ce mur, à parois grises, froid, comme tout est froid là-dedans. Tel est cet intérieur,—paradis des tendresses et des puretés du foyer conjugal,—mais franchement laid tout de même, hostile à la peinture ; un désespoir pour l'œil besogneux de couleurs et de formes. Eh bien! c'est cela même qui vaudra pour nous le plus riche intérieur. De cette médiocrité plate, ingrate et revêche à l'art, un art excellent a fait une beauté d'art parfaite en son genre. Plus habile que le plus

habile des lapidaires, celui-ci nous a fait un diamant de ce qui n'était qu'un caillou brut, au dedans comme au dehors, et tout cela sans le moindre mensonge, sans *taille* même et sans déguisement. L'ouvrier n'a point poli ni rogné la surface, il a tourné le caillou dans ses doigts, voilà tout !

Le tour de force est ici dans l'intime et mystérieux organisme de l'œil du coloriste, de l'harmoniste surtout, aidé de toutes les autres habiletés qui traduisent la lumière douce et suave, l'air léger, les plus fines apparences de l'espace visible. Il est aussi dans l'esprit et le sentiment réunis d'un homme qui, sachant voir, a le bonheur de savoir exprimer. Je ne crains pas de me trop avancer : si ce talent là se maintient, s'il est jeune, s'il vit, s'il produit, ce sera dans les terres de la peinture intime et familière, sinon plus haut, l'*avis in terris rara* du poète.

A distance des précédents, il y a deux autres débuts qui méritent qu'on en parle. Ce sont ceux de deux demoiselles, élèves de M. Chaplin l'une et l'autre, et qui n'auraient certes pas eu besoin de nous le dire au livret. Les rapports de manière et de ton, de ton surtout, sont évidents. Mais on n'aurait pas attendu de la main de deux jeunes femmes, quelque peu portées à la mollesse par cette éducation, l'exécution ferme, le trait large et l'absence totale de *léché*, dont elles ont fait là

témoignage. Il semble que la nature propre de ces deux élèves se soit à temps émancipée.

Le *Thé* de M^lle A. Dubos (790) réunit nombre de gracieuses filles, à l'air tout honnête et des mieux agencées, aux mouvements pleins de charme, habillées d'étoffes d'une élégante ampleur, la servante, la jeune fille qui lui tend la tasse et celle qui porte la sienne à sa bouche, autant de pierres fines! Que M^lle A. Dubos réchauffe très-légèrement sa palette; mais, sans cela même, je lui prédis bon voyage et bonne route, ainsi qu'à M^lle Marie Nicolas, qui, dans *le Jeu de l'Oie* (1803), — sujet et personnages un peu plus du commun, a fait tout aussi belles preuves de qualités du même genre.

Mais j'engage M^lle Marie Nicolas à se préserver de la grandeur *nature*. Je constate encore beaucoup d'habileté dans son *Rêve* (1802); mais cela tournerait bien vite au papier peint.

Deux ou trois autres apparitions ou premières fortes preuves sont celles de MM. Guès, Maris, Mochi, Loyeux, du premier surtout, par le sujet et par le résultat.

Le *Bocace racontant une de ses nouvelles* (1120) appartient à l'ordre des petits maîtres, précieux et larges en même temps, amoureux du soin et de la grâce, ainsi que des brillants et favorables détails du costume, et de l'ameublement d'autrefois. Il y a là, comme dans les trois autres co-nommés

ci-dessus, mais avec plus d'élégance, de précision et de caressements, toutes ces qualités de largeur dans la construction et dans la touche, dont je fais compliment en bloc, à tous les quatre, pour ne me pas incessamment répéter.

Le petit trio, disposé très-joliment par M. Guès, est d'une gentillesse et d'un ferme fini, tout particulièrement remarquables.

Mais en outre de la mention déjà faite, une couleur forte, de l'esprit et du goût, distinguent aussi :

— La *Tricoteuse*, de M. Maris (1629), et son *Enfant malade* (1628). L'artiste est original, en ce sens qu'élève de M. Hébert, on dirait d'un Ranvier breton. Encore engarrié, cerné, M. Maris s'en rachète par un bien joli sentiment.

— Le *Repos*, de M. Mochi (1720).

— Et Le *Francklin*, de M. Loyeux, dont, par contraste, et tout incomplet qu'il soit, le *Grand homme d'armes* (1583) élargit l'horizon.

Surpris par l'orage (1046).

Voilà, je m'assure, un artiste qui ne doit pas aimer les juste-milieux. Il n'y fait pas bon naître, j'en conviens, tout au plus d'y entrer, vers le tard, quand le temps des énergies de l'esprit et du cœur est passé. Mais un peintre qui s'y enfermerait tout d'abord ne ferait pas à coup sûr un tableau de cette vaillance, qui défie tous les horions, et partage le public entre l'injure et le compliment.

Je crois que le public serait tout à l'injure, eh

laissant le reste aux amateurs, n'était que la toile est amusante, et qu'elle bat de la grosse caisse ; en général je hais ce moyen de succès. Mais il est ici tellement compensé; sous ces airs de charlatan on nous va débiter de si bonnes choses, qu'on y apprendrait presque à goûter le boniement, et qu'on se réjouit d'être entré tout comme le public.

Cette peinture étonnante,—c'est le vrai mot,—voudrait plusieurs pages et je n'en ai pas une: Vous arrivez devant une toile qui claque aux yeux, et qui tout d'abord semble une charge. Vous approchez et vous voyez des tons étranges en effet, mais possibles, parce que l'humeur du ciel qui les produit les explique, et permet de les donner comme *vrais* sinon comme *vraisemblables*; si faute il y a, ce sont de ces fautes qu'on remercie, tant elles ont flatté vos papilles coloristes en les émoustillant. J'en remercie donc M. Firmin Girard.

Pour l'anecdotique, il est irréprochable, et comique sans nul excès, autre que ceux de la nature même; on en rit et l'on fait bien parce que le mal n'est pas grand. C'est une famille à trois étages, —un de marmots, deux de parents, petits et grands, —*surpris par l'orage*, et qui s'en vont dînant d'averse, de *trempe* et de boue, en place du repas sur l'herbe promis. Voilà toute l'aventure, orageuse, il est vrai, mais excellente et que j'engage un chacun à connaître. L'exécution est maîtresse et soutient tout le poids des audaces.

Nommer l'*Intérieur de la Maison Leprince*, à *Royal* (2085), c'est dire que nous revenons à l'ère des vivants. Au grand jour qui, du dehors, jaillit dans une salle basse, la robuste ménagère frotte et récure à tour de bras. Tout le plantureux assortiment d'une rustique demeure a permis à M. A. Roux de déployer un rare savoir-faire, appuyé sur de solides qualités. Cette espèce de sous-sol, éclairé par un large envoûtement de fenêtre, éclate aux yeux par sa couleur puissante, par un vif effet de savante lumière, et par une foule de détails tout remplis de force et de vérité. On a dû beaucoup remarquer cette exceptionnelle toile qui parle aux yeux de tous, amateurs ou curieux. Un soupçon d'air en plus, un peu moins d'identité de matière, et ce serait parfait. N'était aussi qu'il reste à gagner un dernier degré du modelé nécessaire, pour ajouter dans l'objet la profondeur à l'étendue. Chassons aussi ce reste d'influence rosâtre qui fait ici des siennes, en dédorant quelque peu la lumière.

En 1868, j'ai fait, ou du moins j'ai cru faire la découverte d'un avenir et d'un nom d'artiste dans un tout petit tableau de M. Jacomin ; je crois encore ne m'être pas trompé ; je dirais : « J'en suis sûr, » n'étaient les convenances. Mais je déconseille M. Jacomin d'aller aussi vite : à son âge on ne monte pas sur les épaules de Shakespeare, en deux Expositions. Un peu plus tard, il

aurait compris tout ce qu'il y a de fâcheux à se servir des costumes d'un opéra de la veille, pour nous montrer le fantôme du roi de Danemark, Hamlet et Gertrude. Plus tard, il aurait cherché dans une imagination et dans un goût plus difficiles un autre style pour le masque d'Hamlet, — le meilleur cependant, — pour le profil et pour la tournure de la reine. Plus tard enfin, il se serait soutenu par un dessin plus sévère, et par de plus hautes allures, à la hauteur d'un pareil sujet.

Mais, à côté de ces reproches, il faut mettre l'éloge de la couleur et de l'effet général, des habiles dégradations de lumière et de la ferme tenue du clair-obscur; de l'exécution, enfin, dans le décor et dans tous les fonds du tableau. Je reste convaincu qu'il y a là l'étoffe d'un réel talent, surtout d'un coloriste.

M^{me} Becq de Fouquières n'est point nouvelle venue; ce n'est pas d'hier seulement qu'elle s'est fait remarquer par de très-bons portraits au pastel, et son *Benedicite* de 1867 fut, dans la peinture, une preuve déjà très-sérieuse. La voici bientôt tout à fait sûre d'elle-même aujourd'hui : ses deux tableaux sont notables, surtout l'*Intérieur, Pas-de-Calais* (167), énergique et vaillamment peint, tout à fait réussi dans un effet très-voulu. Il y a là, sous une main féminine, presque excès de fermeté dans la contexture des objets. Bon défaut, dont on revient toujours, si

l'on veut! Par deux portes ouvertes en fuite, on aperçoit d'abord un intérieur de ferme; un paysan y mange sa soupe; puis un second intérieur, plus restreint, — un arrière-corridor ou cellier. La lumière, dont on ne voit pas, mais dont on sait la source, est d'un grand éclat et rehausse puissamment les lieux et les objets qu'elle vient frapper. — Très-bon morceau de peintre.

Les *Joueurs de cartes* (1302), de M. Hugo-Kauffman, — exigent un peu d'attention et de volonté pour être bien jugés. C'est une peinture vigoureuse à l'excès, roussâtre et sombre de parti pris; mais qui dans ses rapports est d'un *rude* coloriste, et qui, par sa forte expression, proclame une personnalité décidée.

Il y en a moins, sans doute, chez M. Eugène Leroux; mais, comme type, ce vieux *Bas-Breton en prière* (1514) est complet. Ce sont ces dévôts-là qui rendraient touchante et respectable une religion quelle qu'elle fût.

On voit depuis quelque temps, aux montres des marchands comme à l'hôtel des ventes, mainte et mainte petite figure de femme, isolée dans un tout petit cadre. Quand on a bien rencontré, la première est charmante, puis en vient une autre! et puis une autre encore! enfin... un régiment! le tout, avec deux dames qui sortent par une

coulisse et qui rentrent par l'autre, après avoir
changé de robe ou de cheveux, et troqué le miroir
contre un éventail. Elles ne seraient point à dé-
daigner, étant plus discrètes et revenant vous
voir moins souvent. Il y a, dans beaucoup de ces
mignonneries, comme ici chez cette *Femme à l'é-
ventail* (98), de jolies poses, des idées agréables,
de brillants satins et des velours chatoyants; une
élégance demi mondaine, il est vrai, mais réelle.
Seulement ce sont des planches qu'il faudra
bientôt détruire, parce que le tirage en est usé.

Quant à la toile moyenne où se chante *la Chan-
son au dessert* (97), elle me fait peur, tant elle est
bien faite, et faite pour plaire au gros du public.
Le poncif grandit et la tradition s'implante. La
finesse et l'individuel s'en vont à grands pas; et
la facilité, qui porte le *banal* en croupe, arrive
au galop.

Voici du chagrin pour les gourmets de l'accent
natif énergique et de l'exubérance de sève; pour
tous ceux qui,—dans la couleur, préfèrent le fort au
joli,—dans le dessin, le caractère, même incorrect
et sauvage, a l'habileté courante. M. Bishop,
très-remarqué en 1868, malgré bien des excès,
ne se corrige pas. Il s'embarbouille tout à fait et
s'enfonce dans le maçonnage. Objets et gens,
dans ce *Baptême frison* (243), tout est *gâché serré*
l'un dans l'autre. Ce n'est plus de la peinture,
c'est de l'incrustation; — pas même de la mo-

saïque, mais du pavage; — non point avec du ciment fin, mais avec du torchis. Vous jugez si le dessin et le mouvement en réchappent. Tous ces êtres-là sont figés, et c'est justice d'avoir introduit la vraie chinoise que voici dans un vrai tableau de *chinois*. J'ai beaucoup loué M. Bishop naguère, pour ses qualités, malgré ses défauts. Il ne nous apporte plus guère que les défauts; c'est à décourager l'optimisme !

Quant à M. Brunet-Houard, je souhaite que son prochain tableau soit conçu dans des données moins tapageuses, sans parti pris d'épater le bourgeois et d'écœurer les femmes. Certes, ce cheval écorché, l'écorcheur en titre et son assistant, ne pouvaient être peints que par un vrai coloriste ; M. Couture ne reniera pas son élève. Mais ce ne sont là que des morceaux ; les fonds restent faibles. Toutes ces bêtes féroces ont de beaux mouvements carnassiers, à la vue de ces chairs pantelantes ; mais nous les voyons de trop près pour qu'elles dussent être peintes avec ce superficiel négligé.

Il semblerait que M. Beyle se complût à mettre dans l'embarras ceux qui, l'année dernière, ont loué, comme il le fallait, les saltimbanques de la *Permission refusée*; car ils retrouvent, dans la *Toilette de la femme sauvage* (224) exactement les mêmes qualités.

Par la nature des sujets et par le talent qu'il y dépense, M. Beyle touche au sublime du grossier. La trogne rouge et tout l'acabit de ce mari... probablement fort peu marié, sont franchement ignobles. La femme, — un beau brin de fille, en train de s'affaisser tout à fait sous le poids de la crapule, n'est plus qu'une chair indifférente et résignée. Le malheureux petit aspirant gringalet a cette figure navrante qui montre la santé physique et morale de l'enfance, luttant avec l'éreintement et la contagion du métier. Le digne quatuor se complète enfin à l'unisson parfait, avec le pître chef d'emploi, gredin adolescent, un drôle, abruti, pourri de genièvre et de coups, démissionnaire de lui-même jusqu'à ce qu'avec la force il trouve la bonne occasion. Le tout est d'un beau relief d'exécution, habile et sûr au possible; mais il y va croissant comme un aspect de cirage multicolore, et l'uniformité de matière y atteint le *summum* d'un très-grave défaut : c'est à surveiller.

Vous avez dû voir bien souvent le gamin de Paris ou d'ailleurs, jouant au bouchon ; mais vous ne vous figuriez guère les jeunes seigneurs du *quinzieme* se livrant à ce noble exercice. M. Blanc vous donnera ce plaisir, en vous priant d'assister à la *Récréation sur la terrasse du château* (246). Il y a là, dans une scène fort bien composée, de charmants groupes et d'élégantes figures, dont les attitudes et les mouvements allient partout à

la distinction un naturel tout plein de grâce. Point de reproche à la forme. Mais hélas! on ne vit jamais mieux combien le coloriage est loin de la couleur! si ces beaux écoliers étaient des bonbons, c'en serait bien l'assortiment le mieux enluminé qu'ait jamais pu rêver confiseur! On a dû tout au moins répandre les verroteries d'un kaléidoscope sur la toile. Si M. Blanc veut arriver au beau, qu'il se gare du joli!

Le Carnaval en Bretagne, de M. Bridgman, (327), dépasse le *Jeu breton* de 1868, par la gaieté, par le brillant de la couleur. Il y a plus de richesse et de variété, — sinon plus de qualité, — dans la composition, et beaucoup d'avenir dans cette peinture, menée de main de maître, et de si ferme silhouette; mais le modelé juste et le *corps* sont absents. Si M. Bridgman cesse de peindre par plaquettes ajustées, et s'il donne à la matière ses trois dimensions, il doit faire grand bruit à quelque prochain jour.

Je crois bien avoir à clore cette revue des divers genres de la famille des nouveaux, dans cette section, par un véritable *début* dans la rigueur du terme ; car je ne trouve le nom de M. Wylie dans aucun des cinq derniers livrets. Donc il doit avoir tout le temps d'attendre l'éloge formel, et ne m'en voudra pas de le réduire à la portion congrue du vif encouragement. La *Lecture de la lettre du*

fiancé, Basse-Bretagne (2436) mériterait mieux, je le confesse ; et ce dîner-là n'agréera sans doute pas plus à M Wylie qu'au héron celui de la fable. Mais j'espère que ce jeune arrivant saura *se garder de rien dédaigner*, et que, tout certain qu'il soit de trouver beaucoup mieux qu'un *limaçon*, il voudra bien accepter, en attendant, le *goujon* offert par la critique.

II

Quand on a toujours professé pour le talent et pour les œuvres d'un peintre une grande admiration, on souffre d'en venir parler pour la première fois, précisément alors que son *salon* n'est pas à la hauteur des précédents. Mais il faut d'autant plus avoir ici le courage de l'avouer, qu'il ne s'agit point d'une majestueuse décadence à respecter, Dieu merci ! On peut, au contraire, donner sincèrement un avis, qui n'est point absolument solitaire, sur ce qui vous semble l'écart momentané d'un puissant artiste.

Je crois qu'un grand et long avenir est encore ouvert à M. Breton, et à nous par lui.

Quant au passé, je ne puis résister au désir, peut-être indiscret, de conter ici qu'à l'époque où M. Breton exposa la *Plantation du Calvaire*, les

Glaneuses, la *Couturière* et le *Cabaret*, en 1859, année si glorieuse pour l'artiste, et que tant d'autres glorieuses devaient suivre, j'avais écrit en son honneur, mais alors gardé pour moi seul, une longue apologie. Tenu, cette année-ci, pour la seconde fois, par ma conscience critique, à désapprouver M. Breton, plus qu'à le louer; incertain si jamais il me sera permis de rien écrire qui le touche, en une autre occasion, je ne puis me résoudre à passer pour son détracteur. La justice et ma propre vergogne en souffriraient également. Je vais donc supposer un instant que j'écris sur le Salon de 1859, et ressusciter les deux pages que voici :

« M. J. Breton possède, au degré le plus éminent, les deux qualités qui donnent la meilleure mesure d'un tempérament de peintre : l'individualité, la franchise. Il n'est entré dans la peau de personne. Il n'a pas cru nécessaire, pour avoir sa peinture propre, d'aller vivre au milieu des anciens. L'originalité, la force et la sève nourricière de ce talent sont nés d'une conception simple, droite et immédiate des données de l'art, de son art à soi tout au moins. Enfant, il devait bégayer ce beau langage des champs dorés de soleil et de paix, ces Géorgiques de la peinture, que sa pleine et forte jeunesse nous allait réciter avec tant d'éloquence. Ces sources d'impression poétique, ces éléments de style et de beauté rurale qu'il avait dû pres-

» sentir dès son premier âge dans la nature et
» les humains agrestes, il a su les trouver d'un
» œil sûr et d'un pas décidé, tout près de son
» berceau, tandis que d'autres les allaient cher-
» cher presque toujours si vainement, dans la
» campagne et chez les campagnards des pays
» étrangers.

» C'est pour son bonheur et pour sa gloire
» que M. Breton s'est donné par jet d'abandon
» et de préférence instinctive à la nature, mère
» et sœur, amie et voisine, qui s'offrait si digne
» et si belle aux tendresses, aux élévations de son
» cœur et de son âme d'artiste.
»

» J. Breton, il est vrai, fait un choix parmi ses
» compagnons rustiques, mais il n'y introduit
» pas d'académiques intrus. Seulement, il use de
» son droit à mettre hors de vue le laid et l'igno-
» ble, et, rejetant le banal au second plan, il
» pousse au premier les plus beaux et les mieux
» découplés, les *fortunatos agricolas* de nos jours,
» les Jacob, les Esaü, les Ruben, — les Lia, les
» Rachel et les Ruth de la vraie Bible, de celle
» qu'écrit dans toute la nature le Dieu des bonnes
» gens.

» C'est ainsi qu'il voit et qu'il recrée, pour
» ainsi dire, la vie noble des campagnes, cette
» vie laborieuse et féconde, avec toute la naï-
» veté de sa grandeur. »

Enfin, ayant cru d'abord à la possibilité de publier cet écrit, je disais en le terminant :

« Je me suis fort complu dans l'éloge de
» M. Breton. Beaucoup se plaindront de
» ce prolixe enthousiasme. »

Si j'ai vif regret aujourd'hui, c'est de n'y avoir pas donné carrière dès sa naissance, il y a dix ans, et plus tard même, au cours de cette longue période où M. Breton a si vaillamment soutenu sa renommée première, en l'accroissant chaque année par des succès nouveaux.

Je ne veux donc pas, après y avoir signalé plus d'un beau caractère de tête et d'allure, insister sur les faiblesses relatives du *Grand Pardon breton* (325), mais plutôt les attribuer à des influences mauvaises, au jour sans soleil, à la disposition malheureuse de cette ennuyeuse procession, à cet aspect de manœuvre militaire en avant, de haie sur les côtés, et de foule engluée sur l'arrière ; à cette mer de bonnets blancs, absolument laide et surtout disgracieuse ; à tout enfin, hormis à l'affaissement d'un artiste qui doit être longtemps encore une des gloires de la peinture moderne.

Élégante et brillante comme à ses meilleurs jours, épisodique, alerte, émaillée d'Arabes qui campent sur le sol comme les fleurs y poussent, ou d'Arabes qui courent comme les oiseaux volent, voici la peinture de M. Fromentin qui nous revient des grands espaces et des visées mythologi-

ques où nous l'avions à peu près perdue de vue l'an passé. L'artiste, en général, fait bien de ne pas s'autoriser de l'exemple du juste, pour pécher au moins sept fois par tableau ; mais il est rare aussi qu'il se mette avec Aristide pour ne pécher point du tout ; le péché principal de M. Fromentin c'est le manque de concentration d'effet et d'intérêt, d'effet surtout : le tableau est partout, et la lumière aussi, ce qui est plus grave parce qu'alors l'effet n'est nulle part. Quant à l'insolidité de matière, elle se rachète par la légèreté, par la finesse, par la transparence nacrée du ton, qui ne vous persuadent pas, mais qui vous charment. L'allure et même l'heureuse fantaisie du dessin y dissimulent quelques faiblesses. M. Fromentin est surtout lui-même et lui seul, absolument seul ici, comme autrefois, dans sa *Fantasia* et dans ses *Muletiers* (982-83). Enfin, au risque de rabâchage, notons et louons ce retour du *grand* au *moyen*, après un essai promptement jugé par lui-même. C'est un trait d'esprit assez rare, mais dont l'illustre auteur de *Dominique* et des *Sahara* était bien fait pour donner l'exemple.

Le contingent de M. Gérôme à cette exposition est fort supérieure à celui de la dernière. Voilà beaucoup plus de réussite avec beaucoup moins d'ambition. On est d'autant plus avisé de revenir à ses moutons qu'on vient d'avoir affaire à des lions mal disposés ; et les grandes vues ont tou-

jours moins bien inspiré M. Gérôme que les vues moyennes. De ses deux tableaux actuels, un offre toutes ses qualités ; l'autre tous ses défauts. Écartons celui-ci tout d'abord. Ce *Marchand ambulant au Caire* (1026) est fort bien habillé ; il entend très-bien la *disposition* et le pli pour son compte et pour sa pacotille de brillantes étoffes. Mais sa figure, ses mains, ses vêtements, sa marchandise, la terre qui le porte, les maisons qui l'entourent et jusqu'à l'air qu'il respire ont été pris dans la même substance : mi-partie bois et métal.

Le sujet est d'une insignifiance absolue, ce qu'il est permis de regretter sans se contredire ; car on peut fort bien, en descendant des trop hautes visées, s'arrêter aux moyennes ; la nullité de sens d'un tableau se doit au moins racheter par la supériorité de l'exécution et du ton, et ce n'est point le cas. Sans doute il y a de la finesse, de la précision ; tout s'exprime avec cette vigueur incisive propre à M. Gérôme, mais sans chaleur d'aucune sorte.

Dans sa *Promenade au harem* (1027), l'artiste a retrouvé la carrière où se développent le mieux les vertus de sa peinture et disparaissent à peu près ses défauts : de l'espace, de l'eau, de petites figures, des sites particuliers, des souvenirs ou des notes personnelles et caractéristiques. Dans les petites figures, le faire sec et précieux s'aperçoit moins ; — aussi le *peu* de ressemblance de la matière à celle de la nature et le *trop* entre celles

de l'image; et nécessairement l'esprit et le caractère, qui sont quelquefois un peu gros, se raffinent. C'est dans ces données que M. Gérôme a trouvé ses meilleurs succès.

Il est de bonne heure, on recherche le frais. L'apparence plombée de l'atmosphère, la tonalité neutre, grise, et si raisonnable de tout l'ensemble, s'expliquent sans doute par les aspects du pays à cette heure matinale; mais, à coup sûr, ces eunuques semblent avoir pris avec eux du fluide calmant pour endormir les passions des sultanes. Il y a peu de *plans* au dernier *plan*, mais le tout est fin, harmonieux dans sa tonique somnolente; les esclaves, bien de leur pays et de leur état, rament à merveille; bon acabit d'eunuques également: ils font bien... ce qu'ils font, c'est-à-dire pas grand chose!

Au lieu d'écouter la lecture de la Bible, comme en 1868, année triomphale pour son impresario, la troupe ordinaire de M. Brion assiste, en 1869, à *Un Mariage protestant en Alsace* (332). Je n'entends point me plaindre, hâtons-nous de le dire, de revoir souvent ces personnages si fidèles à M. Brion. « C'est même toujours avec un nou-
» veau plaisir qu'on se retrouve au milieu d'eux. »
Ils suivent leur patron, tout naturellement, avec leurs mêmes qualités et leurs mêmes..... défauts, — puisqu'il est convenu que tout le monde a les siens. — Aussi bien le trait est-il quelquefois

lourd, la forme grosse et ronde, le ton d'un beau triste uniforme. Le dessin des visages, juste en masse, est un peu grossier de détails. Les traits s'engagent, les pommettes saillent, les yeux s'obscurcissent et se gonflent, les corps ne se détachent pas suffisamment, et tout ce monde-là sent un tantinet le renfermé d'un souterrain où l'air manquerait.

Le sentiment est honnête et vertueux, mais désespérément monotone, et parfois bien renfrogné. Quand tous les traits devraient exprimer au moins la paix de l'âme, ils le font comme feraient d'autres une résignation douloureuse.

Ce qu'il y a d'excellent, ce sont les attitudes, les galbes de corps, les ajustements, on peut même dire la science du costume. C'est la variété des poses, l'agencement des lignes et l'ordonnance générale de la scène. Enfin, par la forme, par le ton et par l'esprit, cette peinture est toujours empreinte d'un caractère de santé, de franchise et de simplicité dans la force ; elle est particulièrement sympathique. Il y faut souhaiter comme complément un peu plus de souplesse et de diversité dans les données physionomiques.

L'Enfant malade chez les montagnards aragonais (1357), de M. L. Landelle, est un de ces petits poëmes naïfs, charmants et tristes à la fois, qu'on n'invente pas, mais qu'on raconte avec la

plume ou le pinceau, après les avoir vus vivre leur propre vie.

Le père est assis sur un banc, enveloppant d'un de ses bras son enfant malade. Il a toute l'immobilité précautionneuse de la tendresse, et cette inquiétude résignée des gens qui vivent avec la rude nature des montagnes. Son regard caresse le pâle visage du petit souffreteux, endormi, tout pelotonné, la tête sur les genoux paternels. Un autre fils, l'aîné, s'étale en arrière, dans une insouciance reposée.

La justesse, la grâce, l'heureuse adaptation, les expressions intimes et diverses de ces trois figures composent une œuvre des plus délicates. Le faire en est un peu léger, mais élégant et fin, et très-approprié. La gamme argentine et douce du ton en rachète la sobriété, qui touche à la faiblesse. Et, s'il est vrai de dire que les terrains et les fonds de murailles ne sont pas d'un paysagiste complet, il y a, dans le groupe des figures tout ce qu'un peintre habile, homme d'esprit et de sentiment, y peut mettre, — moral et physique.

J'ai fait omission, à sa place, d'un tableau qui ne peut être passé sous silence.

C'est la *Conversion*, de M. Muraton (1778), toujours à très-bon rang par ses grands côtés. Mais ces moines ont moins de caractère que ceux de l'an dernier; les mouvements, les gestes surtout

ne sont pas des plus heureux, il y a là quatre mains symétriquement ouvertes et tendues qui font un singulier effet.

III

Pour peu connu, pour peu lu qu'on soit, il ne faut pourtant pas se répéter d'un Salon à l'autre, écueil difficile à tourner quand les motifs de l'éloge et quelquefois du reproche sont les mêmes. Je vais y tâcher de mon mieux. MM. Zamacoïs, Vibert et Worms sont toujours, après M. Meissonier, les chefs de la peinture de petit *genre* du moment.

Je dis *après*, étant donnés l'âge, l'œuvre accomplie, le titre que confèrent l'initiative, l'exemple et la fécondité. Autrement, je ne le dirais pas pour tous trois, ni sous tous les rapports.

M. Zamacoïs se maintient à peu près à sa propre hauteur. — A peu près ; car si, selon les goûts, — ce n'est pas le mien tout à fait, — son *Bon Pasteur* (2444) vaut le *Réfectoire des Trinitaires* de 1868, je tiens sa *Rentrée au couvent* pour fort au-dessous de celui-là d'abord, et du *Favori du Roi* (¹).

(¹) Salon de 1868, n° 2579.

Discuter les deux premiers tableaux comparativement, ce serait pour un entretien de cénacle. Je puis dire ici, seulement, que le libre et large faire, la pâte solide et profonde, et surtout le merveilleux *effet* du *Réfectoire*, me touchaient plus dans mes sens coloristes que l'exécution et que la couleur, non moins habiles, plus savantes si l'on veut, mais à coup sûr plus retenues, moins magiques et moins éruptives, de ce *Bon Pasteur*. D'autre part, il est vrai qu'ici la finesse est plus grande, et que le comique adouci, toujours suprême, témoignerait d'un esprit plus athénien. Tout semble, en vérité, réuni cette fois! Dessinateur consommé, satirique coquet, passé maître en lumière! Il ne se peut voir chose plus finement inventée, et pourtant plus réelle, que l'opposition physique et morale de ces deux confesseurs et pardonneurs concurrents, dont l'un est sans ouvrage, tandis que l'autre en a *de trop*. C'est l'idéal du caractéristique. Comme le crédit et l'achalandage de l'un sont béats et repus, de rose embonpoint et de luisante fraîcheur! Et comme l'autre a l'abandon et la *dèche* envieuse, grossière et de lourde poigne, bilieuse et renfrognée!

Quant à l'effet, quant à la distribution de la lumière, tout y est heureux et doux, — sacrifices et faveurs; c'est la paix dans la splendeur. La partie gauche en retraite, où sont les deux suisses et l'allumeur de cierges, est une petite merveille de

jour perdu. Comique et peinture, il y a là tout l'esprit de la science et toute la science de l'esprit ; je ne sache rien, dans l'œuvre de Meissonnier, qui prime ce réfectoire et ce bon pasteur réunis.

J'ai parlé tout à l'heure du sens athénien ; c'est ce compliment même qui va se retourner pour fonder ma critique de la *Rentrée au couvent* (2443). J'y vois nombre de morceaux toujours de premier ordre, admirables, parfaits! cela ne se peut discuter.

Mais de l'esprit, hélas! il n'y en a que trop! Et me voici tout prêt à pactiser avec un ennemi que j'avais l'autre fois témérairement combattu. Je ne pourrais plus rendre querelle pour querelle à M. About, s'il venait aujourd'hui redire que « *ce badinage dépasse les limites de l'art.* » Il avait tort, quant au réfectoire, mais il s'était trop pressé, voilà tout. C'est à M. Zamacoïs d'aviser, et je lui dirai comme naguère à M. Worms : « La foule s'écrase à vous regarder! méfiez-vous! car vous êtes en péril. »

Au surplus, la punition commence, l'art, supérieur encore à maint endroit, défaille en plus d'un autre. Le petit gnôme de la farce qui ricane en la pensée de l'artiste chatouille et distrait le génie du pinceau. Et d'abord, si M. Zamacoïs a jamais rien su du paysage, à coup sûr il ne s'en souvient plus ; tout y est ici presque enfantin! Mais, ailleurs même, le poncif et le plat montrent leurs

cornes ; et par l'excès d'enluminure à joviale intention, plusieurs de ces moines vont tout à l'heure se changer en vrais *puppazzi*.

Bref, le *Bon pasteur* est de bout en bout une peinture exquise et du goût le plus raffiné.

La Rentrée au couvent est une peinture partiellement excellente et d'un goût très-médiocre.

La critique ci-dessus se doit exactement appliquer aux deux tableaux de M. Vibert, dont l'un, à tous égards, est complet et du meilleur aloi, tandis que l'autre appartient encore à ce que j'oserais appeler l'art populacier. Mêmes rapports d'ailleurs, et même influence. Avec la portée d'intention et l'expression contenue, nous avions le talent au maximun, qui tombe au minimun, — relatif à soi-même s'entend, — aussitôt que l'idée se déboutonne et tourne au grivois. L'unité, le procédé, le ton; la parfaite exécution d'une conception, nette et sobre ; la traduction sagace et serrée d'une idée fine et bien enveloppée, tout participe à faire du *Matin de la Noce* (2356) une petite perle en son genre. Mais voyez si dans le *Retour de la Dîme* (2355), la couleur, souvent et tour à tour veule et criarde, l'étalement de la touche, et,—malgré les réserves inadmissibles d'un pareil talent, — voyez si l'élégance et l'atticisme d'œil et de main du peintre, n'ont pas, du délicat au commun, suivi le même cours que sa fantaisie.

Quant au résultat, point de doute encore! Devant *le Matin de la Noce* qui s'arrêtera? personne, ou peu s'en faut. Un artisan du siècle passé qui fait sa barbe dans son intérieur de tous les jours, quelle pâture est-ce là pour les lazzis grossiers? Le rasoir du futur! c'est trop loin du lit de la mariée! Fragonard et Baudouin savaient mieux s'y prendre.

Mais voilà que deux gros moines, revenant de leurs saintes voleries, se croisent avec une jolie fille. Ces honnêtes gens ne sont pas rassasiés; une moitié de leur chair n'est pas satisfaite; après la gloutonnerie, la luxure! et les gros yeux d'aller à leur tour au pillage! Cela, c'est vu, c'est compris tout de suite; et chacun reprend avidement l'histoire où le peintre l'a laissée pour la mener au dénouement prévu! Aussi quel amas et quels rires! Est-ce en l'honneur de l'artiste et du peintre? Ah! Messieurs, vous n'en croyez rien, et sans la police, vous seriez tous battus par des imagiers à deux sols.

Triste public et tristes succès que le public et les succès de l'égrillarderie!

Des gens de tant d'esprit et d'un talent si rare, de jeunes maîtres dont, le premier peut-être, j'ai déjà fait, publiquement, un état si formel, ne sauraient s'offenser de ma liberté de langage. Je ne viens point ici, d'ailleurs, prendre fait et cause pour la morale, et pour le froc moins encore. Je déteste les moines, — j'entends l'insti-

tution, — et m'arrangerais fort bien qu'ailleurs on les ridiculisât tout à l'aise.

La barrière qu'ici j'y voudrais mettre est pour sauver l'art, non pas la moinerie. Que l'art aille jusques à certain point, soit! mais jusques à tel autre, jamais? *Le Bon Pasteur*, et *le Réfectoire*, aussi *le Couvent sous les armes* (¹), voilà les limites! — en deçà c'est l'esprit; — au-delà c'est la turlupinade.

Ce qu'il y a de réflexion et de spontanéité tout ensemble, dans son admiration pour de pareils artistes, autorisait un religieux de leur religion a leur faire ce petit bout de sermon artistique. Je les vois *se bifurquer*, en marchant un pied dans une route, un pied dans une autre; et j'ai la conviction profonde et passionnée que chacun de leurs pas sera fait, — sur un de ces chemins, pour la gloire de l'art et pour la leur, — mais sur l'autre, au grand dam d'eux-mêmes et du trésor commun.

Quant à M. Worms, celui-là reste identique à lui-même, dans ses deux ouvrages, identiques entre eux; — avec ses mêmes qualités qui sont, presque toutes, les qualités de *peinture*; — avec ses mêmes défauts qui sont, presque tous, défauts de caractère et de tendance. Non pas que ses tableaux manquent de caractère, tant s'en faut! car l'Empire

(¹) Vibert, Salon de 1868, n° 2495.

est à lui... Le premier Empire, entendez bien ! — Diable ! il faut prendre garde !

M. Worms tient donc son *Directoire* et son *Empire* et serait bien sûr de les garder s'il lui plaisait, mieux qu'on n'a fait des autres. Mais pour nos goûts, c'en est bien trop tôt, — en peinture ! — et toujours ici le moral influe sur le technique.

Voilà preuve encore, au besoin, d'une de ces lois que l'observation garantit mieux que ne ferait un code : pour le peintre, pour l'amateur qui sait déguster les tableaux de *Derrière les fagots*, la *Ronda* de l'an dernier primait tout cela, par des moyens bien autrement simples, et dans une allure bien autrement libre.

M. Worms n'y est point revenu. Je ne serai pas seul à le regretter.

Ce qui n'empêche qu'il faille voir et bien voir un *Talent précoce* (2431), et *Bienvenu qui apporte* (2432) ; deux scènes d'intérieur, de la fin du dernier siècle.

Ce sont des tableaux très-forts, très-exceptionnels, très-savants, mais qui me plaisent et me contrarient par des motifs que je ne saurais ici développer sans me répéter mot à mot.

Je les résume donc : la pâte un peu lourde, un pluchottement systématique, — contre excès du léché ; quelque *manière*, et de là tendance au *briqué* rosâtre.

J'avais cru constater, en 1868, chez Mme H. Brown, une sorte d'engourdissement; je viens saluer son réveil. Il y a du bonheur avec du talent dans tout l'agencement de ses *Danseuses en Nubie* (345), dont le ton est brillant et fort, la touche ample et grasse, avec une fermeté suffisante. Une riche lumière progresse très-savamment de son point de départ à son point d'arrivée. Les figures ont un caractère très-marqué. Ces femmes-là dansent bien comme des manouvrières ennuyées du métier. Le jeune homme, à peine indiqué tout au fond, et qui montre ses dents, est parfait.

Au total, ce tableau, d'un éclat peut-être un peu général, est le plus complet et le plus libre que j'aie vu de Mme Browne, depuis *Les Infirmières* (les petites), et *Le Frère et la Sœur*, de 1859, dont je regrette encore la nature de qualités dans le ton.

Au *Tribunal de Damas* (344), il y a quelque défaut ou désagrément de proportion. Ces minuscules figures semblent autant de mouches colorées. De si hautes murailles, et si vastes dans la toile, auraient besoin d'être égratignées, accidentées par endroits; c'est, pour la pleine lumière, trop d'espace indifférent et veule. Enfin, la main se refuse à détailler assez finement d'aussi petits visages. De là quelque apparence de chic et de convenu qui n'ont jamais été les défauts de l'artiste. Du reste, la note générale est harmonieuse,

l'effet bien compris, la lumière tranquille et largement tamisée.

Le Chœur du couvent de Saint-Barthélemy (1037) n'a qu'un tort : c'est de ressembler à beaucoup d'autres chœurs, et d'imposer au peintre des lignes et des arrangements qui paraissent convenus.

M. Gide pouvant être lui-même, et l'ayant prouvé déjà maintes fois, gagnerait à se préserver d'une ressemblance trop intime avec Granet. Ce sujet-ci est un de ceux que cet artiste habile, mais si souvent froid, sec et lisse, a le plus fréquemment traités dans cette même disposition. J'ose en détourner très-sympathiquement M. Gide. Cela dit, son chœur est très-bien éclairé, par un jour tamisé avec beaucoup d'art. Il est bien difficile d'apporter à pareille scene la variété partout désirable ; mais les moines sont *très-nature* et largement peints.

D'autres sont portés par leurs sujets au lieu d'avoir à lutter avec lui. Rome! l'art ancien! des ruines! l'*Arc de Titus* (1766)! Quel secours pour un peintre et quel attrait pour nous! Joignez-y quelque peu de talent, — ici, chez M. Mouchot, c'est beaucoup qu'il faut dire, — et force vous sera de vous arrêter. Tout ce groupe du chariot, des bœufs et des paysans qui défilent sous la haute voûte est d'une entente parfaite, et du meilleur

détail. Il règne en tout l'ensemble une belle note rouge dorée, propre au pays, et d'un bel accord, mais d'un ou deux tons, je crois, au-dessous de celui de la gamme locale.

Sauter des solides commères de la campagne romaine aux personnes fort jolies, mais du genre hybride, attifées par M. Tissot, c'est un grand saut, et peu propre à rasseoir les esprits pour un jugement tout à fait impartial, — l'excès de chacune se faisant tort mutuel. Disons tout de suite que cette *Veuve* très-consolable (2269), et que ces deux *Jeunes femmes* (2270), qui *japonisent* dans les bibelots, sont bien tournées et bien ajustées; que leur charmant visage est fort bien peint, et qu'il y a, dans ces deux toiles, une profusion d'accessoires dont beaucoup, isolément, sont rendus avec un vrai talent. Mais je ne saurais m'habituer à ces systèmes d'œil et de nature, si modérés encore pourtant, cette fois, auprès de ce qu'ils étaient l'an dernier. Est-ce assez de confusion et de fouillis? Et faut-il introduire dans la peinture le langage des précieuses, porté jusqu'au délire du genre, par Mascarille et par Jodelet? A deux pas, on dirait d'un travail de tisserant où la navette ivre sautillerait dans un cliquetis de couleurs.

En vérité, ce n'est pas là ce que devrait chercher, pour sa réputation, un homme de talent si propre à mieux faire. Cette école serait dans les

arts du dessin comme était celle des sophistes en la philosophie : Gorgias n'y résisterait pas davantage à Socrate, et Socrate ici c'est tout le monde.

M. P. C. Comte, dans son *Miroir* (532), que je préfère, et dans ses *Bohémiens devant Louis XI* (533), a contre lui de la sécheresse d'exécution et de la minceur de matière ; mais le ton général est de la bonne sorte ; c'est là un artiste qui sait beaucoup et dont il est impossible de ne pas estimer le talent.

Ce sont de fort bons tableaux que *la Nuit du 24 août* 1572, et le *Fou qui rend la sagesse*, de M. Fichel (933-934). Il y a là moins de sûreté, moins d'exactitude sans doute que chez M. Gérôme, mais aussi moins de sécheresse ; on voudrait moins d'analogie, moins d'air de famille à toutes ces figures ; mais le dessein est fort étudié, le mouvement très-juste, malgré quelques lourdeurs. Je préfère le *fou*, parce que dans l'autre toile, un peu de froideur d'action s'additionne assez mal à propos à la froideur de la nuit.

Peut-être, au surplus, l'artiste a-t-il voulu mieux rendre par là l'odieuse insouciance de ces bouchers catholiques. La justesse des idées dans la composition se réunit à d'autres qualités pour constituer une œuvre d'un très-sérieux mérite.

Mais j'engagerais les connaisseurs à voir l'ex-

position du cercle de la place Vendôme : ils pourront s'assurer là, mieux encore, que M. Fichel est tout-à-fait un peintre éminent.

Dans une marche parallèle, sous presque tous les rapports, M. Brillouin serre M. Fichel de bien près ; mais le ton est plus froid. C'est pourtant une fort jolie chose, décidément, à la bien regarder, que le *Libraire ambulant* (331). *La Lettre de recommandation* (330), peinte avec plus de brillant et d'effet peut-être, a quelque vulgarité ; le maître est dix fois plus laquais que ce vieux domestique.

Encore un producteur fécond et bien doué, que M. J.-Lewis Brown. Il s'était d'abord un peu trop réduit à la monographie du cheval. Il fait la part de l'homme aujourd'hui, et tout le monde y gagne. Voici la preuve que la composition d'une scène n'a pas de quoi l'effrayer : on ne se figure pas autrement, après l'avoir vu, ce *Comte de Saxe* et son état-major chevauchant par les routes (343). C'est le résultat d'un sujet bien compris, et d'un dessin de mouvement tout-à-fait réussi. Quant à l'autre dessin, celui de la forme réelle, il s'y trouve en honorable mesure. Enfin la couleur est de la bonne race, chaude et brillante : le doré des grands Hollandais. On respire comme une atmosphère que Rubens et Delacroix auraient traversée.

Je tiens donc, à tous égards, la peinture de M. J.-L. Brown en grande estime. On peut, il faut même, cependant, y apporter une part de desiderata : il y a dans l'exécution quelques excès de sans façon et de fruste. L'air et la distance, l'enveloppe font un peu défaut, et parfois de sérieuses négligences ou des défaillances apparaissent. Ici, par exemple, les figures des coureurs sur le premier plan de gauche et celle de la sentinelle et plus d'une autre encore sont-elles sufisantes?

M. J.-L. Brown a beau jeu, grâce à la nature et au travail accompli. Mais le but est grand et la route est longue; bien d'autres hommes forts ne sont pas au bout. Un peu plus de sévérité du peintre à lui-même, s'il veut m'en croire! Assurance et confiance dans un légitime succès, je le veux, mais un peu plus d'étude, un peu moins de tableaux!

Les heureux jeunes gens de M. H. Dubois devisent *dans la prairie* (786). D'amour? pas précisément, car ils sont six; mais l'amour est au bord des lèvres, et dans ces fleurs avec quoi l'on badine, et dans ces prairies émaillées, et dans tout ce printemps épanoui, qui réjouit les champs et les cœurs. Cependant, parmi les amoureux une petite querelle est de règle, et je l'y apporte : ces deux jeunes gens de gauche font un peu trop comme nous. Ils étudient trop sérieusement le tableau. Une risette S. V. P.

C'est encore d'une risette qu'il s'en faut, mais de beaucoup, pour que je trouve cet autre *Printemps* vraissemblable (1169). Même sujet à deux personnages, — partant, encore plus d'amour, plus de bonheur aux yeux, au sourire et partout! On pouvait craindre même qu'il n'y en eût trop; car M. Helbuth, assurément, n'a pas voulu, comme l'an dernier M. Bishop, nous affliger par la vue d'*une brouille*. Qui dit printemps tout court dit félicité toute pure; or, ce jeune seigneur et sa dame de pensées n'ont vraiment pas l'air de se conter des douceurs; on dirait plutôt que l'un *rage* et que l'autre *bougonne*. Etait-il donc si difficile d'exprimer tout simplement une idée toute simple? Au surplus c'est un charme de ton et de *rapports* que ce printemps.

M. Brandon a représenté la *Sortie de la loi le jour de Sabbat* (319). Il y a certainement là de fortes qualités, — bonne composition, lumière vive, un caractère spécial. C'est une juiverie qui ne ressemble guère à nos catholiqueries; et de plus, on s'y prend au sérieux, chose rare chez nous. Mais quelle dureté! quel chapotement de surfaces! et quel grave préjudice apporte ici ce défaut capital de l'identité des matières!

C'est au contraire à quelqu'apparence de mollesse et d'uni-superficiel que l'*Atelier de Stradivarius*, de M. Hamman (1147), devra, je le crains,

de ne pas s'élever dans l'estime des difficiles à la hauteur de son mérite.

Rien de semblable chez M. Fauvelet, dont l'*Enfant prodigue* (908) est très-fin et d'un fort joli frottis dans les fonds. Mais que regarde-là le vaurien? que lui fait le public? Il doit perdre à coup sûr ; car il n'est guère à son jeu.

Il y a bien ici quelque petitesse dans la façon; mais faut-il tourmenter un bobo qui ne peut plus guérir?

Je me permettrai de dire à deux artistes dont je souhaite vivement le succès :

A M. Nieuwenhuys, qu'à mon humble avis il est sorti tout à fait de sa voie, et qu'il serait grandement sage d'y rentrer, d'attendre au moins pour en essayer une autre.

Son tableau de l'année dernière, déjà très-bon et si plein de promesses, et son *Louis XIII* (1807) d'aujourd'hui, sont de deux hommes absolument étrangers l'un à l'autre. Quand on tire trop fort sur une étoffe usée, elle se déchire. Au contraire, sur le talent, c'est quand il est neuf.

A M. Pill, que s'il veut se créer mieux qu'un nom, — une valeur, — il faut, malgré ses aptitudes, qu'il étudie la forme, celle des visages et des mains surtout, et qu'il sorte du maçonnage pour entrer dans le modelé ; à ce prix, il marchera vite et bien.

Pour achever le genre, il me reste à réunir dans une mention forcément et pour de bon rapide, et rapide souvent à regret :

— *La petite curieuse*, de M. J. Bertrand (218), une écouteuse de porte, toute fine et toute jeunette, de très-jolie nature et de pose vraie, mais trop vraie pour l'art.

— Une *Fantaisie* (2231), de M. Tavernier qui, par l'heureux défaut de jeunesse, éparpille et prodigue en ce moment, dans une orgie de palette et de sujet, des dons réels de coloriste qu'il aura le temps de mûrir, de ménager et de mieux employer.

— Un *Pauvre homme* (47), de M. Anker. Très-remarquable.

— Un *Intérieur* (563), de M. Alex. Couder, qui manque de bien peu de choses pour être en première ligne.

— Un *Cadeau de Fête* (1874), par M. Paulsen. Il y a beaucoup là, comme ton et comme largeur de faire ; mais il faut apprendre à faire les mains et alléger les choses légères.

— Le *Menu* (943). Il ne manque à M. Flanneau que de savoir un peu dégrossir, débrutaliser sa pâte, et donner de l'air à sa toile.

— Une *Visite chez l'Antiquaire* (1810), par M. Nitis.

— Une *Liseuse* (6), de M. Acard, qui semble appartenir à l'école de M. Toulmouche, mais qui vaut mieux.

— Les *Nomades en Hongrie* (2395), par M. Van Thoren.

— L'*Orpheline* (530), par M. Comte-Calix. Une peinture de sentiment, assez sérieuse pour toucher, mais qu'il ne faudrait pas trop discuter.

— La tête du *Printemps* (425), de M. Romain Cazes, est bien jolie, le contour fort heureux ; mais les pieds et les mains sont très-faibles et le modelé tout à fait absent.

PEINTURE MILITAIRE

M. Detaille n'est encore un débutant que dans le plein succès, ou plutôt, — car c'est fort différent, — dans la qualité rare. A vrai dire, il avait déjà débuté comme talent au dernier Salon ([1]), mais point comme succès bruyant. *Habent sua fata.*

C'est l'espoir du troupier français que M. Detaille; celui-ci sera l'illustrateur et le dessinateur juré de celui-là, sinon précisément son peintre et son poète. On n'a jamais encore approché de cette perfection, dans la portraiture anecdotique et typique du *pioupiou*, du *cap'ral*, du *sargent*, du *cap'taine*, du *chef...tion* et même du *c'lonel*. Qu'on s'imagine la photographie sans pose imposée, sans accidents et sans *les ceux qui bougent!* C'est proprement un prodige que l'observation poussée à ce point! stationnement, attitude, allure et dé-

([1]) *Un chercheur au Salon*, p. 100.

sinvolture, *dégaine* sans façon ou cambrure du torse, — l'air de figure aussi : l'entrain, le bout-en-train, l'insouciant, le résigné, l'abruti, — côté des soldats ; le brave et bon, le brave seulement, le fier, le rogue, le brutal, l'inflexible et le féroce ;—côté des officiers; aussi le fourniment, l'ordonnance et l'armement! M. Detaille a réalisé le vieux refrain du solitaire :

Il sait tout... il voit tout... entend tout... est partout!...

Au régiment du moins. On dirait que c'est là de sa part bien de l'esprit, si ce n'était, sans copier, faire de la copie de nature, absolue. Merveilleux secret du réservoir optique ! Il ne faut point contester l'esprit, cependant, bien que ces miracles sortis d'une main de 20 ans, et qui naissaient déjà chez l'enfant sans culture spéciale et sans maître, appartiennent à l'ordre des phénomènes inquiétants; — Pic de la Mirandole, à 10 ans orateur et poëte, stupéfiait tout le monde; a 20 ans il savait tout. Mais il s'affolait de cabale et mourait à 31 ans, sans laisser rien qui vaille.

A Dieu ne plaise que je sois ainsi l'oiseau de mauvais augure à M. Detaille. Je me démentirais bien du passé ; mais il doit prendre garde que maintenant on ne le grise et qu'on ne le perde. C'est le moment de voir ce qu'il a dans son sac.

Je crains fort qu'il ait beaucoup à faire, et longtemps, pour devenir *peintre*. Comme l'an passé, hors l'homme et le ciel, rien n'existe.

La matière terrestre est faite on ne sait de quoi. Les plans, les distances font défaut, l'air aussi. De plus il y a souvent un mélange de sécheresse dans les contours et de lourdeur dans le modelé ; enfin les corps sont quasi plats, et, quant au ton, il n'en faut point chercher. Voilà le revers ! quoique sincère et de bonne intention, suis-je un *fâcheux*, à le signaler aussi franchement ? Qui vivra verra ! Si je viens de perdre une belle occasion de me taire, j'aurai, sur pièces, un vif plaisir à l'avouer (1743).

M. Protais, qui depuis longtemps fait agir, marcher courir ou se battre le soldat à son commandement, et toujours pour son bien, occupe aujourd'hui moitié de sa troupe au percement d'une route, et l'autre à se désaltérer dans une mare africaine.

Il nous a montré, dans ces deux petites scènes, comment un peintre peut non-seulement rester au petit format, mais même s'y réduire, sans préjudice, et se borner sans se diminuer. On y retrouve son bel entrain et son humeur troupière, et partant l'intérêt, l'accident et les piquants détails propres au sujet. Très-bien épisodé, tout remplis de petits faits bien militaires, ces deux tableaux sont peints en outre avec la prestesse et l'esprit dont M. Protais s'est fait une habitude (1988-89).

Il serait tout à fait injuste de laisser disparaître,

sans en rien dire, un tableau très étrange d'aspect, mais fort à considérer, de M. Flogny (416). *Le général Randon châtie les O-Si-Yohia.*

Je n'en discuterai ni le ton, — peut-être faux, peut-être par trop indigène, en tous cas pour moi tout nouveau, — ni le procédé. Mais cette vaste étalée d'âpres mamelons et de sinuosités, de croupes et de gorges abruptes, sillonnées de batailleurs endiablés, a le plus grand aspect et vous saisit au passage. C'est au moins un bon morceau de « l'espace »; l'œil y va loin, très-loin, et plane bien sur une immensité. Français, Arabes, cavaliers ou piétons s'y lancent partout et de partout avec une véritable furie.

Je le répète, c'est là quelque chose de bizarre, d'aigre même, et de fort discutable; mais indifférent, tant s'en faut!

ANIMAUX

On ne paraît pas s'être beaucoup disputé le droit de succession au sceptre de Troyon, dans la grande peinture animalière; et de fait, on peut douter qu'il soit bien désirable de régner, dans cette partie du globe artistique, sur un pays si fort étendu. Je ne sache pas de genre où la dimension arrive plus vite à l'excès, au préjudice de tout le monde, peintre et public, et qui s'en justifie moins volontiers. Je voudrais avoir une éloquence persuasive, pour l'employer en ce sens, avec l'énergie la plus sympathique, à convertir M. Van Marcke, héritier direct et sans compétition de l'illustre maître; non pas qu'il soit plus qu'un autre au-dessous de sa tâche, mais parce que tout le monde est audessous de la force des choses. Que M. Van Marcke sache se réduire aux proportions appropriées, à ces bornes que l'expérience de tous nous montre comme imposée par une cause

mystérieuse, à défaut de lois rationelles, et j'ose lui présager un surcroît d'heureux résultats qui satisferont sa haute et juste ambition.

Il suffit, pour en être sûr, de voir combien ceux-ci sont déjà remarquables dans leurs dificiles conditions. Ses deux toiles du pays d'Incheville, le *Marais* (2314), et le *Coin d'Herbage* (2315), offrent un grand aspect. On y sent bien le grand air, cet air nourrissant et balsamique des gras pâturages. Il y a là d'excellents lointains et de très-beaux rapports. L'animal est plantureux, bien ruminant, largement traité; ces vaches s'enlèvent puissamment, avec des reliefs très-enveloppés, sur le fond d'herbages. De belles eaux, des ciels bien conduits, et beaucoup de jour sur le tout.

Je radote peut être, mais en cela je suis incurable : il n'y a plus pour M. Van Marcke qu'à se laisser restreindre aux petites mesures linéaires des plus grands Hollandais, pour nous donner des tableaux qui le consacreront tout à fait; et je lui demanderai franchement si ce n'est pas trop vouloir que de tendre aux qualités des vieux maîtres, en les dépassant trois ou quatre fois par la taille?

Je sais bien quel est le plus coupable ici : ce n'est pas l'artiste, mais le public, et plus encore, — autant qu'il est le supérieur, après le public, le jury. L'idée la plus fausse ou la routine la moins justifiable, ou la faiblesse de concession la plus fâcheuse, porte les grandes récompenses vers

les grandes machines, et fait le diamètre des médailles en raison directe de celui des châssis. Je sais qu'il y a des exceptions : M. Brion en a récemment profité. Encore faut-il qu'elles soient forcées par les circonstances, et même alors, — sans parler du *sujet*, où le grave et le religieux pèsent un peu plus que leur poids, — quand on hésite, il est rare qu'un peu plus de centimètres ne l'emporte pas sur un peu plus de mérite. C'est une chose bien connue des artistes, et qui n'a pas médiocrement contribué à les pousser dans une voie contraire à nos goûts réels, à nos besoins, à nos conditions d'intérieur, mais avant tout et surtout à la proportion du but avec les moyens, et généralement aux données bien comprises de l'art, — surtout de l'art moderne, il est vrai, — mais on peut dire, en somme, de tout art, parce que les grands génies, non plus que les monstres, ne peuvent entrer dans les prévisions, calculs et raisonnements qui doivent servir de règles de conduite aux humains.

Si bien peu de chose manquait à M. Brissot pour être un paysagiste animalier de premier ordre, c'est-à-dire un ton de plus à peine, sur le bas du clavier coloriste, il ne sembla jamais plus désirable de le lui voir acquérir, ni plus facile de s'en passer pour être satisfait. Il ne se peut moutons plus moutonnants que ces *Moutons* (336), pas même ceux de l'*Orage* (335), tout attendris-

sants qu'ils paraissent sous cette pluie furieuse qui pourtant les mouillera si peu. Je ne vis oncques meilleure toile de M. Brissot, ni plus fine chez aucun, en son genre. La somme de talent y déployée compense toutes faiblesses; car, sans doute, on y admettrait un peu plus de ressort dans la matière et de chaleur dans le ton. Mais, pour y suppléer, quels doux rapports! que de sentiment, de goût et de savoir! S'il est possible, et je le crois, de faire tout un petit poëme avec des moutons, un berger, son chien et de la pluie, on ne le saurait composer plus charmant. Toute cette gent lainée qui se serre autour de son maître; ce pauvre vieux berger si philosophe sous l'averse; ce bon chien lui-même, qu'on dirait faisant sa retraite de Russie; en tout il ne se peut rien voir de mieux. C'est du champêtre observé le plus délicatement.

M. A. Bonheur qui, décidément, dépasse de beaucoup sa sœur pour la science de la composition et pour l'exécution même des grands morceaux, a montré, dans son *Chemin perdu* (264), ce talent considérable dont les preuves croissent en nombre comme en valeur avec les années. Impossible, en quelque sentiment personnel qu'on goûte la peinture, de refuser hommage à pareil tableau sous beaucoup de rapports. Le troupeau de l'espèce bovine qui remplit si richement la toile abonde en mérites peu communs. En fait

de ressources et de facultés, quant à la forme, à l'arrangement, au procédé tout y est, excepté le je ne *sais* quoi! On le *sait* peut-être, en même temps qu'on regrette, pour un pareil talent, le don souverain de la couleur, qui lui fait absolument défaut, dans la grande mesure, c'est-à-dire à ce moment même où la couleur passe d'une certaine force inutile à la force efficace, de la recherche à la trouvaille, et du factice au vrai. Très-noble ès-arts à maint autre titre, la famille Bonheur est par *malheur* anti-coloriste.

Nous avons encore l'*Halali du cerf* sur la neige, de M. Courbet (571). Grand cerf, grands chiens, grands chevaux et grands chasseurs,— devant le seigneur? C'est douteux; mais devant nous pour sûr, et qui frappent tout le monde à la façon qu'on frappe le champagne.

Il peut être fort intéressant pour messieurs les veneurs et meneurs de meutes de se voir ainsi fiers et vainqueurs dans quelque *hall* de château; car c'est là proprement la bataille d'Eylau du chenil. Mais ce n'est pour le public de l'art qu'un sujet d'esclaffement.

Quant au *peintre*, il ne faut pas le nier en M. Courbet; loin de là! Quoique bientôt encore...? Mais n'anticipons pas! Proclamons-la donc, cette vertu de peintre, pour bohémienne qu'elle soit, et pour cela peut-être! Mais plaignons-la d'avoir été par la nature si mal associée, — pictoralement

parlant. Au reste, ici, point n'est-elle apparue. Sans doute il y a dans cet *halali* des morceaux maîtres, quelques bons chiens, de la force, — un peu trop venant du biceps peut être, — mais enfin de la force. Quant au surplus, néant ! C'est énorme et nain tout ensemble, important et puéril. Tout est blanc sans lumière; comme d'autres ailleurs, — et M. Courbet le premier, — feraient lumineux sans atome de blanc.

Donc, malgré quelque énergie, malgré le savoir de l'artiste, on peut dire : comme art et comme idée, rien ! rien ! rien ! De quel nom faudra-t-il baptiser au juste la chose, selon que les chasseurs, les chevaux ou les chiens y dominent ?

Sont-ce bien les chasseurs ? Soit ! c'est là l'intention. En tous cas, alors, c'est un plat de chasseurs à la neige.

Il resterait bien aussi les *Vaches à la sieste* (572), même auteur ; mais ceci rentre dans la catégorie des peintures qu'on veut ignorer.

Cette fois, chez M. Servin, ne lui déplaise, c'est l'*animalier* qui l'emporte sur le paysagiste. Le berger qui guide le *Départ pour le parc* (2196), est parfait ; — j'userai le mot s'il le faut. — C'est encore là l'incarnation d'un type, un nec plus ultra d'observation. Les bêtes sont bien dans leur nature de mouton, et d'un très-pittoresque réel, à l'instar du berger. Tout est fort et robuste forme, brosse et couleur. Il y faut pourtant

bien un... *seulement!* que voici : la poussière un peu lourde et les terrains du premier plan quelque peu mous. Qui l'eût cru de cette main ? — Quelques traînées et taches bitumineuses et rousses mal à propos, surtout dans les fonds. — Un peu de pesanteur dans les arbres à la gauche du spectateur.

Mais je souhaite à mes meilleurs amis des défauts aussi bien entourés.

Vient ensuite le grand chantre historiographe du cheval, dans sa je ne sais quellième incarnation de misères et d'intempéries. M. Schreyer, (2169) un de ceux dont les onguents voudraient de plus petites boîtes.

Ici je rencontre une connaissance de fraîche date, mais un peu changée, M. Max Claude. Son *Rendez-vous de chasse*, très-estimable toile (493), a tort, naturellement, de ne venir qu'après, fort après le *Récit du chasseur*.

Puis d'autres célèbres éleveurs et montreurs d'animaux chacun avec son bétail favori :

— M. Palizzi et ses *Moutons*, et ses *Chardons* (1851-52). Frais, brillants, éclatant même d'un jour vif un peu blanc.

— M. Mélin et ses *Chiens anglais et vendéens*, coureurs ou terriers (1679-80). Trop grands de cadre encore, — ce que prouverait une comparaison rétrospective de qualités avec maints petits mor-

ceaux exquis de ce peintre,—mais fort bons néanmoins, les premiers chiens de l'époque.

— M. Méry qui, cette fois, a bien voulu ne faire qu'un tableau de moyenne dimension pour y mettre des bêtes visibles à l'œil nu : sa jolie voletée d'oiseaux picoreurs, *l'Esprit des bêtes* (1696). — Et puis, tout près, ses deux gigantesques tronçons de tronc d'arbre, —deux bûches de fond pour la cheminée de Gargantua, — et des guêpes au pied, attaquant un raisin. On dirait des soldats de plomb au bas de la colonne Vendôme ; peinture en zinc, celle-ci.

— Et enfin M. Veyrassat, *Retour du labourage* (2350).

NATURE MORTE

M. Ph. Rousseau reste le grand chef incontesté de la nature morte. Que pourrait-on ajouter, par l'éloge, à sa renommée? si ce n'est pourtant de dire qu'elle est encore au-dessous de sa valeur de maître coloriste. A ce sommet du beau, la couleur est un don qui ne peut jamais être assez vérifié, ni même senti par les masses; elles ne savent pas que, sujet à part, on peut se montrer avec une assiette et des prunes, aussi rare, aussi fort *coloriste* que Paul Véronèse dans un de ses chefs-d'œuvre! Non certes pas que de garder la tenue du ton, dans un vaste espace, ne prouve de plus grandes facultés! Cela va de soi. Mais c'est un tout autre ordre d'idées. Combien y a-t-il de Paul Véronèse? Mais combien y a-t-il de Chardin?

Bref, aucun coloriste de nos jours, — étant chacun chez soi, — ne surpasse M. Ph. Rousseau; je doute qu'il y en ait deux ou trois qui l'égalent.

Mais quelque belles et fraîches que soient ses fleurs de l'*Été* (2077), quelque suaves, riches et veloutés — ses fruits de l'*Automne*, c'est encore au cercle de la place Vendôme, à cette heure, et partout ailleurs dans maint et maint cadre moyen, qu'on peut le mieux juger ce rare talent et vérifier ses titres de haute noblesse.

Il faut placer ici le tableau d'un peintre qui n'y sera, je le sais, qu'exceptionnellement en son lieu. *Le Puits de mon charcutier* (2195) est un métis du *genre* et de la *nature morte*. M. Servin s'y est montré doublement supérieur ; car si tout le tableau compte parmi les meilleurs,—dans la première classe,—le porc éventré sur ce puits est aussi du meilleur dans la seconde. C'est un morceau tout à fait d'ordre et de choix, où les tons les plus fins et les plus habiles procédés de la brosse ont pris plaisir à se jouer sur cette viande, affreuse dans la réalité, mais superbe en peinture, de couleur et d'effet. Entre autres excellents détails, un chaudron de cuivre éclate aux yeux comme un vif souvenir des plus célèbres maîtres. La couleur est de la vieille roche : profonde, transparente dans les détails; elle semble avoir pour support de ses plus chaudes et plus brunes parties un fond d'or, de l'or des soleils couchants.

J'y trouve néanmoins une sorte de monotonie dans l'ensemble et comme un peu de surdité dans la transparence générale; peut-être encore un

léger déficit de perspective aérienne en quelques parties.

Mais, le tout, à l'état de nuance, et soit dit par besoin de reposer l'éloge.

C'est une bonne et belle suite au *Serrurier* de 1868.

Bien souvent il arrive qu'en entrant chez un marchand de tableaux, on en voit un, de petite ou de moyenne grandeur, où toutes les qualités de M. Vollon sont au maximum. On entre au Salon et l'on y trouve une toile relativement énorme, où ces mêmes qualités sont obscurcies par de graves défauts.

C'était déjà même chose, à quelque degré près, autrefois, en dépit du tam tam. Il y a là toute la différence qui sépare le jet libre et spontané de l'artiste, — sans propos extérieur à l'art, — du travail inquiet et préoccupé, sous l'obsession d'un but où l'art exclusif n'a rien à voir. Ce qui fait le mal cette fois-ci, ce peut bien être le besoin de remplir sur commande une grande place, en haut ou beau lieu. J'y vois plus encore le désir de frapper, de forcer l'attention du public. Or, il en est du tableau comme du livre : « Tout homme, » a dit M. Renan, — après bien d'autres sans doute, — « qui ne sait pas se contenter de l'approbation » d'un petit nombre, est condamné à ne rien » faire que de superficiel. » Que dirait-on d'un écrivain de talent qui chercherait la phrase, par-

ce que la phrase éblouit plus de gens qu'elle n'en mécontente? En dehors de l'histoire (et encore!), les trois quarts des grands tableaux sont des phrases, ampoulées comme les autres et le plus souvent vides; — des phrases à traînes voyantes, comme les queues de robes : cela brille au-dessus mais se tache en-dessous. De là, je crois, les griefs que soulève cette peinture actuelle de M. Vollon: *Après le Bal* (2392). Cliquetis, tourmentage! lumière partout, ou plutôt note claire, uniforme, sans lumière! excès d'habileté, mais absence de réalité, manque de corps. Ce bouquet colossal est planiforme.

Il est affligeant de penser qu'au lieu de cet objet d'étalage, on pourrait, en prenant à peu près au hasard, montrer, de cette main, au public du Salon, une peinture aussi simple que belle. Quand M. Vollon peint pour le petit nombre et pour l'art, il est de toute force.

Si pourtant c'est que le *quando que bonus dormitat* s'applique à ce rare talent comme aux autres, sans qu'il en puisse mais, c'est vraiment malechance que ce soit d'ordinaire au Salon qu'il s'endorme. En tout cas sommeil ou surexcitation de veille, c'est l'un des deux.

Après M. Rousseau, le doyen et le maître à tous jusqu'à ce jour, après M. Servin et M. Vollon, plaçons quelques élèves entrés des derniers au concours, mais qui semblent devoir bientôt

en sortir les premiers ; et quand ce ne serait que par galanterie :

— M*me* Escalier, tout d'abord, pour ses *Chrysanthèmes* (885), où l'élégance de la forme soutient une qualité de peinture en tout des plus attrayantes, et pour ses *Pêches* (886).

— M. Vincelet, pour une simple *Bourriche de giroflées* (2378), carrément *plantée* sur n'importe quoi ; toile obscure par le nom, obscure par le sujet, obscure par le parti pris ; mais dont les cadettes seront bientôt lumineuses, si la preuve, une seule fois donnée à voix basse, d'une vocation si décisive, est soutenue par quelque travail et par le moindre goût.

Il faut rendre justice à qui de droit pour la bonne place faite à cette *Cendrillon*. Si le *prince charmant* ne l'a point remarquée, c'est sa faute. Aussi bien cette modeste apparence en fait-elle un morceau réservé d'artiste et de connaisseur.

— M. Duplessy (828). A l'exception d'un vieux savant d'ancien régime, qui se montre au fond, à la porte, il n'y aurait rien d'animé dans le *Déjeuner du savant*, n'était un petit rat, fort vif à sa besogne, laquelle, naturellement, consiste à ronger un bouquin, béant sur le plancher.

Ce cabinet du vieux docteur antiquaire fixera nettement le nom de M. Duplessy dans la mé-

moire des connaisseurs : il est d'un ton riche et
grave, meublé, bouleversé, bibeloté, de la meilleure sorte; et rempli d'excellents détails, trop
nombreux pour qu'on les puisse raconter; une
serviette, importante, par malheur, en son lieu,
fait tache comme ton et comme façon.

J'aimerais mieux déjeuner avec le savant
qu'avec le curé (829), non pas à cause du menu,
— le saint homme faisant des deux la meilleure
chair comme on pense; — mais à tous les reliefs
d'ortolans, je préfère les reliefs de bibelots.

A la suite, mais non point au-dessous, pour
quelques-unes, jusqu'à nouvel ordre, viennent :

— Le *Bouquet de fleurs d'automne* (564), de
M. Alex. Couder; encore un régal de coloriste.

— *Roses et Raisins* (1138), par M. A. Haaren,
parfaits, n'était de la sécheresse dans les feuilles,
et la faiblesse des terrains, forme et couleur.

— *Gibier, Poire à poudre*, etc. (729), par
M. Desgoffes.

Composé supérieurement, — et peint !... hélas !
cent fois trop bien ! Si c'était plus libre, et chauffé
d'une lumière plus bohémienne, avec des sacrifices, ce serait un chef-d'œuvre du genre!

— Un *Nègre* (1731), de M. Monginot; c'est-à-dire de fort beaux fruits, sous prétexte de nègre,
ou bien, au choix, un fort beau nègre, sous prétexte
de fruits.

— Un *Panier de Prunes* (2274) et *Faisans*

sur la neige (2275), de M. Todd : excellent quoiqu'un peu vif et coupant.

— La *Cuisine* (1030), de M. Gessa : bon encore, mais clairet et sec, inférieur à 1868.

— Grandes *Fleurs de printemps* (1915), de M. Petit, auxquelles il ne manque pour être superbes qu'un peu de chaleur.

— Un *Pied de Chardon* (1757), de M. Morlot ; délicat, charmant, parfait ! Mais quel chardon vous pique d'en faire un tableau ?

— *Gâteaux* (1781), par M^me Muraton : échantillon de belle et grasse pâte, et promesse de vertu coloriste.

— *Haie d'Aubepine* (622), par M^lle Darru.

— *Fleurs printanières* (1564), par M^lle de Longchamp.

— *Raisin du Midi* (836), par M^me Duprez ; un rien, une note ; mais tout, si l'on a le temps et la volonté !

— *Nature morte* (1285), par M. Jubreau : un simple citron, mais un beau citron !

— *Fleurs* (1910), par M^me Anna Peters.

— *Pommes et Oiseaux* (2044), par M. Rivoire.

* * * *

Aucun lecteur ne pourrait croire qu'aucun critique, bon ou mauvais juge, bon ou mauvais rédacteur de jugements, ignorât le bruit qui se mène autour de certains noms.

Mais, parmi les lecteurs, il s'en trouvera pour penser qu'un critique est astreint à dire son mot sur tout ce qui fait du tapage. Ce n'est pas mon avis. Il y a certain degré dans les choses, et certain état chez les hommes, — entêtement ou bonne foi, — aveuglement ou bravade, — croissance ou décroissance, — commencement ou fin, — qui les doit mettre au-dessous de la discussion. Les uns n'en méritent pas les honneurs, et l'on en doit, aux autres, épargner les atteintes. S'il ne s'agissait que d'amuser le public, ce serait chose bien facile que d'y réussir avec les aliments dont ils nous sont prodigués, mais c'est précisément trop facile pour qu'on s'y laisse aller. Si ce n'est point là le pont aux ânes,—il s'en faut,—c'est le pont aux moqueurs. La plaisanterie sans but et sans espoir, le *ridendo* sans le *castigat*, l'art pour l'art en ce genre, c'est quelque chose

qui peut avoir son à propos et sa place, — et alors je n'en dis mal ni n'en pense, — mais il m'a paru que ce ne pouvait être ici ni le cas ni le lieu. Quand on n'a pas charge ou besoin de désopiler les gens, il faut borner son ambition à ne les point ennuyer.

L'archaïsme filandreux, le postiche lamentable, les voltigeurs du pré-raphaélisme, sont tout aussi malheureux ou non moins offensants que l'ébouriffage novateur, que l'esclandre paradoxal de l'informe et du laid, que la peinture tour à tour arlequine et maçonne, et que les St-Jean précurseurs du Charenton artistique. Musique, architecture et peinture, s'il est vrai que jamais l'avenir appartienne un moment à ces artistes-là, un autre et prompt avenir viendra, soyez-en sûr, où le bon sens humain leur mettra la camisole de force, et se passerait plutôt d'art que d'en subir un pareil; mais « *je ne sais pas prévoir les malheurs de si loin !* »

Il faut faire mieux encore, il faut n'y pas penser. En fait de refus, d'opposition, d'objection, de griefs, je consens, je désire même que, — sauf le manque d'égards, et sauf l'offense à l'homme dans le peintre, — on mette ou l'on entende sous mon silence, à l'égard de certaines peintures, tout ce que l'on voudra; mais tout ce que je puis sacrifier au devoir,—sinon au goût—de la modération, c'est de ne m'y point arrêter davantage, et surtout de ne les point appeler par leur nom.

DESSINS, AQUARELLES, PASTELS, etc.

DESSINS

Après une si longue appréciation de tant d'œuvres si diverses, où le vocabulaire d'une part, et surtout l'attention du lecteur se sont épuisés, on comprendra qu'il soit difficile de recommencer à nouveaux... jugements, sur le dessin.

Ce difficile deviendra l'impossible, quand on réfléchira que dans les divers procédés, — crayon, aquarelle, fusin ou pastel, en outre d'une presque identité de caractères propres et de nuances téchniques, en bien comme en mal, l'artiste parcourt la même échelle de sujets que dans la peinture.

Enfin, tant de peintres ont exposé dans les deux sections, qu'il y aurait la plupart du temps, et fatalement, pléonasme triple.

Force est donc de se réduire à des mentions rapides, qui suffiront au propos, même le plus important, c'est-à-dire à signaler ceux des artistes

qui ne se seraient pas déjà fait remarquer dans les salles de peinture. Ce sont par exemple et principalement :

A leur tête M. Bida qui, par une bien rare modestie d'ambition, — si toutefois ce n'en est pas la coquetterie, — semble n'avoir voulu jamais être que le premier au village, quand il semblait si propre à songer de devenir le premier dans Rome. Son dessin, l'*Auteur de l'Imitation* (2525), A. Kempis, Gerson ou Gersen, — M. Bida ne décide pas et fait bien, — se distingue autant par la disposition et par le caractère que par un savant effet de jour centralisé.

— M. Baron, avec deux aquarelles tout-à-fait excellentes, et que je place fort au-dessus de son estimable peinture. — l'*Achat d'un tryptique*, — *portrait de Monseigneur* (2495-6).

— M. Alt (2460), l'aquarelle, *Portrait*.

— M. Bellay (2510), *Fille du peuple, à Rome*.

— M. Chaplain (2607-6), *Femmes romaines*.

— M. H. Griffiths (2820), *Intérieur de forêt, hiver*.

— M. Lalanne (2875), fusin, *Plage des Vaches noires*.

— M. P. Martin (2951-2), aquarelle à grand effet, avec des animaux par trop faibles.

— M. Lemire (2913), aquarelle, *Bords de la Seine*.

— M. Forget (2742-43), aquarelle, *Cour de ferme*, etc., à noter particulièrement.

— M¹¹ᵉ Mary (2954), fusin, *Bords de la Sauldre.*

— M. Ad. Moreau (2985), aquarelles, *Bords de mer.*

— M. Gust. Morin (2993), *Dessins à la plume.*

— M. Moutte (2998), charmant dessin à l'encre.

— Mᵐᵉ d'Ortès (3009), « *Il est parti,* » *Portrait du petit Jean.*

Maintenant voici les peintres qu'on retrouve parmi les dessinateurs, après les avoir déjà rencontrés à leur principal domicile.

— M¹¹ᵉ N. Jacquemart, avec deux charmants et mignons portraits groupes, à peine indiqués, mais parfaits d'élégance et de liberté.

— M. Vibert (3192-3), aquarelles, qu'il est superflu de recommander.

— M. Berne-Bellecour et ses deux aquarelles, dont une surtout, l'*Amoureux du portrait*, confirme hautement son grand succès de peinture (2519-20).

— M. Méry, qui par deux petites gouaches exquises : *Miss* et une *Poule et des Souris* (2963-4), me fait triompher de lui-même, en prouvant combien le *peintre* à cadres énormes se grandirait en se rapetissant.

MM. Brillouin (2560). — Chaplin (2609). — Romain-Cazes (2600). — Delaunay (2672). — Français (2749-50). — Gassies (2764). — Har-

pignies (2822).—Leloir (2912) et Nigote (3001), le plus inconnu, mais non pas le moins bon à connaître.

Inutile de dire ici que si je fais toutes ces mentions d'artistes inscrits déjà pour la peinture au livret, ce n'est point *parce que*, mais souvent *quoique;* car j'y avais fait fête aux uns et froide mine aux autres. Je prends le bon là où je le crois trouver, et suis heureux de pouvoir faire, à l'occasion, un salut à qui je l'avais ailleurs dû refuser.

II

MINATURE

La miniature et le petit émail sont encore très-cultivés malgré la photographie. Mais, à cause de la photographie peut-être, ils sont en souffrance quant à la qualité. Beaucoup d'efforts, de minutie, de métier, de fini, d'agathisation. Mais absence proportionnelle de liberté, d'élégance, d'art, en un mot.

Il y a des exceptions, tantôt brillantes et tantôt honorables, que je ne citerai pas toutes.

La souveraine en ce petit royaume, c'est toujours Mlle Eug. Morin, — Mme E. Parmentier, désormais. Sa supériorité n'est pas discutable ; elle est éclatante et précieuse à tous amis de l'art.

Mlle Wilhelmine Bost vient après elle à courte distance, et c'est une mesure d'infériorité qui lui fait grand honneur (2544.5).

Ensuite Mme H. Leleir, qui s'approche aussi du chef de la troupe (2910).

Mlle Plaust (3059). — M. Mouret, surtout pour un de ses cinq médaillons (3997).

Mlle Delville Cordier (2676). — M. Camino (2588).

M. Jean (2851-52.) — M. Letourneau ? (2919).

Et M. de Pommayrac (3065), malgré l'excès du *fini*.

III

ÉMAUX.

MM. de Courcy (2636), Meyer (2966) et Penet (3037), continuent, avec très-peu de concurrents, les traditions de l'émail de Limoges.

Le premier a pris pour sujet la chimère de M. E. Moreau; le second, des figures de Raphaël, et le troisième enfin se distingue plus particulièrement par une composition originale, — Jésus *lux vera*, — où il a fait entrer deux très-belles figures appuyées sur un médaillon central.

SCULPTURE

I

MARBRES

Il arrive rarement qu'une exposition des beaux-arts mette un artiste en cet état d'exception victorieuse qui commence la gloire et que tous consacrent à l'envi d'un commun consentement ; et, quand je dis : *tous*, j'entends de cette seule façon dont les hommes éminents puissent déférer entre eux la primauté : — cela consiste en ce que tout concurrent vous classe immédiatement après lui-même : le premier, c'est lui, cela va sans dire, mais le second, c'est vous. Or, si pour chacun un même confrère est ainsi le second, ce second-là c'est le premier de tous.

Quand il ne se produit rien de tel au profit de personne, l'année passera comme les autres au grand courant de l'art, sans illustrer son histoire. Elle passe, avec son contingent d'œuvres

souvent excellentes, au sens courant du mot, mais sans donner au fond commun national et cosmopolite une création de plus à ranger parmi les chefs-d'œuvre des temps.

Est-ce trop de dire, à M. Cambos, à propos de la *Femme adultère*, que cette année-ci sera plus heureuse à la statuaire, et que son art vient de s'enrichir, grâce à lui, d'une œuvre glorieuse ?

Il serait superflu d'insister sur l'enroulement et sur le plissement admirable de la draperie ; de vanter comme elle suit, embrasse et caresse amoureusement ce beau corps, avec de si charmantes fantaisies dans la vérité même. L'artiste s'est montré sous ce rapport tellement supérieur que l'œil le plus indifférent en est saisi tout d'abord, et le plus mal voyant persuadé ; c'est là une beauté technique de premier ordre, qui concourt à toutes les autres par la vertu suprême de la grâce ; et, s'il est vrai que, sans les autres, elle serait secondaire, elle prend, quand elle s'appuie sur un si beau support, une incomparable valeur. A vrai dire, quand l'une est arrivée à ce degré suprême, on ne comprendrait guère qu'il pût y avoir séparation. On sent d'instinct, et contre tous arguments, que la main, capable de créer de telles draperies, était incapable de les développer sur des formes médiocres. Aussi la beauté mère et source de cette œuvre est-elle dans la forme irréprochablement pure et si bien modérée par la

plus parfaite harmonie ! La *nature* est à la fois ici riche et simple, pleine, ferme, complète, et pourtant contenue ; elle exprime le moment le plus accompli, le mieux pondéré, pour toutes les beautés et pour toutes les grâces de la femme : ce moment où l'en point n'est pas l'embonpoint, où les minceurs ne sont pas des maigreurs, où la souplesse n'est pas exclusive de la force, ni la force en opposition de la grâce, ni la légèreté de la solidité. La juste mesure en tout y est au degré suprême, dans les dimensions des hanches et du torse, dans la grosseur du bras, et jusque dans les phalanges des dix doigts. Elle y atteint son point culminant dans les moyennes rondeurs de la gorge, et cette gorge elle-même, rassemblée, déclive, par le jet en avant du haut du corps, ferait toute seule merveille à nos yeux.

Quel est encore pourtant celui des deux mérites qui l'emporte sur l'autre, de la forme ou du mouvement, de la plastique pure et simple ou de l'expression ?

Il faut résoudre la question par l'équivalence. L'effroi, le juste sentiment du genre de péril, tout le retrait, tout l'enfui du corps permis par son étendue, par sa structure et par sa posture ; tout enfin y est tel qu'on ne saurait faire plus justement ni plus pathétiquement. Je l'avoue pour mon compte : j'ai beau chercher et beau me questionner ; plus j'y regarde et moins je puis, non-seulement critiquer rien, ni rien désirer, mais seulement concevoir

désormais d'autres rapports, d'autres liens entre la figure et le récit, entre le sujet et l'action. La justesse, le bonheur et le talent, dans tout ce que l'artiste pense et dans tout ce qu'il rend, me paraissent avoir ici réalisé cette union parfaite qui produit les chefs-d'œuvre.

On pourra se demander si le visage est assez significatif, assez ému?

Mais il faut admettre, surtout dans la statuaire, qu'au nom du culte de la beauté pure, et dans l'intérêt de sa recherche, il est permis d'exprimer les sentiments violents sur les traits du visage, dans tout leur idéal de réserve et d'atténuation. La seule condition à ces tempéraments, c'est qu'ils ne contredisent pas le sens de l'idée.

Eh bien! Je crois que si l'artiste est allé jusqu'au maximum de son droit, il ne l'a pas dépassé. Quelque peu déformées, à peine remuées que soient les lignes de ce visage, vous lisez pourtant dans ces yeux et dans cette bouche muette, — ces deux éloquentes voix de la physionomie, — vous lisez, en caractères suffisants, tout ce que la mort effroyable qui la menace doit soulever de révolte en cette âme.

Que si cependant on voulait trouver quelque part un adminicule d'objection, c'est bien, à vrai dire, dans le masque de cette superbe statue qu'il le faudrait chercher. Mais ce serait sous un autre rapport.

Les lignes et la substance en sont très-anti-

ques, trop peut-être, c'est ajouter très-classiques. Elles sont moins réelles, moins humaines que le corps. Il semblait que la main faite pour draper aussi magnifiquement, et pour façonner cette forme exquise dans des contours et dans un relief si souples et si vrais, — il semblait que la pensée créatrice de cette mimique de corps si parlante aurait été tentée de douer ce beau visage d'un peu plus de morbidesse et de vie : j'entends de retracer un peu plus dans cette chair, sur cette peau, faut-il dire, l'émotion nerveuse et le jeu des muscles sous-jacents ; de la modeler enfin un peu plus humainement, pour la mieux accorder.

Car, aussi bien, s'agissait-il ici d'une vie réelle, d'une vie très-possiblement historique et vécue, pour ainsi dire, au moins relativement, près de nous. Il y pouvait donc convenir un peu plus de réalisme qu'aux représentations mystiques ou *suprà* naturelles, qui n'ont en vue que légende ou chimère.

Après la *Femme adultère*, la première place dans l'estime des connaisseurs appartiendra, si je ne me trompe fort, mais non sans avoir été disputée, j'en conviens, à la *Bouquetière*, de M. Et. Leroux : titre modeste au livret pour une des créations les plus gracieuses et les plus finement élégantes qui se puissent voir dans la statuaire mi-partie réaliste et poétique. C'est une simple jeune fille très-joliment vêtue, dans un

mode un peu fantaisiste, mais de style pourtant et tout à fait heureux. Des plis ajustés et relevés à ravir, qu'elle retient d'une main, entourent sa taille, et de l'autre main, elle présente une petite fleurette avec un de ces mouvements que donne aux créatures de nos songes la fée du naturel et du charme (3559).

Je signale en toute confiance la *Bouquetière* à tous les amoureux de la grâce et de la simplicité dans un art supérieur.

Le *Petit Buveur*, de M. Moreau-Vauthier (3607), comptera parmi les plus charmantes productions de cette époque, et je ne puis guère hésiter à le mettre en première ligne après l'œuvre de M. Cambos, avec *la Bouquetière*. Tout y est plein de grâce, de jeunesse et d'originalité.

En face de la *Femme adultère*, dans le jardin, on voit une grande figure assise et nue de M. Perraud. Le *Désespoir*; c'est un gaillard fort bien découplé, très-peu mélancolique, je vous jure, par les muscles, mais dont l'attitude est, en effet, très-expressivement désolée.

Belle et savante figure d'ailleurs, mais dont, pour un type d'homme ainsi charpenté, le modelé reste un peu veule (3635).

Vient ensuite la *Jeunesse du Dante*, de M. de Saint-Marceau. Toute cette statue, dont l'en-

semble est des plus remarquables, respire un charme douloureux dans une suprême distinction (3693).

— Puis un fort beau buste de *feu M. Duchâtel*, d'une ressemblance physionomique et formelle et excellente.

— Une charmante statuette de M. Grabowski, le *Petit dormeur* (3465).

— Une jolie tête de petite fille, *Marthe*, par M. Moulin (3465).

Pour revenir aux productions de plus haute portée, l'*Eloa*, de M. de Vigny, traduite en marbre par M. Pollet, y occupe une place importante. C'est une œuvre considérable, d'un grand et bel agencement, très-osée, très-poétique, une de ces entreprises où le talent courageux d'un artiste s'attaque aux difficultés les plus hautes. Il faut complimenter M. Pollet pour la brillante façon dont il s'en est tiré (3648).

Que dire du *Dienèce mourant aux Thermopyles*, de M. Le Père? (3555) Que c'est un fort beau marbre assurément; qu'en y cherchant des défauts, on n'en trouve guère un autre que celui d'avoir des qualités un peu froides. Peut-être y a-t-il des sujets qu'une impression trop grandiose, restée dans le souvenir de tout esprit cultivé, rend bien ardue au simple talent. Mais pourquoi l'artiste, songeant à cacher *quelque chose*, ne l'a-t-il

pas caché tout-à-fait? On se murmure involontairement l'hémistiche celèbre :

Et se cupit ante videri.

L'excentricité de M. Clesinger n'est pas heureuse. Sa *Cléopâtre* polychrome semble du sucre peint sorti des ateliers de M. Siraudin. On voudrait bien pouvoir reconvertir l'illustre artiste à ses belles et personnelles traditions (3313).

— *Source et Ruisseau*, de M. Chatrousse, composent un joli groupe; bon ouvrage sans beaucoup d'accent (3301).

— L'*Enfant à la colombe*, de M. Itasse, lui fait grand honneur et à nous grandes promesses. La chair est vivante et maléable, le dessin principal excellent. L'aspect général sent les beaux temps de l'art. Il y a des détails à surveiller (3510).

— Indulgence ou plutôt compliments empressés à la *Paresseuse*, une statuette fort délicate, de M. E. Carlier. Objet d'art bien désirable! (3282).

— Hommage encore à *la Négresse*, buste par M. Carpeaux, où la puissante fougue de l'illustre artiste reste inséparable de ses excès, mais où l'on se console promptement des uns avec l'autre (3283).

— Et, dans une marche tout à fait différente, au vigoureux *Buste portrait* de M. Jacques Matthieu, par M. Dantan, qu'il n'est besoin non plus de faire connaître à personne (3350).

II

PLATRES

Ah ! qu'il a donc bien fait de mourir le premier, cet homme aimé des dieux, ce fortuné Mausole, pleuré par une si délicieuse Arthémise (1150) ! Il dort là sous la pierre, sous des cyprès indifférents ; mais quel voluptueux murmure pour bercer son sommeil ! Plus heureux que Millevoye, son amante est venue, et quelle amante, ô mes amis ! Quelle déesse pour demeurer sur terre ainsi désespérée ! Qui ne voudrait mourir dix morts affreuses, pour vivre et revivre un seul jour auprès d'elle ?

C'est, à vrai dire, une singulière toilette, pour aller au cimetière, que la robe, toute admirablement belle et simple qu'elle soit, confectionnée pour notre belle mère Eve dans les ateliers du Très-Haut. Il faut être bien sûr, ce me semble, de ne rencontrer personne à travers les allées, par pudeur un peu, d'abord, et puis aussi, vraiment, par charité pour le recueillement et pour la continence des passants.

Mais elle aura voulu, cette veuve incomparable, en se montrant sans voile, nous faire maudire la barbarie des Parques, ces impassibles croque-

morts de l'Olympe, qui coupent le fil d'or et de soie de si belles amours aussi tranquillement que le fil de coton des plus laides.

Toute sa forme est superbe; la chair aussi pleine que riche et solide, ferme, rebondissante; l'inclinaison, les replis du corps, — parfaits de naturel, — développent des courbures magnifiques et les accidents les plus beaux. L'artiste a réussi là le tour de force par excellence du métier. Sous quelque face qu'on cherche et qu'on examine la statue, celle qu'on a devant soi semble avoir absorbé les préférences du ciseau pour être avantagée. Aussi le tour en est-il fort bon à faire. Hauteur, largeur et profondeur, le bloc est séduisant sous ses trois dimensions.

M. Brouillet a donc fait une œuvre plastique des plus remarquables. J'y trouve la science académique, la souplesse de la main, le goût dans la forme, l'entente heureuse des contours. Jusqu'ici tout est bien, mais tout n'est pas dit; je reprends ma querelle : il y a défaut d'appropriation au sujet, de concordance entre le fond et la forme, entre l'expression et la pensée. Fût-elle plus excellente encore par la lettre, son œuvre pèche par l'esprit, et le reproche est grave. Il n'a rien, d'ailleurs, de raffiné ni d'abstrait; point d'argutie ni de tourmentage, en ceci; la question est fort simple et très-élémentaire, quoiqu'il y aille de l'art en ses élévations.

Voici le deuil et la douleur! et je ne suis pas

attendri ; je me sens captivé, séduit, tout près de m'enflammer ! Vous m'offrez le désespoir en spectacle, et vous faites si bien que j'y prends un plaisir indélicat. C'est une âme désolée qui devrait m'attirer dans sa mélancolie. C'est en un trouble sensuel qu'elle me jette ; et ce qui devrait m'inspirer des sympathies dont je me fisse honneur, évoque et provoque en moi des idées dont, en la circonstance, je dois me faire honte ! C'est qu'après tout, et par le fait de l'artiste, cette éplorée n'est pas là pour pleurer, gémir et souffrir, mais pour être vue, regardée, contemplée. Ce n'est pas ma pitié qu'elle sollicite, ce sont mes convoitises.

Il n'est pas possible qu'à semblable talent manque le don de convenance et d'appropriation. Il doit lui suffire d'en vouloir user. Jusqu'à preuve contraire, cependant, je doute qu'on commande à M. Brouillet un monument funèbre. On aimerait à le voir perpétuer l'image d'un bonheur amoureux, où ses grandes qualités brilleraient d'un éclat aussi vif, mais sans contradiction et sans solécisme (3267).

Par l'idée, par l'interprétation, la *Lecture à deux*, de M. Lancelot, est un agréable morceau. Le jeune liseur et son petit camarade le lézard ont — à deux aussi — de la gentillesse et de la naïveté ; mais c'est bien fruste et quelque peu veule. La hanche du jeune homme tient de la jeune fille (3522).

La *Jardinière*, de M. A. Scholl, offre une silhouette générale très-heureuse ; les deux bras se relèvent et se croisent élégamment sur la tête. La jambe (un ressouvenir) est gracieusement repliée ; la tête noble et bien antique, la draperie sobre et charmante (3714).

Il n'y a qu'éloges et compliments à l'adresse de M. J. Franceschi, pour la souplesse, l'harmonie d'ensemble, le bien suivi de mouvement et de formes dont il a doué sa statue du *Réveil* (3439). Pose un tant soit peu cherchée sans doute, mais point forcée et, telle qu'elle est, charmante. Les bras, peut-être un peu grêles, sont d'un agencement très-réussi.

Somme toute, une figure excellente qui n'est pas, si l'on veut, l'innocence même,—qui moins encore offenserait une raisonnable pudeur. Un peu plus de détail dans le modelé des chairs n'y gâterait rien.

La jeune fille à l'agneau, *Idylle*, de M. E. Lambert, est toute pénétrée d'un sentiment poétique douloureux. Rien de plus gracieux que cette enfant, dans sa désolation, et la pauvre petite bête semble heureuse d'être morte là sur ses genoux. L'auteur se distingue aussi par d'heureuses qualités dans un petit groupe en terre cuite de *Vénus et l'Amour* (3521).

On remarquera certainement, comme un des ouvrages les plus caractérisés du jardin, l'*Hiver* de M. E. Carlier (3281).

Cette figure, très-mouvementée, très-osée de galbe fantaisiste, attire forcément l'attention. La forme s'accuse bien sous les plis d'un excellent *drapé* qui l'enveloppe tout entière. La main gauche est heureusement découverte et charmante, très-réelle et très-belle à la fois, une main d'élite.

Le *Mirabeau* que nous donne M. Trupheme (3740) continue son emploi bréveté dans les représentations artistiques. Si M. de Dreux-Brezé n'est pas bien convaincu maintenant que ce fier tribun « *N'en sortira que par la force des baïonnettes,* » il y met vraiment trop de mauvaise volonté. Copie forcée, mais exemplaire assez bien exécuté de ce qu'était Mirabeau dans toutes les imaginations, avant de l'être dans tous les tableaux et dans toutes les statues. Le corps est un peu court et ramassé ; — trop ressemblant peut-être en cela, — trop penché surtout, trop projeté vers l'horizon : un homme qui ne veut pas *bouger de là* doit tenir un peu plus à l'aplomb vertical.

Je suis encore tout ému, moi mécréant, de ma rencontre avec ce cher *Petit Saint-Jean baptiseur*, de M. Revillon (3662). J'imagine qu'après avoir

fait plus d'un tour de force en ce genre, il attroupera tous ces heureux que le bon ange du baptême a gardé dans la foi.

C'est un charme quasi divin que respire toute cette figurine, par la *nature*, l'expression, l'attitude, corps et visage, tête et membres ; les jambes fort bien tournées, très-joliment posées, ne sont-elles pas cependant un peu courtes ? Et les pieds, — d'ailleurs très-justes et bien sus, quelque peu grands ?

Je goûte fort la *Sainte-Agathe*, de M. Maximilien Bourgeois, comme figure expressive et de belle attitude, drapée surtout très-remarquablement ; mais il semble que le sculpteur était plus que capable de nous montrer des mains. Est-il logique, est-il simple, est-il politique surtout à lui de nous les cacher toutes les deux, pour bien indiquées qu'elles soient sous les plis de l'étoffe ? (3262).

C'était un aspect assez ingrat à reproduire que celui de M. Ingres dans sa vieillesse : le galbe général du corps était bien commun, les jambes épaisses et le ventre saillant. M. Etex en a fait quelque chose de noble et de saisissant, avec une ressemblance très-heureuse. La tête est fière et toute remplie du Raphaël qu'elle contemple, sans défaillance comme sans forfanterie. Les plis de l'étoffe sont heureux et bien ajustés (3415).

Quant à ce colossal *Bas-relief*, d'après l'apo-

théose d'Homère, pieux souvenir d'un élève à son maître, hélas! j'admire et j'honore la fidélité; mais je la plains dans cette partie de sa tâche. N'en disons pas plus long! On ne se bat pas incidemment sur un pareil sujet.

J'avouerai mon hésitation à porter un jugement décidé sur un travail tel que les *Esclaves marrons*, de M. Samain (3606). Le douteux auteur du *Laocoon*, Dupuget et Michel-Ange ont beaucoup hanté ce cerveau d'artiste : ce sont de bonnes connaissances à cultiver sans doute; mais je crains qu'elles n'aient poussé M. Samain hors la mesure de ses forces actuelles. Un talent hors ligne et vigoureux se montre là sans doute ; mais n'est-il pas dans la voie de l'exagération ? Le groupe de ces malheureux, assaillis par les chiens, est si tourmenté, si compliqué, si violemment musculeux et déhanché qu'il y faudrait la critique d'un anatomiste profès. J'aurais tendance vivement sympathique à voir en son plus beau ce courageux effort; mais je me veux ici récuser particllement.

Dans le groupe de M. Deloye, les quatre figures symboliques, l'*Art*, la *Science*, l'*Armée*, l'*Industrie* qui portent la France sur le pavois, sont d'un bel accent énergique ; le modelé ferme et bien accusé, les membres d'un beau ressort, et l'ordonnance générale très-réussie ; mais la figure de la *France* est faible (3365).

Le roi Joseph doit à M. Dubray la noble stature et la haute mine que nous lui voyons. La contenance est à la fois élégante, majestueuse et bien reposée. L'artiste a tiré fort bon parti du costume. Bref, il brille un remarquable talent dans tout l'ensemble, où percent quelques réminiscences de célèbres statues placées sur des tombeaux (3404).

— Le tigre terrassant un crocodile mérite les plus vifs éloges, et fait un honneur considérable à M. Caïn (3276).

— Très-belle tête, bien creusée, bien fatiguée pour l'art que ce portrait de l'auteur par lui-même, de M. Pons (3650).

— Encore un bien excellent et tout petit buste de Sainte-Beuve, par M. Chenillon, plein de finesse et d'esprit (3303).

— Bonne chose assurément aussi que la figure pour le monument d'Ingres en projet, par M. Carrier-Belleuse ; mais ce célèbre et bientôt grand artiste aurait pu nous donner beaucoup mieux en choisissant au hasard (3286).

Quant au petit garçon à l'écrevisse de M. H. Giraud, *Prise et Surprise* (3462), c'est très-habile ; mais pour un si petit crustacé qui le pince au pied, la grimace de ce gamin arrive à la hideur. M. Giraud ne songe guère au régal de nos yeux. Il ne faudrait pas avoir une femme grosse pour oser

lui rapporter cet affreux petit homme. C'est bien moi qui me sauverais, si j'étais l'écrevisse.

J'aime la désinvolture ferme et plantureuse de l'*Agriculture*, par M. Schroder. De quelle façon mâle et fière elle se campe sur sa terre bien aimée ! et comme elle s'en montre la vraie souveraine rien qu'en la touchant du pied ! On remarquera le galbe de toute cette figure, ses contours puissants, la belle courbure du bras qui tient le panier, l'entente et les beaux plis du vêtement.

La *Chloë*, de M. Vasselot, est assurément un ouvrage au-dessus du commun; elle a bien l'innocence et la naïveté de l'enfant qui demain sera la jeune fille. Mais est-il bien sensé d'employer la statuaire à représenter cet âge de la maigreur, des méplats anguleux, de l'incomplet; cet âge ingrat où l'ostéologie peut être en parfait rapport; où sans doute ce qu'il a déjà poussé de chair sera fidèlement observé par l'artiste, mais où la nature n'a fait encore que bégayer les modulations de la forme? (3747).

M. Richard, en exécutant son *Petit pêcheur à la ligne*, d'ailleurs tout plein de naturel et de grâce, n'a-t-il pas un peu trop laissé chantonner à ses oreilles le célèbre garçonnet florentin de M. P. Dubois (3663).

Figure délicate, et déjà très-savante, élégante et bien mythologique, l'*Amour aux perles*, de M. A. Itasse, nous offre de plus un heureux mélange de malice et de charme. Les pieds et les mains sont fort étudiés (3509).

— La *Fille de Celula pleurant son enfant* nous montre mieux que sa grande statue de bronze quel compte il faut faire de l'avenir de M. Boisseau (3251).

— Et j'oserais presque tirer la même conclusion de l'*Affût*, de M. Samain ; cela est fin, gracieux, malin et joli dans la bonne acception, malgré ce qui manque d'étude encore et de soin, dans l'intime détail, quand on le serre d'un peu près (3697).

— Parmi les exempts, le *Jeune Romain jouant à la morra*, de M. Lemaire, explique et confirme largement ce privilége (3549).

— Le *Groupe d'amours*, de M. A. Moreau, se rapproche des meilleures choses de notre école française du xviii^e siècle (3604).

—Et je finis enfin, sans aucune idée de défaveur relative, par le *Repos*, de M. M. Moreau (3606).

III

BRONZES

Un grand nombre de figures en bronze mériteraient une appréciation détaillée, qu'il n'est plus possible d'essayer ici. Je ne puis que citer rapidement, sans suivre l'échelle des importances ni des qualités.

Le *César*, de M. Dennecheau, statue de grand aspect, dont la tête, un peu trop comprimée vers l'occiput, est fort belle et très-méditative (3373).

— Le *Dupuytren*, de M. G. Crauck, grande figure monumentale. Magistrat, évêque, pasteur, docteur en Sorbonne ou docteur en médecine, sans une étude spéciale du costume, on n'en saurait rien (3336).

— Le *Dupin l'aîné*, de M. Boisseau, encore plus solennel, avec un type qui s'y prêtait moins; très-ressemblant de tête (3252).

Campolican, guerrier Araucanien, de M. Plaza. Ce chef sauvage, dont les traits farouches respirent toute la haine héréditaire de sa nation contre la race espagnole, s'incline pour bander son arc, et sa fière tête relevée paraît plus mortelle encore

que ses flèches. C'est une des plus caractéristiques et des plus belles figures de la section des bronzes ; la colère intérieure et l'énergie de l'action y sont excellemment rendues (3642).

Le *Zampognaro* (jeune pâtre italien) sera pour M. Moreau-Vauthier un second succès. D'un sentiment très-fin et très-poétique dans sa réalité toute moderne, cette jolie statue de petite nature exprime la tristesse un peu souffreteuse qu'on voit souvent au pifferaro dépaysé (3608).

— Le *Raphaël adolescent* de M. Rochet, coulé en alliage métallique d'un gris perle d'heureux effet, a jolie tournure, et cette pose bien trouvée fait d'autant plus regretter que le visage, un peu bouffi, n'ait pas la délicatesse de lignes nécessaire à pareil sujet (3671).

Les deux charmantes figures de MM. Thabar et Perrey, placées en pendant, sembleraient en effet destinées à rester ensemble. Elles ont des qualités analogues, et se distinguent, à peu près également, par un bon sentiment de poésie antique.

Je préfère néanmoins la *Dernière goutte du moissonneur*, de M. Perrey; les membres inférieurs y sont plus sveltes et mieux sentis (3639).

Dans le *Jeune homme à l'émérillon*, de M. Thabar, fort élégant aussi, plus nerveux peut-être, le bas

des jambes et leur emmanchement avec les pieds m'ont paru contestables (3728).

M. Bartholdi a donné à son *Jeune vigneron alsacien* une pose et, en guise de verre à boire, un tonnelet qui, bien que très-vrais, sont assez peu compatibles avec la statuaire; il l'a d'ailleurs fort bien traité. Son vigneron est gaillard, tout ressort et tout nerf, et très-vrai de nature (3239).

Il faut signaler aussi, comme très-éminemment remarquable :

L'*Enfance d'Annibal*, de M. d'Épinay, œuvre extraordinaire d'un jeune homme qui s'est révélé tout à coup il y a dix ans, comme artiste d'une haute vocation, et qui s'est fait tout seul, à vingt-cinq ans, sans éducation artistique de première jeunesse, après n'avoir été d'abord qu'un désœuvré du monde élégant (3413).

Le *Buste de M. Garnier*, de l'Opéra, par M. Carpeaux, pourrait être pris pour une *pochade*, en un sens, tant il est de modelage furieux, mais aussi d'une véhémence de talent hors ligne.

Seulement il faut avouer qu'en ajoutant à la nature du modèle, puis à la nature du travail, des cheveux paquetés et cordés de la sorte, on a fini par faire de ce buste une agréable doublure de la tête de méduse.

En somme, c'est vraiment par trop extra-

fruste, archi-poreux, boursouflé, chagriné, comme déchiré, mordu par toute une meute. Style de forêt vierge! Chemise, veste, cravate et cheveux, tout s'échappe, se révolte et s'élance follement. Voilà trop de tapage volontaire, un *désordre* prémédité, — douteux comme *effet d'art*, — mais qui, je vous l'assure, n'est pas *beau*. Il sied quelques fois aux grands génies d'être mal tenus. Mais M. Garnier n'est encore ni le Michel-Ange, ni le Brunelleschi des modernes. Cela viendra sans doute, avec cet Opéra prodigieux, cet opéra de l'avenir, dont M. Courbet devrait accaparer les peintures et M. Wagner diriger la musique! Quel bonheur d'être passé quand cet avenir-là sera le présent! (3284)

Au nombre des bronzes de petit modèle, — assez rares cette fois, — se distingue un *OEdipe* de M. Em. Hébert, solide et bien charpenté, sans exclusion d'une juste mesure d'élégance. La peau de bête, *chastement* employée, les cothurnes, le glaive et le baudrier sont disposés avec un goût parfait (3289).

IV

TERRES CUITES

Sortent des rangs, le *Curé d'Ars*, de M. Cabuchet, statue à genoux et priant, d'un grand sentiment religieux (3273).

— Un *Buste*, par M. G. Deloye, vieille et belle tête de femme, d'un beau caractère, d'un modelé très-ferme, franchement ridée (1621).

— La *Méditation*, de M. Sauvageau, où de réelles qualités, des intentions poétiques et de l'aptitude au *drapé* souffrent d'une insuffisance d'études (3704).

— Le *Portrait de M. X...*, par M. Jouandot ; fine, très-fine et très-extraordinaire figure d'avocat.

— Un charmant petit *Buste de fillette*, par M. Cougny, qui demanderait peut-être un modelé quelque peu plus détaillé (3330).

— La *Phryné*, de M. Salmson (3635).

— Deux *Médaillons, fleurs*, de M. Sceto, des plus distingués.

— Enfin, un *Buste de Bouffé*, par sa fille Mlle Pauline Bouffé (offert au théâtre du Gymnase). Il y manque un peu de finesse dans l'outil ; mais, nonobstant, — très-louable (3261).

V

CIRES

Chef Peau-rouge, de M. Larregieu, sur son cheval de guerre, éclatant de caractère, d'énergie, de nerf et de ressort (3531).

— Le *Valet de chasse avec sa harde*, de M. Mêne, groupe où les brides allongées font bien mal, mais excellent d'ailleurs de tous points (3591).

— Un *Chien épagneul et Lièvre*, très-bonne cire de M. Dubucand (3407).

CÉRAMIQUE

L'art de la céramique est celui de tous dont les spécimens exposés cette année sont le moins en rapport, par le *nombre*, avec l'importance de sa spécialité. Si j'en excepte une seule de ses branches, — la plus intéressante, ou du moins la plus remarquable en l'état des choses, il est vrai, — j'en dirais autant de la *qualité*. On s'explique mal cette abstention, car ce ne peut être autre chose. La pénurie de l'exhibition donnerait une bien fausse idée des progrès et de l'activité d'un art qui se propage, qui grandit et qui se perfectionne chaque jour; et quand on se souvient des admirables produits de la céramique française qui parurent à l'Exposition universelle, en 1867, il faut évidemment chercher ailleurs que dans la défaillance des artistes les causes de la rareté des œuvres au Salon actuel. Je n'en saurais trouver d'autres qu'un mécontentement, une

bouderie bien légitime contre les rebuts dont elles sont l'objet. On est en droit de le dire puisqu'on les voit, dans ces demeures, hospitalières à tous autres, condamnées à faire antichambre, quand on ne les envoie pas moisir dans les arrière-cabinets; partant réduites à regretter les endroits où l'on ne fait que passer à la course, dans des endroits où l'on ne vient pas du tout.

Il serait temps, ce semble, qu'on voulût bien en pays d'administration prendre un peu moins à contrepoil des intérêts qui sont ou seront bientôt considérables, et que nombre de gens apprécient déjà comme tels au pays des administrés. Cette sorte de proscription, cet arrêt d'infériorité finale dont on semble frapper notre céramique témoigne à la fois de bien peu de mémoire et de bien peu de foi.

L'histoire de tous les arts dans leur incubation, l'état actuel de la lithographie, de la photographie,—dans les émaux surtout,—seraient à la confusion des sceptiques et des facheux qui n'ont jamais fait défaut, aux origines, pour décourager le présent et pour nier l'avenir.

Il est très-vrai que la céramique est un art de vieille date, et qu'à n'y pas réfléchir, on peut croire qu'elle a du donner de nos jours toute sa mesure. Cette mesure déjà mériterait sa grande part d'accueil et d'honneur; mais la restreindre à son état présent ce serait erreur et témérité.

La *Majolica*, comme on appelait jadis toute la

faïence italienne, arrivait à son apogée justement à la moitié du seizième siècle ; mais l'émail stammifère était alors déjà répandu depuis cent trente ans en Italie, soit que Lucca della Robbia, qui l'employait à Florence dès 1420, l'eût trouvé lui-même, soit que, — fait resté douteux, — il en eût reçu le secret des faïenciers de Mayorque, ce que semblerait indiquer le nom de Majolica, gracieusement enjolivé de Majorica, selon l'opinion de Scaliger et de Fabio Ferraro. Quoi qu'il en soit, il est bien certain que dès 1500, à Pesaro, et bientôt après à Gubbio, à Casteldurante, à Faenza, et, par émulation, dans presque toutes les villes d'Italie, la faïence artistique fut en grand honneur. Ce que l'on voit, ce qu'on admire à divers degrés, par conviction, — ou par complaisance, — dans les collections publiques ou privées, prouve bien la vérité de ce que dit à ce sujet l'illustre M. Brongniart, en partant d'un service offert à Charles-Quint par un duc d'Urbino, Guidobaldo II, à savoir : « qu'on apportait, dans l'exécution de
» ces assortiments de pièces de faïence, le talent,
» le soin, les recherches d'érudition et de conve-
» nances qui pouvaient ajouter à leur richesse, à
» leur intérêt et à leur mérite. »

De célèbres artistes s'y consacrèrent tout entiers. A Casteldurante et à Florence, les Fontana d'Urbin ; à Pesaro, capitale de la céramique d'art, les Terenzio, les Franco, les Zuccaro, les Urbin, les deux Raphaël, — Ciarla et dell Colle ; à

Gubbio, les Andreoli ; à Faenza, les Guido Salvaggio, couvraient des milliers de pièces de faïence de peintures, tantôt ornementales, tantôt historiques ou fabuleuses. On sait aujourd'hui sous le feu de quelles enchères insensées nos amateurs se les disputent, par goût ou par gloriole.

En dépit de tous ces honneurs et de toutes ces gloires, si j'en excepte l'ornemental pur, exquis de tous points, il est permis de trouver que ces peintures sur faïence sont, presque toujours, plus ou moins baroques, et que, dans les figures, malgré le mouvement et le caractère, elles sont artistiques, pour ainsi dire : à côté.

Ceci n'est assurément point contestable en ce qui touche la couleur, conventionnelle tout naturellement, mais d'un aspect désagréable et faux où le jaune, surtout, un jaune rêche et froid, tient un rôle prépondérant, destructeur de toute riche harmonie. Cela devait être au surplus, puisque pendant si longtemps les peintres faïenciers n'eurent à leur service, à très-peu près, que quatre couleurs : — le jaune de plomb ou d'antimoine, un bleu intense et opaque, le vert de cuivre, et le violâtre sale, tiré du manganèse.

Or, s'il est certain, d'une part, qu'aujourd'hui nous n'avons pas une légion d'artistes éminents voués au culte de la céramique peinte, il est avéré, d'autre part, que les progrès de la chimie nous ont

enrichis d'une foule de couleurs, dont la richesse et la variété ouvrent une vaste carrière à l'ambition de ceux qu'eût rebutés l'ancienne pauvreté de la gamme coloriste.

Dans la sphère supérieure de la composition artistique, dans le domaine historique, allégorique et poétique, partout enfin où la *figure* intervient, des preuves brillantes ont été déjà faites, et de hautes espérances justifiées par les artistes céramistes en 1867 ; surtout en France, dans les ateliers de MM. Deak et Lorain. Le style, la grâce, l'élégance, les qualités sérieuses du dessin s'alliaient à des tons d'une fraîcheur et d'une justesse qui s'approchaient de la réalité.

Mais un seul, entendez bien, un seul, — et, par cela seul aussi, plus fort et plus hardi, plus méritant et plus illustre un jour, avait tenté d'importer en céramique le paysage *nature*. On vit alors, ce que des progrès incessants nous font mieux voir encore aujourd'hui, c'est-à-dire de quel haut intérêt cette glorieuse conquête en l'art céramique est pour l'art universel.

L'attention du monde artistique s'était vivement portée sur les extraordinaires paysages et marines peints par M. Michel Bouquet sur faïence émaillée. Comme tous les artistes, sans exception, M. Bouquet est soumis, quant au mérite ordinaire de la peinture, à tous les caprices du jugement de la foule, comme à la discussion de tous amateurs et critiques. Mais refuser à ses travaux

céramiques, en tant que peinture proprement dite, — et le procédé mis hors cause — un rang des plus distingués, ce serait une injustice pure, à mon sens. J'y trouve même à certains égards de certaines vertus, — nées du procédé pour un peu, je crois, — qu'aucune main ne saurait donner à la peinture à l'huile. Mais revenons à la spécialité technique de celle de M. Bouquet ; ce qu'il faut admirer, honorer plus encore, c'est à quel haut degré d'avancement il a conduit son art, par le ton et par la façon, sur la voie d'un bon réalisme, dans la représentation des choses de la terre et du ciel ; cet art, jusqu'à lui maintenu par défaut de moyens ou par faiblesse de goût dans les aigreurs, ou dans la chlorose d'un badigeonnage offensant. Ce que l'artiste a dû dépenser de courage et de persévérance, de temps et de recherches, celui-là seul peut le comprendre qui sait les données et les moyens du travail, — qui sait par exemple :

Que l'on peint sur *cru*, c'est-à-dire sur une épaisseur d'un demi-centimètre de pâte sèche, blanche et mate ; — un mélange d'oxyde de plomb et d'étain, de sable, et d'un peu de sel marin, de minium et de soude.

Que cette pâte est pulvérulente, s'attache au doigt et que tout y fait tache.

Que les couleurs sont des poudres métalliques, qui n'ont, au moment de l'emploi, rien absolu-

ment de commun, par la nuance, avec ce qu'elles seront après la cuisson.

Qu'il faut peindre au premier coup, sans retouche possible, et qu'on avait pu seulement tracer d'abord librement les contours du dessin, le trait, au moyen d'une couleur végétale que le feu volatilisera.

Que la pièce préparée de la sorte exige, pour sa cuisson, le plus grand feu de four et doit y subir une chaleur énorme pendant au moins 36 heures.

Qu'elle y est confondue le plus souvent avec la faïence à poêle, ordinaire.

Qu'un léger excès de plus ou de moins, dans l'opération, rend l'image archi-violente, ou la laisse absolument fade.

Et qu'enfin, dans l'état actuel des moyens de cuisson, matière ardue si ce n'est obscure à la plus haute science, une foule d'accidents de surface tels que : — *gerçures, coulage, écaillage, bouillons, sucés, ponctuage, trous et coques d'œufs!!!* — sans parler des cas de brisure, condamnent l'artiste à perdre à peu près la moitié des pièces ornées par lui de ses meilleures peintures, avec les soins les plus minutieux.

M. Bouquet a tout étudié, matériaux, moyens, départs de ton, chances et degrés de fusion, accidents ou bonheurs. On comprend maintenant qu'il ait été jusqu'ici le seul à cette grande entreprise ; car il faut savoir que les neufs dixièmes

des produits que l'on croit appartenir à ce genre sont obtenus, à petit feu, dans des conditions infiniment plus simples, et qu'on n'en voit d'ailleurs aucun de sérieux, en fait de paysage.

Il ne fallait pas moins qu'une vocation, qu'un génie spécial, que la sainte passion artistique, pour conduire un homme de plus de cinquante ans alors, d'un talent déjà fait, un peintre, un dessinateur, déjà couvert de chevrons, à de pareils labeurs, à travers tant de hasards et de déceptions.

C'est donc là, je le répète, un courageux, un noble, un grand exemple! c'est là un caractère, une figure, *un homme!*

Quant aux résultats, ils parlent d'eux-mêmes, et chacun les peut constater ici. Je dis : *peut*, rigoureusement : mais on le pourra pratiquement, sans peine et sans même y chercher, s'il plaît à messieurs les vizirs du placement de retirer M. Bouquet du purgatoire, pour l'amener, au moins, plus près des bienheureux.

Ces résultats dépassent de cent coudées tout ce qui s'est jamais fait d'analogue. Au XVIe siècle, dans l'ère suprême de la majolique, et plus tard au XVIIIe, quand vers 1775, après une longue décadence, l'art eut un réaccès de vie dans les fabriques d'Urbino, il n'y a jamais eu que des informités à peine qualifiables du nom de quasi-paysages. Le plus souvent ils sont odieux à tout œil harmoniste, par les crudités ou par la

lymphe du coloris. C'est en vain que dans ceux des frères Castelli, par exemple, on chercherait le moindre sentiment, le plus léger effort vers la *nature* par la forme et par la couleur.

Aujourd'hui, la fabrique du marquis de Ginori remplit le monde entier de ses imitations du Castelli. La réussite en est telle que le prix des *vrais* s'est réduit de plus de moitié.

Les fabriques de Delft, en Hollande, ont aussi produit des peintures sur cru, paysages ou marines. — quelques-unes, — les petites, — sont polychromes ; mais les grandes, inférieures encore de taille à celles de M. Bouquet, sont monochromes, et presque toujours en camaïeu bleu, sans effet aucun ; — un trait, d'un dessin naïf et d'une perspective enfantine.

Ainsi, M. Michel Bouquet est le premier qui, par la couleur et par l'effet, non moins que par la vérité, par la sincérité de la composition, ait obtenu des paysages *nature*, sur faïence émaillée, cuite au grand feu de four, c'est-à-dire de véritables œuvres d'art, comme toutes les autres, mais absolument inaltérables à toujours, indestructibles par toute autre cause qu'une chute violente ou qu'un coup de marteau.

Pour atteindre son but, M. Bouquet s'est débattu longtemps, non-seulement contre les difficultés de toute sorte qui semblaient devoir l'arrêter à toujours, mais aussi contre les conseils de ses meilleurs amis, qui le croyaient

égaré. Mais il se sentait, lui, par instinct, assuré de déblayer sa route ; ses amis ! il se faisait fort de les rassurer tôt ou tard.

Toutefois, il est encore loin de se croire parvenu là où il *veut* et là où il pense qu'on *peut aller*. Qui sait ? peut-être viendra-t-il un jour où, les moyens matériels étant perfectionnés par une observation opiniâtre, appuyée de la science, cette branche de la céramique deviendra le dernier mot de plus d'un genre de peinture, puisque rien n'est plus durable, ni plus propre à perpétuer les œuvres du génie de l'homme jusqu'aux âges les plus reculés. Quelles richesses ne seraient-elles pas dans nos mains, si les anciens, si l'Égypte et la Grèce avaient eu pour l'art de leur temps un si solide appui !

M. Michel Bouquet est donc, je le répète, le créateur, le fondateur d'un art original, et dont les produits seront durables autant que pas une chose de pure matière en ce monde.

C'est un beau titre, et c'est un grand honneur qui lui permet de se passer des autres. On ne semble pas, en hauts lieux, apprécier ni seulement connaître ce vaillant travailleur. Il est vrai qu'on nous condamne à voir *in æternum*, nous public, des monuments de plaisir et d'argent gaspillé, gros comme l'Atlas, et laids comme.... le genre humain ne soupçonnait encore que put être le laid ! — et que ceux qui le font sont portés au pinacle.

Sous la royauté précédente on achetait au prix de cent mille francs l'un tels tableaux de marine, et, sauf rares exceptions, on peuplait Versailles d'une mer de toiles à torchons.

Mais nous n'avons encore au Louvre qu'un Décamps ordinaire, pas un Marilhat! un moyen Bonnington ; et pas un Meissonnier n'est au Luxembourg.

Alors, comme sous la Restauration, on infestait nos édifices de plafonds que l'Alcazar ou Valentino refuserait ; — ils y sont encore! — Et, sans le courage d'un artiste homme de cœur, qui vieillit maintenant à la peine, on laissait aller aux Anglais, pour six mille francs, la *Méduse*, de Géricault! Aujourd'hui... mais le temps me manque.

Ah! vraiment! l'administratif artistique en France est très-fort, et l'administré bien heureux!... Enfin!

Les deux cadres de M. Michel Bouquet se voient : l'un dans la salle des *noyés* du Salon, tout au bout des dessins ; — les *Quatre saisons* (2549) ; et le second sur le palier du grand escalier, *Paysage en Savoie* (2550).

Je doute que personne autre ait exposé des faïences peintes à grand feu, si ce n'est peut-être Mlle Destors, *Panneau décoratif* (2686), qui fait quelques promesses. Tout le reste m'a paru peint sous *vernis* ou sous *couverte*, procédé moins solide et incomparablement plus facile. On y remar-

quera *Trois jeunes Filles*, profil (2701), de Mme Duchemin, camaïeu sanguine, grand comme la main et charmant. — La *Baigneuse*, d'après Chaplin (3096), de Mlle Ritter, et le *Printemps*, (2907), par M. Legrain, essais intéressants. — La *Vague et la Perle*, d'après Baudry (3088), par Mme Richard Souchon. — Et la *Jeune femme* (2578), par M. Bugnicourt, soit dit pour ces derniers comme encouragement.

ARCHITECTURE, GRAVURE, LITHOGRAPHIE.

Quand on s'occupe avec amour et qu'on jouit ardemment de toutes les choses d'art, ce n'est pas sans une véritable fatigue passionnelle qu'on a pu vivre en intime, quelques jours, avec la quantité d'œuvres précieuses, réunies d'ordinaire, —et très-certainement aujourd'hui,—dans cette vastitude qui s'appelle encore un *Salon*.

Il y en a de superbes, il y en a de belles, il y en a de gracieuses.—Il y en a de capitales, il y en a d'importantes, il y en a qui méritent une vive attention. — Il y en a d'adorables, il y en a d'entraînantes, il y en a de sympathiques. Toute l'échelle des beautés, des intérêts et des affections.

Mais de les juger, de les louer comme il conviendrait, dans un travail éphémère et hâtif, c'est purement l'impossible ! On doit certes bien

désespérer *de savoir jamais écrire*, quand on a déjà si mal *su se borner*.

Encore mieux vaut-il tard que jamais ! Je ne ferai donc plus que signaler ici, par leurs noms, les auteurs d'une foule d'éminents travaux, dont beaucoup sont du premier ordre moderne, et dont quelques-uns touchent aux grandes œuvres que le temps a consacrées de son infaillible sentence.

I

ARCHITECTURE.

Et d'abord, quant à l'architecture, il y a là, sépécialement, des éléments techniques sur lesquels un juge hors du métier doit se montrer plein de réserve. Plans, coupe, élévations, calculs de forces, idée de ce que sera le *grand*, exécuté d'après le minuscule, ce sont là choses de l'état ou d'une éducation adaptée. Il ne nous appartient, à nous, de juger que la forme en perspective, le goût d'ensemble et de détails, le ton et l'exécution des dessins, aquarelles ou lavis, en tant que *dessins.*

Il est résulté pour moi d'un examen de ce genre que le goût et l'élégance ne sont pas dominants, mais bien la sévérité, la raideur, la ligne droite et sèche, le prosaïque et le coupant. Exceptionnellement, on peut citer :

M. Charles Gautier, en collaboration avec M. Ch. Sauvestre, comme exécution large, vigoureuse et de ton solide.—Bâtiment dit la *Merveille au Mont-Saint-Michel* (3831).

M. Constant Moyaux, mêmes qualités : *Études d'architecture à Venise et en Sicile* (3857).

M. Trilhe (3678), restauration du château de Montbrison ; M. Rouyer (3871), *Appartements intérieurs* ;

M. Lehoux (3849), projet de villa pour exposition d'œuvres d'art, et projet d'église, qui tous deux, aux qualités susdites, ont joint la hauteur de goût dans l'invention et dans la composition personnelles.

II

GRAVURE PROPREMENT DITE.

Hors ligne, M. Gaillard, pour un précieux travail de la famille des Albert Durer les plus fins. *L'homme à l'œillet*, d'après *Van Eyck* (3986).

— M. Rossello (4129). *Le cheval mort*, d'après *Ph. de Champaigne*; spécimen supérieur du système et du procédé qui malheureusement dominent l'école depuis fort longtemps.

— M. A. Leroy. *Fac simile de l'Attila de Raphaël*,—en teinte rouge plate,—et qui n'est d'ailleurs guère à sa place ici, par la nature toute particulière du procédé.

Il faut quelques mots d'apologie pour la brièveté de cette liste. Messieurs les éminents maîtres graveurs de l'époque et à leur tête l'illustre M. Henriquel Dupont, me pardonneront peut-être de ne pas insister sur leurs travaux héroïques de persévérance, et si méritoires sous tant de rapports.

Mais je trouverai moins probablement grâce à leurs yeux pour ce que je vais ajouter : à savoir qu'il est un parti,—dont je suis,—aux yeux duquel notre école de gravure a malheureusement adopté,—bien plus, — exagéré les illustres défauts de celles du XVIIe et du XVIIIe siècle, des Nanteuil, des Edelinck, des Drevet, des Andrau, des Balechou, etc. ; —s'entend de la taille précieuse, enroulée, serpentine, contournante, uniforme de marche et d'allure, qui dépare les plus belles de leurs œuvres et qui paraît incompatible, en cet art, avec la vertu coloriste.

On renonce à comprendre, — dans ce parti-là, —comment aucun graveur de ce siècle,—et si peu dans l'autre, au surplus,—n'a compris, n'a médité,

suivi, ou du moins poursuivi les immortels exemples du grand J. Morin, le Rembrandt et le Titien, le chef et le sommet altier de la gravure française, depuis sa naissance ; et ceux encore de Van Dalen, pour limiter ici les comparaisons.

Les gens étrangers à l'art ne sauraient comprendre quel étourdissant abîme d'ignorance et de faux goût est ouvert par ce simple fait que les noms de J. Morin et de Van Dalen ne sont pas seulement cités dans maints dictionnaires où figurent des notices détaillée sur Nanteuil, Drevet et consorts. Mais comment s'étonner, au surplus? J. Morin était un fou de l'art! il lui fallait de grandes œuvres à traduire : Van Dyck, ou Philippe de Champagne, ou leurs pairs. Nanteuil, Edelinck et les autres gravaient pour tous les grands seigneurs, — de noblesse, de robe ou d'argent; — sur bon ou mauvais fond, et vécurent le plus souvent d'eux-mêmes ou des talents relatifs de Mignard, Rigault, Largillière et famille.

L'un regardait l'art et la gloire; les autres, le profit, la faveur et la renommée.

Ne faut-il pas que le niais paie sa niaiserie?

III

EAUX-FORTES.

C'est ici, ce semble, la supériorité présente et l'avenir de l'école moderne. Il y faudrait tout un travail de critique pour être à la mesure des progrès accomplis et des preuves offertes.

Toute personne qui comprend ou qui aime cet art si puissant et si riche, doit aller voir, avec tout le temps nécessaire, les travaux de MM.

Taiée, 4146-47. — Henriet, 4023. — Potemont, 4115. — J. J. Laurens, 4055. — J. Laurens, 3981. — Pirodon, 4112. — Potier, 4116. — A. Delâtre, 3947. — Brunet-Debaines, 3913-19. — Dennequin, 3736. — Cucinotta, 3937. — Gilbert, 3994. — J.-J. Veyrassat, 4167-8. — Flameng, 3981.

IV

LITHOGRAPHIE.

En lithographie, ceux de M. J. Laurens, 4208. — Pirodon, 4201. — Vernier, 4229. — Georges Bellanger! — Sirony! 4222. — Sabatier! 4221. — Bargue, 4178.

V

BOIS.

En gravure sur bois, les incroyables résultats obtenus par MM. Boetzel, 3906. — Hayot, 4037. — Langeval, 4052-3. — Sotain, 4139. — M^lle Boetzel, 3908. — Pisan, 4113. — Bertrand, 3900. Ce dernier, d'après M. H. Regnault, dont les dessins sont de petites merveilles et en disent plus gros sur son compte que le Prim colossal d'à côté.

LA COMMISSION DE L'INDEX

A L'EXPOSITION

Il y a cent ans tout à l'heure que se terminait l'Encyclopédie, monument illustre et magnifique dans ses parties achevées, mais destiné fatalement à rester incomplet, car on l'avait bâti non-seulement des sciences, des lettres et des arts, dont l'évolution et le progrès sont indéfinis, mais aussi des fureurs, des folies et des sottises humaines dont l'éruption ne s'arrête pas davantage.

Pour arriver au jour de la publicité, l'œuvre avait dû traverser de formidables obstacles. Ce doit même être aujourd'hui grand sujet d'étonnement qu'elle y ait jamais pu parvenir, en face d'un clergé tout-puissant, tant avaient pris les philosophes de libertés grandes sur ces trésors d'abêtissement humain que gardaient les dragons de la foi. Il est vrai qu'en ce temps là les immor-

tels principes de 89 n'étaient point encore inscrits au préambule d'une constitution démocratique.

Aujourd'hui que le siècle va se fermer bientôt sur leur date de naissance, on conçoit que l'aspect des choses ait changé; tout est en tout si différent, qu'en pareille matière tout devrait se passer autrement. Autrefois, en effet, dans l'espace de vingt et un ans (1751-72), sous l'œil inquiet des geôliers du trône et de l'autel, le livre avait eu grand peine à paraître. Aujourd'hui c'est autre chose, il ne paraîtrait pas du tout.

Peu de gens en douteront qui seront au cœur de la situation politico-religieuse, mais s'il était besoin de prouver que les cent mille chemins ouverts par l'imprimerie seraient fermés de nos jours à cette Encyclopédie des idées de la terre, il y suffirait du sort que vient de subir dans les hautes régions de l'art, si sereines et si closes, un essai d'encyclopédie céleste, comparativement tout infime, au moins par sa portée de voix et d'action.

Car il s'agissait de bien peu, sans nul doute. Il s'agissait de livrer au public l'explication de la peinture d'un philosophe, et de la philosophie d'une peinture, — un atome d'idées dans le courant des idées.

L'aventure est curieuse et surtout instructive, elle vaut qu'on la raconte.

Ce sera l'un des épisodes à la fois les plus burlesques et les plus affligeants de l'histoire clérico-

politique du temps, un incident minuscule et prodigieux tout ensemble, que cette simple notice, au livret d'un *Salon* ! et l'on va voir que ce qui grossit l'affaire c'est sa petitesse.

Nous sommes dans une époque où l'affiche sociale proclame la liberté religieuse ; la conscience de chacun est libre, et ce qui plus importe, — car, pour être libre, la conscience n'a jamais demandé permission à personne,—chacun est libre, toujours d'après l'affiche, d'exercer, pratiquement, effectivement son culte.—A vrai dire il s'agit d'un des cultes estampillés par la commission du colportage religieux ; — mais passons.

Parmi les libertés de cette fameuse liberté de conscience, — autre chose qu'une abstraction, sans doute, aux yeux du pouvoir, — se trouve impliqué nécessairement le droit de la conscience d'un philosophe et d'un spiritualiste. N'allons pas plus loin ! car il faudrait aborder la question au-delà, c'est-à-dire celle qui dépasse l'idée religieuse comprenant dans ses termes :—l'existence de Dieu, l'immortalité de l'âme, le libre arbitre, et partant la responsabilité.

Le droit de la conscience d'un spiritualiste l'autorise à ne pas croire qu'un et trois soient une seule et même chose ; qu'un corps humain tout entier se puisse cacher dans un pain enchanté, ni que, même après la bagatelle de 4,000 ans (soit !) un Dieu infaillible et bon, s'apercevant tout à coup qu'il a

jeté dans la mer du monde une race qui ne sait pas nager, arrive pour tendre la perche de salut à tous ceux qui survivent, en laissant sa propre méprise pour compte aux noyés.

Le droit de la conscience d'un spiritualiste est de ne pas croire non plus avec Luther et avec les protestants luthériens :

« *Qu'il faut pécher et pécher très-fort, et pécher tou-*
» *jours pendant qu'on y est, sauf à se fier et se réjouir*
» *en Christ plus fort encore..., et qu'à ce prix on sera*
» *sauvé, quand bien même on serait homicide et for-*
» *nicateur mille et mille fois par jour* (¹). *Que Dieu*
» *fait en nous le mal comme le bien, et que : de même*
» *qu'il nous sauve sans mérite de notre part, il nous*
» *damne sans qu'il y ait de notre faute* (²). »

Le droit de la conscience d'un spiritualiste est de ne pas croire avec Calvin et avec les protestants calvinistes, que :

« *S'il y a un seul fidèle dans toute une race, la des-*
» *cendance de ce fidèle est toute prédestinée, et que si*
» *on y trouve un seul homme qui meurt dans l'infidé-*
» *lité, c'est marque que tous ses ancêtres sont dam-*
» *nés.* »

Concilier cela n'est pas mon affaire.

(¹) Lutheri, Ep. A. Joh. Aurifabro coll., Jan., 1556. — in 4°, t. I^{er}, p. 545.

(²) De Servo Arbitrio, ad Erasm., 1525. — Walch., t. XVIII, p. 20.50.

Que :

« *Satan lui-même qui agit efficacement au dedans
» de nous, est en cela même le ministre de Dieu, sans
» l'ordre exprès de qui il n'agirait pas.* »

Ni ceci davantage :

« *Absalon incesto coitu patris torum polluens
detestabile scelus perpetrat ; Deus tamen hoc opus
suum esse prononciat* (1). »

Le droit de la conscience d'un spiritualiste est de ne pas croire avec les Juifs que la vraie religion soit exactement celle où le Seigneur vous défend de manger de l'anguille, parce qu'elle n'a pas d'écailles, et décrète que l'on ne sera pas moins lapidé pour avoir mangé du boudin que pour avoir... désobligé son mari ; — où l'on volait, pillait, tuait et massacrait à gogo, *par l'ordre exprés du Seigneur.*— De ne pas croire qu'il doit surgir un homme de chez vous, un *pays*, qui s'adjugera pour vos travaux publics ou pour votre opéra les budgets de tous les royaumes de la terre, en sa qualité de Messie. — Ni qu'enfin tout tienne, en fait de vérités divines, au petit bout de chair que vous savez bien.

Le droit de la conscience d'un spiritualiste est de ne pas croire avec les Mahométants que la vraie religion soit celle dont le prophète dit bien toujours,—cela c'est le fonds commun, — que :

(1) Comment. sur l'Ep. aux Romains, IX, 18.

« *Les incrédules et ceux qui traitent notre doctrine
» de mensonge, seront dévoués aux flammes éter-
» nelles* (¹), » mais, par contre, promet littéralement
aux justes, — aux justes qui, bien entendu, *ne trai-
tent pas sa doctrine de mensonge*, — un paradis orné
de glaces et fraîchement décoré, avec l'état des
lieux ci-annexé :

« *Les jardins d'Eden seront l'habitation des justes,
» des bracelets d'or ornés de perles et des habits de
» soie formeront leur parure* (²). »

« *Couchés sur des lits de soie* (³)... *les vrais servi-
» teurs de Dieu auront une nourriture choisie, des
» fruits exquis... des jardins de délices ;... ils repose-
» ront sur des sièges ; près d'eux seront des vierges
» aux regards modestes, aux grands yeux noirs, et
» dont le teint aura la couleur des œufs de l'autru-
» che* (⁴). »

On ne dit pas expressément pourquoi faire.

Arrêtons-nous ici ! puisqu'aussi bien, — tou-
chante harmonie, — ces quatre dieux spécimen,
qui se brûlent entre eux tout leur monde, sont

(¹) Sourate II, verset 37.
(²) Sourate XXXV, verset 30.
(³) Sourate XXXVI, verset 16.
(⁴) Sourate XXXVII, verset 39 à 47. — *Mahomet et le Coran*,
par J. Barthélemy Saint-Hilaire ; — Didier, 1865, p. 307,
309.

d'accord pour déclarer que tous les autres dieux sont de purs chenapans.

J'ai d'ailleurs déjà là les bonnes petites religions du monde européen, et cela peut compter. J'aurais eu plaisir, certainement, à cataloguer les sottises dont la queue vit encore chez les barbares, mais dont la tête se perd dans la nuit des temps; à quoi bon ?

Ces sottises-là, comme étrangères ou trop vieilles, n'intéressent plus par ici personne; on nous les quitte à merci. Car il n'y a de précieux et de sacré, vous savez, que les sottises du présent, quand on sait s'en servir.

Aussi bien, au besoin de la cause, on se peut contenter comme cela; il ressort déjà des pièces de conviction ci-dessus, que la conscience *libre* a bien quelques droits de se méfier des religions, *de toutes les religions*, — exclusives, — damnantes, — qui vous donnent le code et la statistique du ciel et de l'enfer imprimés, brevetés, mais... cette fois *garantis!*

Ajoutons, car tout ici nous sert, que si leur boutique va toujours, écoulant le vieux fonds, au moins, du commun aveu, la fabrique aux religions de cette sorte est fermée, fermée pour toujours; — c'est déjà quelque chose; — si bien qu'il sera très-certain que si ces quatre vieilles-là sont finies, ou finissent jamais, elles seront toutes finies, une bonne fois finies.

Eh bien! c'est là ce que la conscience la plus pure, la plus honnête et la plus éclairée, sans cesser d'être religieuse et de respecter toute erreur sincère, — pourvu que celle-ci ne s'impose ni ne brûle, — c'est là ce que la conscience du savant, du penseur et du philosophe puise dans la commune liberté de conscience la liberté de croire.

C'est ce que croit la conscience de M. Chenavard.

Qui peut l'en empêcher? personne, empereur ni pape! Et que leur fait d'ailleurs? Ce qui vit dans une conscience humaine, sans se communiquer, est, pour le monde entier, comme s'il n'était pas. Qu'elle croie, qu'elle nie tout à son aise? Mais, ce qu'on croit, aura-t-on le droit de le dire? de l'enseigner? de le propager? sincèrement, tranquillement, et même seulement par le haut des esprits? Sans dégâts ni tapage, par la dissertation, par l'écrit sérieux, au moins par la voix de l'art, si réservée, si discrète!

Il n'y a guère plus de vingt ans, celui qui fut venu, sérieusement, poser question pareille, eût été la proie de la risée publique. Mais les temps ont changé. La liberté remplit toujours le monde; en France même, au gré des gouvernants, députés, hélas! et députants, son nom seul est si grand qu'il ne nous en faut pas davantage! On en fera même au besoin un dieu nouveau, dont on sera le Moïse, sauf à ne pas montrer ce Jéhovah là plus

que l'autre, et à ne causer jamais avec lui qu'en tête
à tête : si vous êtes sage et ne suivez pas le prophète, pour y voir un peu, tout ira bien ! ce sera le
rocher du miracle, la source jaillissante, — une
lettre datée du 19 d'un mois, par exemple, toujours de l'eau claire ! mais si vous faites l'indiscret, gare à vous, Moïse est rageur; « le dieu Li-
» berté, » dit-il, « aime son chez lui; ne le déran-
» gez pas, ou sinon ! »... C'est le buisson de feu ! — la
sixième chambre ici. — Tous les deux sont cuisants !
C'est ainsi que nous avons la liberté, que dis-je
donc ! toutes les libertés, un océan de libertés, à la
condition de les garder à domicile et de les enfermer dans leur boîte ; et si nous objectons que
les pauvres filles ont pourtant bien besoin de
prendre l'air par instants, on nous adresse au commissaire pour nous ouïr indiquer les jours de
sortie.

N'est-ce donc tout cela que besoin de fronde,
qu'exagération ou vision ? Maints et maints braves
champions de la liberté libre répondent à cette
question chaque jour sur le terrain bien autrement
périlleux du journal politique.

Mais ce petit incident au livret du salon, comme
certain cri d'oiseau qui perce la tempête, jette une
lueur d'un éclat fort étrange sur l'état des idées
de nos maîtres à l'endroit de toutes les libertés.

Si quelque part, je le répète, la liberté de conscience devait pouvoir se faire jour, c'était certes

bien là, dans cette *tragedia*, si *divina* réellement, que pour les pauvres humains ordinaires, à vrai dire, elle n'a rien d'humain quant à l'intelligible. Si quelqu'un peut trouver quelque chose de plus enveloppé, de plus arbitraire, de plus clos, de plus secret, de plus savamment noué, de biblé en langue plus ardue, que ce rêve de *grand œuvre* du peintre, je veux bien quitter terre à l'instant, pour en aller porter l'hommage au dieu du Gribouillis! — Si quelque part ou de quelque façon, il s'est jamais rencontré forme plus douce et voix moins provoquante, moyen moins militant et plus inoffensif de montrer au public dans un lieu d'exception ce que pense un peintre philosophe, je consens à tenir le fameux jamais de l'illustre M. Rouher pour un chef-d'œuvre de réticence et de diplomatie !

L'artiste avait encore un tort cependant; il disait sa pensée, sa conception telle qu'elle, dans le cercle d'amis, philosophes, artistes et lettrés de tous bords, où sa vie se renferme. Il ne songeait pas à cacher, ce que lui, le songeur creux, l'ardent méditateur, le devineur du contingent futur, il avait entrevu dans le fond du possible ou dans la chimère de ses vœux ; il contait ce rêve dont il avait entrepris de fixer sur la toile une grande et poétique image.

Il avait voulu figurer, traduire, sous forme artistique matérielle, le desiderata, peut-être seule-

ment l'hypothétique de sa raison. Un jour devait venir où les hommes ne seraient plus séparés par tous ces dogmes odieux, dont la suprême bonté consiste à ne plus faire que brûler chacun sa part d'âmes, depuis qu'on leur a défendu de toucher aux corps, comme on fait au chat de la viande.

Un jour où l'on n'instituerait plus des pontifes et des sous-pontifes, chargés par de saints programmes d'enseigner aux hommes la paix et l'amour, mais commis au fond, le plus souvent, par le fanatisme d'esprit ou de secte, par la passion ou par la fonction, au soin de leur souffler la discorde et d'exploiter en tous cas leurs faiblesses.

— Un jour où le blanc ne serait plus le noir, au gré de l'autocratie religieuse, par l'hébétation des croyants ; où tout progrès n'aurait pas tout culte, et chacun le sien en détail, pour ennemi furieux, et toute victoire de l'esprit, — pour damnateur intéressé.

Il avait, cet érudit, ce penseur sincère, sondé toutes les superstitions ; il les avait toutes vues, ensemble ou tour à tour, se bâtir un repaire, y perpétrer leur tâche d'oppression, et tôt ou tard réduite à végéter sur des ruines, y vivre de cadavres. Enfin, il avait vu la plus respectable à sa naissance de toutes les religions, la plus divinement humaine en son fondateur, la plus glorieusement confessée, mais aussi la plus grossièrement trahie, la plus tristement déshonorée dans son cours ; il avait vu

ce pur évangile primitif de Jésus, — si capable d'amener le genre humain au Dieu de la conscience, par la transition la meilleure, — compromis, souillé, frappé au cœur, tantôt par les plus indignes et tantôt par les plus lamentables folies!

Alors l'artiste s'est pris à vouloir exprimer ce que voyait le penseur, et trop avisé pour redire par la plume, après M. Jouffroy, *comment les dogmes finissent*, il a cru pouvoir, en langue de l'art, synthétiser dans le ciel ce que l'autre avait analysé sur la terre.

Il a donc tenté d'évoquer, dans une incorporation matérielle et chimérique, le tohu bohu vertigineux, le carnage inter-dogmicide, et la chute aux abîmes du néant, de tous ces délires furieux, ridicules ou sublimes qu'a vaincus ou que vaincra tôt ou tard l'esprit humain affranchi.

Il a voulu montrer que, puisqu'avec ou après toutes les autres, la plus pure des doctrines, enfermée dans des dogmes infranchissables, stériles désormais et anti-sociaux, marchait elle-même à sa ruine, toutes les religions, au sens étroit du mot, étaient destinées à périr.

Mais dans sa pensée de philosophe, et dans l'espoir de son noble esprit, elles se survivraient toutes en une seule qui serait l'*Idée religieuse* pure et simple, la seule incorruptible et la seule indéniable.

Dieu dans la *conscience*, ou — *la conscience de-*

meurée le seul *prêtre*, le seul *autel* et la seule *église* de son *Dieu*.

C'était là formuler en d'autres termes : « La fin de toutes les religions dogmatiques et le triomphe de la pensée libre, de la raison souveraine. »

La toile épique devait donc répondre à cette seconde conception comme à la première, et montrer l'indestructible édifice, assis sur les débris du fragile bâtiment.

Mais halte-là ! monsieur, la garde est là ! c'est le dépôt d'un régiment dont l'effectif est à Rome, et ce ne serait vraiment pas la peine que l'élu des Français les mît en faction là bas, autour du cercueil où gît le temporel, — *corps* de la religion, — pour souffrir dire, ni peindre, à Paris, que l'*âme* a disparu.

C'est ici que commence en effet la curieuse histoire de la notice du livret.

La gigantesque toile de M. Chenavard venait d'arriver à la porte du Palais. Ce qu'elle y apportait, ce qu'elle disait, n'était plus un secret pour personne. — « Qui vive ! » — « Exempt. » — « C'est bon, entrez. »

Il fallait faire contre mauvaise fortune bon cœur. On avait bien pour soi la force, il est vrai, comme toujours; mais un coup d'État d'art, ce serait user une bonne lame de Tolède contre quelque innocent bibelot.

Le tableau se présente au jury pour la forme.

Ce sont là, d'ailleurs, tous ou quasi-tous, des gens d'esprit. Insouciants ou tolérants, dévots ou philosophes, chacun, à la mesure de sa propre esthétique, apprécie l'œuvre qui passe de plein droit.

Arrive le placement, la grande affaire des exposants, le commentaire de la réception, et la revanche au besoin contre les exempts, qui là, du moins, trouvent à qui parler, et qui pour les juger assez arbitrairement.

Donc, du droit de l'âge et de la renommée, l'énorme cadre frappe au grand salon carré. — « Qui vive ! — Paul Chenavard. » — « Montrez-nous patte blanche ! » Ici la situation se complique. Patte noire, encore, eût passé ; le noir est ton d'Eglise ; mais l'illustre patte du peintre n'est ni noire ni blanche ; elle serait plutôt rouge, rouge et bleue pour bien dire, et ce n'était pas l'homme à se ganter de blanc pour la circonstance. Aussi, son compte était bon : — « *Vade retro Satanas...* et » portez nous ces impiétés à la salle des sacrifices » nord-ouest. » — C'est la *Gehenne*, on le sait, pour les artistes ; mais encore trop de bonheur pour *Satan*, qui serait là chez lui. On hisse donc à regret le maudit à sa place.

Mais tout n'est pas fini : restait le livret. Car il faut à chaque toile un numéro pour le moins.

M. Chenavard arrive donc au bureau du livret : « Qui vive ! » — Paul Chenavard. » — « C'est bien ! après ? » — La fin de... »

Vous jugez s'il dut avoir le temps d'avouer seulement la fin... de sa phrase.

Et c'est ainsi d'abord que le *monstrum horrendum* fut baptisé, — de force peut-être :

Divinia Tragedia.

Tragédie là-haut, c'était vrai ; mais comédie par terre, et qui va tourner au burlesque.

Le titre, au surplus, était juste, dans tous les sens et pour tous les goûts, — les religions ayant toujours été grosses de tragique, et les superstitions, de comique, en plus.

Mais restait encore la Notice ! Il en fallait au moins un bout pour rassurer la piété, — un long bout pour guider la curiosité du public.

Ici, d'une part, comme dans l'affaire du temporel, on trouva sans doute que *la liberté de conscience et d'interprétation de chacun* serait *le scandale de la conscience* et de l'interprétation catholiques ; et, — par dessus le marché, croyez-le bien, — des protestantes, juives ou mahométanes, voir même des confuciennes, aussi des brahmaniennes.

On exigea donc que la Notice vînt faire amende honorable, acte de contrition et de pénitence. — C'était, au nom du vrai Dieu, sacrifier sur l'autel de cet horrible Dieu qu'on nomme HYPOCRISIE, le vrai Dieu de ce temps.

Que faire, cependant, pour M. Chenavard ? La liberté ? le droit ? On sait ce qu'en vaut l'aune !

Et d'ailleurs le pouvoir a la police du livret, ainsi que des kiosques.

Aussi bien, d'autre part, faut-il reconnaître que la Notice, telle ou quelle, importait à l'artiste autant qu'aux censeurs, à titres différents ; et quiconque a cherché le sens détaillé de l'œuvre, en s'aidant du livret, s'est demandé ce qu'il en eût pu saisir, sans le livret. Il fallait donc céder, ici comme là, en tout et sur tout.

Et voilà pourquoi nous avons maintenant à placer, sur les deux colonnes que voici, le mensonge de la Notice en regard de la vérité du tableau : ce que pense M. Chenavard, et ce que lui fait dire le livret.

LE TABLEAU.	LE LIVRET.
TITRE	TITRE
DIVINA TRAGEDIA (soit !)	DIVINA TRAGEDIA.
SOUS TITRE INTENTIONNEL ÉVIDENT, D'APRÈS LE TABLEAU :	SOUS-TITRE INTENTIONNEL ÉVIDENT, D'APRÈS LE LIVRET :
La fin de toutes les religions et le triomphe de la Pensée libre.	Le triomphe de la religion chrétienne sur toutes les religions de la terre.
Toujours LE TABLEAU.	NOTICE.
La mort, aidée d'une autre figure, symbolique de l'extermination, frappe tous les	« Vers la fin des religions » antiques, *et à l'avènement* » *dans le ciel de la trinité*

A L'EXPOSITION

LE TABLEAU	LE LIVRET
dieux, *y compris le Dieu des chrétiens, père et fils,* — ce sont ces deux derniers sur qui les deux susdites figures se ruent *directement et particulièrement.*	» *chrétienne,* la mort, aidée » de l'ange de la justice et de » l'esprit, frappe *les dieux qui* » *doivent périr.* »
Le chérubin, figuré par une tête et deux ailes, — *comme sont ceux-ci,* — est *une spécialité de la religion chrétienne.* Ce sont *les seuls* chérubins du tableau, et *les seules* figures qui aient *une tête de mort.*	« Quelques chérubins ailés » ont les traits de la mort, » parce que celle-ci *est partout.* »
Hercule, bien cambré, bien campé, s'étonne peut-être, mais il y faut bien regarder.	« Le demi-dieu (Hercule) » s'étonne devant la force » toute morale du dieu nou- » veau. »
Ici le pieux rédacteur du livret a été bien naïf. *Il en mange,* comme on dit dans la *pègre.* Que *vous semble-t-il de* cette ignorance du peintre sur ce qu'il a lui-même voulu dire? Apollon et Marsyas n'ont pas plus ce sens-là que Thor et Jormoungardour, pas plus que toutes les autres batailles de toutes ces insanités mytho, — ou mystico-logiques.	« Apollon écorche Marsyas » figurant *à ce qu'il semble* le » triomphe de l'intelligence » sur la bestialité. Thor... » combat Jormoungardour... » Cette lutte symbolise *celle* » *du bien et du mal.* » *A ce qu'il semble* ici est oublié !)
Ceci est le chef-d'œuvre des chefs-d'œuvre. Androgyne ! un mythe, un symbole *moral et religieux !* pourquoi pas	« Près d'Odin son fils Hemdall.., Au-dessus les Par- » ques..... *Plus haut l'éter-* » *nelle Androgyne,* symbole

LE TABLEAU	LE LIVRET

hermaphrodite, son synonime exact ? Il est vrai que l'idée s'explique chez des gens qui veulent qu'on soit toujours chien et chat, *soldat* mâle et *citoyen* femelle.

Androgyne et le *bonnet phrygien* ! Androgyne et *sa chimère* ! c'est le sublime du galimathias !

Ce qui crève les yeux, c'est que, *tout en haut du tableau, fort au-dessus* du *Père et du Fils* des chrétiens, la liberté de toutes les libertés, avec *son* bonnet phrygien, surplombe toute la *tragedia*. Elle est montée sur son *Hippogriphe*, celui de l'Arioste (1) et de Fontenelle (2), dont le sens était trop clair pour le pieux rédacteur.

Et, — ce qui suffirait à clore tout débat, — tandis que le *chef* de Jéhova disparait sous les nuages, cette figure des libertés est *la seule* dont la tête soit couronnée d'*une auréole de rayons lumineux*.

« de l'harmonie des deux na-
« tures ou *principes contrai-*
« *res*, coiffée du *bonnet phry-*
« *gien* et assise sur sa chi-
« mère. »

(1) Astolphe s'en sert pour aller dans la lune.

(2) Un jour Astolphe se trouva dans le Paradis Terrestre, où son hippogriphe l'avait porté.

(LES MONDES, 2e août.)

A L'EXPOSITION

LE TABLEAU	LE LIVRET
Faux ! toujours faux ! l'esprit *seul* s'occupe de Typhon et plane sur lui, si bien même qu'*il tourne entièrement le dos* à l'ange et à la mort qui, toutes les deux, le glaive et la faux en mains, sont *directement* et *exclusivement* lancées sur le *Père* et le *Fils*, lesquels forment le haut centre du tout, à deux tiers du sommet. Tous deux s'affaissent au-dessus de — après, oui, — mais *avec tout le reste*. Seuls, Vénus et l'amour semblent s'échapper par la tangente pour remonter au ciel.	« La mort, l'ange et l'*esprit* précipitent dans l'abîme Typhon d'Égypte...... le noir Demiurge...., etc. »

Et enfin :

« Dans l'angle inférieur, à droite, un spectateur placé sur
» un segment de la terre, en avant de la ville de Rome,
» indique le lieu de la vision. »

C'est ici le bouquet du feu d'artifice de la fantaisie, tiré par les très-humble serviteurs des dogmes chrétiens, et de tous les dogmes, fatalement ligués contre toutes les libertés.

Ces serviteurs seront toujours les mêmes, de même esprit et de même intérêt. Il semble qu'un écho vibrant à nos oreilles y fasse retentir encore la parole fameuse d'un autre philosophe :

« Les partisans du dogme ancien n'ont compris
» ni pourquoi il tombait, ni ce qui s'en suivrait.

» Par le malheur de leur position, ils n'ont pu voir
» dans la guerre avec les sceptiques qu'une dis-
» pute de pouvoir...

» Ils s'arrangent pour demeurer à l'avenir les
» plus adroits et les plus forts. Plus que personne
» ils parlent de foi, de religion et de morale, mais
» par habitude et par calcul; eux seuls n'ont
» point de croyance, point de religion, point de
» morale. Les sceptiques en avaient plus qu'eux;
» ils croyaient au mal de l'erreur : c'était leur foi,
» et elle était vraie et sincère, et parce qu'elle était
» vraie, elle a prévalu contre l'erreur. *Ce n'est point*
» *comme adversaires du vieux dogme qu'ils ont suc-*
» *combé.* C'est comme adversaires de tout dogme :
» *ennemis de ce qui était faux, ils ont vaincu ;* inha-
» biles à montrer le vrai, le besoin de croire a sé-
» paré le peuple d'eux, et les a livrés à la ven-
» geance de leurs rivaux. Mais maintenant leurs
» héritiers arrivent sur la scène, nourris dans le
» mépris du vieux dogme, libres du soin déjà rem-
» pli de le réfuter..., et pleins des besoins de leur
» époque qu'aucun préjugé ne les empêche de
» ressentir... Ils se sentent donc appelés... à cher-
» cher la vérité..., à découvrir la doctrine nou-
» velle à laquelle toutes les intelligences aspirent,
» à leur insu..., qui remplacera dans la croyance
» le vide laissé par l'ancienne, et terminera l'in-
» terrègne illégitime de la force. Telle est l'œuvre
» sainte à laquelle ils se dévouent.

» Cependant, le spectacle de ce que font leurs
» oppresseurs et de ce qu'ils préparent, la vue de
» ce peuple par eux corrompu, dégradé, malheu-
» reux, trompé, façonné avec un art exécrable à
» une longue servitude..., tout enracine dans ces
» jeunes âmes un dégoût amer de la société et une
» indignation profonde contre ses corrupteurs et
» ses maîtres... ils ne désespèrent pas pour cela de
» l'avenir, mais ils ne croient pas que cet avenir
» soit fait pour eux...

» Ils ne savent pas que le monde est plein de
» causes secrètes qui apparaissent tout à coup à la
» voix de la providence, et rompent brusquement,
» comme un fil, les plus habiles échaffaudages
» humains. Ils ne savent pas, enfin, dans leur iso-
» lement..., qu'ils sont nombreux quand ils pensent
» être faibles, et que dans l'âme de tous hommes
» opprimés, aveuglés ou corrompus, il y a une voix
» sourde qui parle de liberté, de vérité et de vertu,
» et qui opère, quand le jour est arrivé, des con-
» versions rapides qui entourent l'étendard de la
» bonne cause d'une foule imprévue de prosélytes.

» Quand les temps sont arrivés deux choses
» sont devenues inévitables : que la foi nouvelle
» soit publiée et qu'elle envahisse toute la société...
» — Comment ce grand phénomène se produira-
» t-il ?...

» ... — Quelque fois c'est un prophète enthou-
» siaste qui ne peut résister à la vérité qui le pos-

» sède, et qui se produit tout à coup, fort de sa
» mission et de son zèle...

» ... — Ainsi s'accomplit la ruine du parti de
» l'ancien dogme et l'avènement du nouveau.
» Quant au vieux dogme lui-même, il est mort de-
» puis longtemps ! »

Qui donc parle ainsi ? Ce ne sont pas les ency-
clopédistes, à coup sûr ! A cette verve brûlante, à
ce ton de vivante polémique, à mille inflexions, à
mille indices de prochain combat, on sent l'esprit
moderne sur lequel le souffle de la révolution a
passé.

Mais de telles paroles auraient aujourd'hui le
même sort que l'Encyclopédie. Aucun publiciste
ne les jetterait à dévorer aux lecteurs d'un journal,
sans avoir une visite à faire au juge d'instruction,
et ce que publiait impunément le *Globe* le 24 mai
1825, aucune feuille ne l'oserait imprimer le 24
mai 1869. Cela n'aurait pourtant, on le sait bien,
aucune possibilité d'application politique.

Mais que parlons-nous de l'écrire et de le publier !
Vous ne le direz pas même en peinture, ou vous
y écrirez au dessous une légende qui démentira
le pinceau. M. Chenavard en a fait l'expérience.
Il n'est point une *jeune âme*; encore moins donc
aura-t-il espéré que cet *avenir de la libre croyance
fût fait pour nous.*

Il ne se sera certes pas cru démolisseur actuel
et suspect, en apportant la philosophie de son art

comme sa pierre au temple de l'esprit futur, et il n'avait pas prévu que l'état appuierait l'église pour étouffer sa pensée comme un cri de sédition redoutable.

Etait-ce donc là « *le fait trivial, imprévu en apparence, qui, par l'étincelle, allumerait l'incendie?* »

Ce serait faire trop d'honneur à M. Chenavard et plus encore au public; on sait bien que « *les temps ne sont pas arrivés,* » et que ce n'est pas encore là « *ce premier mot, ce premier signe, auquel s'abandonnera tout un peuple.* »

Qu'est-ce donc alors que cette lubie d'arbitraire, dans les signes du temps ? peu et beaucoup; rien en soi-même et tout dans sa série. Prenez un anneau de fer isolément, c'est zéro force; mettez-le dans un câble chaîne, il représente à lui seul toute la résistance qui sauvera le navire.

« *Much ado about nothing,* » dira-t-on, et quelle tempête dans un verre d'eau! mais s'il vous plaît, où donc verra-t-on l'ardeur aux *fins* si ce n'est dans le nombre et dans la minutie même des *moyens*? Qui prouvera mieux la peur qu'on aura du lion, si l'on tremble à la vue d'une brebis? Lequel sera le plus douillet, de crier quand on vous coupe une jambe ou quand on vous incise un bobo? Où le pouvoir enfin voudra-t-il qu'on juge du degré de sa soumission à l'Eglise? Sera-ce d'envoyer ses préfets brodés à la messe ou d'y condamner par décret les enfants en nourrice?

Oui sans doute, pour qui ne veut que rire, la chose est risible. Mais pour qui voit le fond sérieux et s'afflige des malheurs publics, elle est grosse de violences et de luttes. Le vrai c'est qu'il en faut rire, gémir et s'indigner à la fois, et quiconque se soucie du respect du pouvoir pour le bon sens, l'intelligence et la dignité de chacun, en doit ressentir un double effet de révolte et d'humiliations.

Quel sera donc le moyen public d'action, de propagande ou de vie même pour les idées, si l'on doit les voir ainsi pourchassées jusque sur ce panneau, jusque dans cette peinture philosophique où demain déjà le public ne les verra plus ?

Quel sort attend le livre, le discours, la conférence ? Qui nous dit qu'il ne faudra pas tout à l'heure un billet de confession pour porter un journal ou pour être garçon de bureau ? Vous avez une mirifique loi contre l'outrage à la morale religieuse ! Qui, qu'est-ce et quoi ne pourra pas tomber sous ses coups, avoués ou secrets ? N'en serai-je pas le violateur ici, moi-même, et va-t-il m'en coûter ?

En tous cas, quiconque aime et désire sincèrement la liberté ne doit pas oublier que tous les despotismes sont solidaires, et que la foi catholique ne s'affirme et ne vit que par l'acceptation et l'usage d'un despotisme absolu. C'est là une proposition hors de débat, un axiome, puisque

l'obéissance aveugle est la gloire de l'Église comme sa loi.

Il faut songer encore que tout dogme religieux est, par essence, oppressif et violent, d'où suit qu'adversaire l'un à l'autre, tout dogme est solidaire de tout dogme, contre le trio pestiféré qui s'appelle raison, conscience et liberté.

Nous avons donc tous le devoir et le droit de dire et de crier que, par tous pays, toute inféodation des gouvernants aux exigences dogmatiques enferme un péril, parce qu'elle dénonce une solidarité d'oppression présente ou future.

Enfin quand cette servilité vis à vis des églises et ce despotisme à l'égard des consciences, au lieu d'éclater dans les grands faits seulement, vient nous poursuivre et nous régenter jusque dans un misérable détail, au lieu que ce soit une raison de n'y prendre pas garde, c'est le moment d'ouvrir nos yeux les plus grands ! Nous avons déjà de vieille date l'état des choses que voici :

Dans la loi, l'égalité *des* cultes.

Dans la réalité, les priviléges d'*un* culte.

C'est aux amis de toutes les libertés de veiller, de prêcher et d'agir pour que nous n'ayions pas maintenant à faire l'expérience pratique de cette parole d'un profond écrivain, qui dit de la liberté des cultes :

« Ne vous figurez pas que vous fassiez dans

» un état un changement profond par cela seul que
» vous y proclamez la liberté des cultes, car il n'est
» rien de plus facile que de réduire cette merveille à
» n'être qu'un mot (¹). »

(¹) *La Révolution*, par Edg. Quinet; 1865. — A. Lacroix,
t. I, p. 115.

ERRATA ET POST-SCRIPTUM

Faute avouée est, dit-on, à demi pardonnée.

Je viens rétracter la critique du *Cheval andalou* de M. H. Regnault. Je doute bien encore un peu qu'il ait la tête *conforme*; et ce parce qu'on l'aura voulu trop embellir. Mais il faut reconnaître que la construction de l'animal est typique, et que l'énormité relative du poitrail, en comparaison de l'arrière-train, est précisément un des caractères principaux de cette race.

Amende honorable sur ce point; tout le reste en l'état.

Au surplus, on se tromperait fort, si l'on voyait dans mon jugement du *Salon* de M. H. Regnault une antipathie de *sentiment* quant à sa peinture, non plus qu'un doute sur son avenir. Il n'est pas, au fond, dans ma pensée, de subordonner, somme toute, M. Regnault à maint autres que j'ai cru devoir féliciter, même chaudement. Mais on exige

devoir féliciter, même chaudement. Mais on exige beaucoup de ceux-là qu'on croit les mieux pourvus ; et puis enfin, le soleil a ses taches ! à plus forte raison les planètes.

Les taches de la peinture de M. Regnault ont sur d'autres cet avantage, qu'il peut les effacer rien qu'en soufflant dessus.

C'est par erreur que le paragraphe sur les *Marionettes* (2026) de M. Ribot, et deux ou trois autres qui suivent ou qui précèdent, ont été compris dans la section que j'intitule : *Histoire et haut genre*.

Cela soit dit au surplus sans aucune pensée de déclassement qualificatif.

Il y a des artistes en renom déjà dont je n'ai rien dit. Peu leur importe, assurément, ainsi qu'au public ; mais plus à moi. Un *Salon* est, à chacun d'eux, plus ou moins heureux ; or, un compliment banal, à certaines adresses, est pénible. Il vaut mieux attendre une meilleure occasion, quand on se croit sûr de la rencontrer.

Enfin, quelques fatalités m'ont empêché de parler d'un ou deux peintres, que j'avais fort choyés l'an passé.

Je regretterais, surtout en ce qui touche M. Lobrichon, qu'on en crut pouvoir conclure à quelque désaveu de ma part. On se tromperait complétement.

Je n'ai rien dit de la photographie, ce qui ressemble à de la défection ; mais pour être un soldat en retraite, on n'en honore pas moins le *service*. Dire qu'on croit à la haute importance de ce corps artistique auxiliaire, ce serait banal ; mais je persiste à soutenir qu'un bon et même qu'un fort sentiment d'art, qu'une aptitude spéciale, et qu'un gros contingent d'études observatrices, sont les éléments *sine quâ non* d'une bonne production photographique, surtout pour le portrait et pour le paysage.

Ce n'est donc pas, comme le croient ou le disent bien des gens, un procédé purement mécanique, tant s'en faut !

Et sur ce je salue le public avec la bonne formule d'autrefois :

« Excusez les fautes de l'auteur. »

P. C.-P.

TABLE APHABÉTIQUE.

A

	Pages.
Abraham	158
Acard	224
Alt	248
Alejo Vera	122
Andrée (Mlle)	96
Ancker	223
Assellbergs	157
Auguin	156

B

	Pages.
Backalowicz	459
Bargue	219
Barrias	95
Baron	248
Bartholdy	271
Baudry	85
Bishop	195
Becq de Feuquière (Mme)	193
Bellanger	185
Bellel	151
Bellecour (Berne)	185
Bellet du Poizat	151
Bellay	248
Belly	176
Bénard	176
Berchère	167
Bernier	149
Bertrand (A. V.)	295
Bertrand	228
Beyle	196
Bida	248
Bianc	197
Boetzel (Mlle)	295
Boetzel	295
Boisseau	266-69
Bonheur (A.)	232
Bonnat	63
Bonnegrâce	85
Bost (Mlle)	251
Bouffé (Mlle)	275
Bougourd	140
Bouguereau	67
Boulanger	118
Bouquet (Michel)	175
Bourgeois (Max)	264
Bouvier (A.)	180
Brandon	221
Breton (J.)	144-199
Breton (E.)	165-170
Brillouin	218
Bridgmann	198
Brion	205
Brissot	231
Brouillet	259
Brown (M.)	219
Browne (Mme H.)	215
Brunet-Houard	190
Brunet Debaines	291

TABLE ALPHABÉTIQUE

C

Cabanel	94
Cabuchet	273
Carlier (E.)	257
Cambos	252
Camino	251
Carpeaux	251-271
Carrier-Belleuse	266
Castiglione	122
Cazes-Romain	224
Chaplain	248
Chaplin	89
Chatrousse	257
Chenavard	37
Chenillon	266
Chenu	168
Chintreuil	129-147
Ciceri (Eug.)	155
Claude (Max)	183-235
Clesinger	251
Collard (Mlle)	154
Collette	96
Comte (P.-C.)	218
Compte-Calix	224
Coozemans	139
Corot	129
Cot	85
Couder (Al.)	223-242
Cougny	273
Courbet	233
Courcy (de)	251
Crauck (G.)	269
Curzou (de)	150
Cucinotta	294

D

Daliphard	157
Dantan	257
Dardoize	136
Darru (Mlle)	243
Daubigny	145
Daubigny (Karl)	175
Dauvergne	157
De Cock	146
De Cock (X.)	146
Defaux	164
Delâtre (A.)	294
Delaunay (J.)	120
Delaunay	249
Deloye (G.)	275
Delville (Mlle)	251
Dennequin	294
Dennecheau	269
Desgoffes	242
Desmarquais	157
Detaille	225
Doux (Mme)	95
Dubois (H.)	220
Dubos (Mlle A.)	189
Dubray	266
Dubucand	274
Dubuffe	73
Dumesnil (J.)	140
Duplessy (A.)	241
Duprez (Mme)	243
Durand (Carolus)	91

E

Epinay (d')	271
Escalier (Mme)	241
Etex	261

F

Fauvelet	222
Ferrére (Mlle)	91
Fichel	218
Flameng	294
Flanneau	223
Flogny	227
Forget	248
Français	249
Franceschi (J.)	262
Frère (Th.)	154
Fromentin	202

G

Gaillard	90
Gassies	249
Gendron	110
Gerôme	203
Gessa	243

TABLE ALPHABÉTIQUE

Giacomotti	90
Gide	216
Gilbert	294
Girard (Firmin)	190
Giraud (H.)	266
Grabowski	257
Grandsire	142
Griffiths	248
Guès	189
Guillaumet	114-166

H

Haaren (A.)	242
Hamman	221
Hannoteau	151
Harpignies	250
Havot	295
Hébert	112
Hébert (E.)	271
Heilbuth	221
Henner	196
Henriet	294
Hereau	174
Herson	155
Hillemacker	96
Huet (Paul)	173

I – J

Itasse	257-268
Jacquemart (Mlle)	25-80
Jacomin	192
Jacquet	115
Jean	251
Jeanniot	140
Jclyet	186
Jongkind	179
Jouandot	273
Jourdan	88
Jubreau	243

K

Kauffman Hugo	194
Kerdreoret (Le Sénéchal de)	179

L

Lagier (Mme)	92
Lalanne	248
Lambert (E.)	262
Lambinet	152
Landelle	83-206
Langeval	295
Lansyer	157
Laporte (M.)	95
Larregieu	274
Latouche	140
Laurens (J.)	158
Laurens (J.-J.)	294
Lavieille	138
Lazerges	96
Lecocq	158
Lecomte-Dunouy	92-116
Lecomte de Ronjoux	156
Lefebvre (J.)	76
Lehman	84
Lehoux	291
Leleux	27
Leloir	250
Leloir (Mlle H.)	251
Lemaire	268
Lemire	248
Lemonnier	96
Le Père	257
Le Poittevin	175
Leroy (A.)	292
Leroy (Et.)	96
Leroux (Eug.)	194
Leroux (Hect.)	97
Leroux (Et)	255
Letourneau	251
Longchamps (Mme de)	243

M

Machard	93
Maillot	96
Manzoni	180
Margottet	96
Martin (H.)	248
Mary (Mlle)	248
Masure	177
Megret (Mlle)	96

Melin	235	Petit (Eug.)	213
Mène	274	Pill (H.)	222
Mery	236	Piot	86
Meyer	251	Pirodon	294
Michel (F.)	149	Pisan	294-295
Michelez	158	Plazza (de)	271
Mochi	190	Plaut (M.)	251
Monier de la Sizeranne	158	Pollet	259
Monginot	242	Pommayrac (de)	251
Moreau (A.)	268	Pons	246
Moreau (Ad.)	249	Porcher	177
Moreau (Math.)	268	Potémont	294
Moreau-Vauthier	270	Potier	294
Morin (G.)	249	Potter	161
Moriot	243	Protais	227
Mouchot	216	Puvis de Chavannes	101
Moulin	257		
Mouret	251	**R**	
Moutte	249		
Moyaux	294	Ranvier	116
Muraton (M^{me})	243	Regnault (H.)	81
Muraton	207	Renié	147
		Revillon	263
N		Ribot	121
		Richard	267
Nicolas (M^{lle} M.)	180	Richet	145
Nieuwenhuys	222	Rico	137
Nigote	250	Rivoire	243
Nitis	223	Rochet	270
Noel (H.)	153	Romain-Cazes	274
		Rosier (A.)	179
O		Rosello	292
		Rousseau (Ph.)	237
Ortemans	156	Roux (A.)	192
Ortès (M^{me} d')	249	Rouyer	291
P		**S**	
Palizzi	235	Sabatier	294
Parrot	92	Salmson	273
Parmentier (M^{me} Eug.)	251	Samain	265-69
Paulsen	223	Sauvageot	273
Pastelot	158	Sceto	273
Pelouse	156	Schampheleer (de)	153
Penet	251	Scheffer (A.)	120
Perraud	256	Schitz	158
Perrey	270	Schneider (M^{lle})	91
Peters	243	Scholl (A.)	262

TABLE ALPHABÉTIQUE

Schreyer	235	Trouillebert	95
Schroder	267	Truphème	263
Sodille	138		
Servin	234-238	**U – V – W – X – Y – Z**	
Sirony	294		
Sotain	295	Van Hove	96
Saint-Marceaux (de)	256	Van Marke	229
		Van Thoren	224
T		Vasselot	269
		Vernet-Lecomte	121
Talée	294	Vernier	294
Tavernier	223	Veyrassat	236
Thabard	270	Vibert	211
Thierrée	158	Vigote	274
Thiollet	140	Vincelet	241
Thirion	95	Vollon	239
Tissot	217	Wahlberg	155
Todd	243	Winterhalter	94
Trilhe	291	Worms	213

TABLE DES MATIÈRES.

	Pages.
AVANT-PROPOS	V
De la critique d'art	1
M^{lle} Jacquemart et le Portrait de M. Duruy	25
Divina Tragedia, par M. P. Chenavard	37
Les Grands tableaux : MM. Bonnat et Bougueraud	59
Portraits	71
Histoire et Haut genre	97
Paysage	125
Genre	181
Peinture militaire	225
Animaux	229
Nature morte	237
* * * * *	244
Dessins, Aquarelles, Pastels	247
Sculpture	253
Céramique	277
Architecture, Gravure, Lithographie	289
La Commission de l'Index au Salon	297
Errata et P.-S.	323

Paris.—Imprimerie de E. Brière, 257, rue Saint-Honoré.

IMPRIMERIE DE M. BRIÈRE

257, rue Saint-Honoré

Défauts constatés sur le document original

Contraste insuffisant ou différent, mauvaise qualité d'impression

Under-contrast or different, bad printing quality

www.ingramcontent.com/pod-product-compliance
Lightning Source LLC
Chambersburg PA
CBHW071619220526
45469CB00002B/401